KB061869

그림애호가로
가는 길

그림애호가로 가는 길

1판 1쇄 발행 2008. 11. 24.
1판 5쇄 발행 2022. 7. 1.

지은이 이충렬

발행인 고세규
발행처 김영사
등록 1979년 5월 17일(제406-2003-036호)
주소 경기도 파주시 문발로 197(문발동) 우편번호 10881
전화 마케팅부 031)955-3100, 편집부 031)955-3200
팩스 031)955-3111

이 책에 실린 미술작품의 저작권은 각 저작권자에게 있습니다.
작품을 수록하는 데 필요한 동의는 지은이가 저작권자로부터 받았습니다.
단, 연락이 닿지 않은 두 분은, 확인이 되는 대로 저작권 계약 혹은 수록 동의 절차를 밟겠습니다.
저작권자와 출판사의 허락 없이 내용의 일부를 인용하거나 발췌하는 것을 금합니다.

값은 뒤표지에 있습니다. ISBN 978-89-349-3242-0 03650

홈페이지 www.gimmyoung.com | 블로그 blog.naver.com/gybook
인스타그램 instagram.com/gimmyoung | 이메일 bestbook@gimmyoung.com

좋은 독자가 좋은 책을 만듭니다.
김영사는 독자 여러분의 의견에 항상 귀 기울이고 있습니다.

그림애호가로
가는 길

이충렬 지음

김영사

한 개미애호가의 벅찬 미술사랑

내가 이충렬 씨를 처음 만난 것은 새 밀레니엄을 맞은 지 한두 해가 지났을 무렵이었다. 어느 날, 그가 화동(花洞)의 사무실로 나를 찾아왔다. 같은 건물에 있는 갤러리에 왔다가 미술잡지사를 구경하고 싶어 들렀다고 했다. 나는 그때 그가 미국에 사는 한인 교포이며 미술애호가로 우리 잡지를 창간 때부터 구독해 온 분이란 사실을 알게 되었다. 그날의 만남 이후, 나는 운 좋게도 이충렬 씨의 '미술사랑'을 지켜보는 지인이 되었다.

그의 미술애호는 아주 꾸준하고 끈질기게 진행되었다. 작가 또는 작품과 관련해 수시로 궁금한 점을 이메일로 묻는가 하면, 태평양 건너 애리조나에서 인터넷이나 전화로 서울의 그림과 인연을 맺기도 하고, 한국에 올

때면 언제나 서너 작품씩 구입했다. 그중에는 나의 알량한 훈수를 기꺼이 받아들여 구입한 것도 여러 점 있다.

그뿐이 아니었다. 이충렬 씨는 마치 미술사가라도 된 양 한국 근대 작고 작가의 역사적 행적을 추적하거나 미공개 작품을 발굴하는 의미 있는 작업에 손을 대기도 했고, 미술에 관한 글을 온라인 지면에 연재해 좋은 반응을 얻기도 했다. 그 뜨거운 '미술사랑'의 진화 속도와 강도가 너무나 빠르고 강해 지켜만 봐도 숨이 가쁠 정도였다.

그리고 마침내, 이충렬 씨가 미술책을 지어 출간한다! 나로서는 이미 예견한 일이지만, '그림치'로 출발한 지 10년 만에 일궈낸 그의 뜨거운 열정과 혼신의 노력에 새삼 힘찬 박수를 보내지 않을 수 없다. 진심으로 축하한다.

그림을 수집하는 사람 중에는 세계적인 기업가도 있고, 대중적으로 널리 알려진 유명인도 있다. 또 주식시장으로 치면 '개미군단'이라고 할 수 있는 무명의 애호가도 있다. 그림수집가들은 저마다 색깔이 있는 근사한 미술관 건립을 꿈꾼다. 개미군단의 일원인 이충렬 씨가 일궈가고 있는 '꿈의 미술관'에는 그만의 수집철학이 유유히 흐르고 있다. 끈끈한 가족사랑, 이방인의 외로움, 흘러가버린 것에 대한 추억, 고향과 사람에 대한 그리움, 새로운 세대에 거는 벅찬 기대와 희망…… 무엇보다 그 메시지가 우리의 삶과 특별나게 유리된 것이 아니어서 마냥 친근하다.

이충렬 씨는 보통사람이다. 이 책은 보통사람들의 눈높이에 아주 잘 어

울리는 '미술 즐기기'의 다채로운 선과 색을 담았다. 보통사람 이충렬 씨는 왕초보 미술애호가에서 출발했다. 그는 '미술사랑' 10년의 '실전(實戰)'에서 길어올린 퍼덕거리는 생생한 체험을 친근한 이웃아저씨의 이야기처럼 우리에게 쉽고 재미있게 풀어낸다.

단언컨대, 보통사람의 이야기라고 내용을 폄하해서는 절대 안 된다! 그는 지금까지 우리가 품어온 미술에 대한 편견을 통렬하게 깬다. 미술은 결코 어렵기만 한 전문분야가 아니며, 미술품은 반드시 비싸지 않으며, 미술품 수집은 가진 자들만의 돈잔치가 아님을…… 그리하여 '미술사랑'이란 밝고 맑은 마음의 투자이며, 결국 '미술=삶'이라는 필연의 등식에서 그림은 우리네 삶과 영혼의 결정체에 다름 아님을, 이 책은 조용하지만 깊은 울림으로 일깨워준다. 요컨대, 이 책은 미술의 진정한 가치와 효용을 다시 묻고, 풀뿌리 문화민주주의로 가는 희망의 길을 활짝 열고 있는 것이다.

미술과 함께 걸어가는 이충렬 씨의 삶은 참으로 신선하고 짜릿한 감동이었다. 세상에, 그림 하나로 저렇게 벅찬 행복에 빠질 수 있다니! 독자 여러분도 한 무명인(無名人)이 던지는 '미술사랑'의 감동에 흠뻑 빠져보시길 바란다. 그림 감상법과 수집 가이드도 함께 나눠 즐기시길……. 작지만 소중한 것, 그것이 세상을 바꾼다!

김복기 _ 미술평론가, 《아트인컬처》 발행인

저 벽에 그림 한 점 걸고 싶다!

미술애호가는 그림이 좋아서 한 점 두 점 모으는 사람이다. 자기 집 벽에 걸 그림을 모으는 소박한 애호가도 있고, 형편이 어려운 작가를 지원하면서 그림을 받아 모으는 후원형 애호가도 있으며, 작가별 대표작급 작품만 골라 모으며 훗날 미술관을 만들겠다는 원대한 꿈을 꾸는 애호가도 있다. 그리고 비문화적인 목적으로 그림을 모으며 애호가인 체하는 사람도 있다. 그들 때문에 '진짜' 애호가까지 투기꾼이나 졸부 취급을 받기도 한다.

진정으로 그림을 사랑하는 애호가들은 요란하지 않다. 아니, 유난을 떨 이유가 없다. 조용히 화랑과 전시회를 찾아다니며 형편에 맞는 좋은 그림과 소장의 인연을 맺고, 그 그림을 벽에 걸고 즐거운 마음으로 감상할 뿐이다.

세상에는 사람들이 지레짐작하는 것보다 훨씬 저렴한 그림과 판화가 '너무' 많다. 허리띠를 조금만 졸라매면 좋아하는 작품을 하염없이 바라볼 수 있다는 것이 바로 애호가가 누릴 수 있는 행복이다.

그림을 바라보는 일이 왜 행복하냐고 묻는다면, 그 답은 애호가마다 다를 것이다. 나에게 그림은 '고향과의 만남'이었기에 행복하다. 미국 애리조나주 산언덕에 자리잡은 나의 집은 밤이면 들짐승이 마당까지 올라오고 가끔은 문틈으로 전갈이 들어온다. 고향을 떠나 타국에 30여 년을 발붙이고 살아왔지만 영혼의 뿌리까지는 아직 착근이 안 됐는지, 집으로 돌아오는 발길은 늘 어둠 속 허방을 딛는 듯 허망했다. 그런 만큼 문을 열고 들어와 휑뎅그렁한 벽을 바라볼 때마다, 저 벽에 우리나라 화가들이 그린 그림 한 점 걸고 싶다는 생각이 간절했다. 그림으로라도 그리운 풍광과 익숙한 고향의 모습을 만나고 싶었다.

나의 그림 모으기는 그렇게 시작되었다. 타향에 살면서 우리나라 화가들의 작품을 만나기는 쉽지 않지만, 그래도 어렵사리 구해 벽에 걸고 보면 마치 고향에 다녀온 듯 마음이 푸근해졌다. 할머니와 어머니의 다듬이 소리가 들려왔고, 독도 하늘을 날던 괭이갈매기들이 나를 향해 날아왔다. 희양산 밤하늘을 비추던 주먹만 한 별들이 내 눈앞으로 쏟아졌고, 청산도 황톳길에서는 영화 〈서편제〉의 송화와 유봉이 나를 바라보며 판소리 한 자락을 뽑아냈다. 그림값이 비싸다는 선입견 때문에 잔뜩 주눅들어 있을 때

그림이 먼저 나에게 손짓을 보내며 다가왔고, 60여 년 동안 숨어 있던 '전설의 그림'이 귀한 손님처럼 나를 찾아오기도 했다. 나는 어느새 그림과 가까워졌고 연이어 사랑에 빠졌다.

그렇게 10년을 그림과 밀애에 빠져 있을 때 가끔 안부를 물어주시던 소설가 윤정모 선생님이 인터넷 언론에 '그림이야기'를 써보라고 권하셨다. 그 말을 듣는 순간, 그동안 내가 그림에 진 '빚'을 갚을 좋은 방법이라는 생각이 들었다.

미술평론가의 전문적인 글이 아니라 애호가의 자유분방한 아마추어리즘 때문이었을까, 예상외로 호응이 컸다. 글을 올리고 다음 날 아침 조회수를 확인하고 무언가 잘못된 게 아닐까 싶었던 적이 여러 번이었다. 몇몇 독자는 책으로 묶어보라며 격려의 이메일을 보내주기도 했다. 그러나 그때는 독자들의 기대에 부응할 자신이 없었다. 쓴 글보다 써야 할 글이 더 많았기 때문이다.

다시 2년의 세월이 흐르고 글이 제법 모였다. 그 글들을 다시 정리해 김선주 전 〈한겨레〉 논설주간님의 사이트인 '선주스쿨'에 연재했다. 전·현직 기자들과 여러 분야의 전문가들이 많이 드나드는 곳이라, '호랑이굴'로 들어가는 심정이었다. 격려와 난상토론이 몇 개월간 이어졌다.

막상 출판사와 구체적인 이야기가 오가자, 미술전문가가 아닌 애호가가

그림에 대한 이야기를 책으로 낸다는 사실이 문득 두려웠다. 무엇보다 잘못된 설명으로 작가들에게 누를 끼치지 않을까 걱정스러웠다. 그러나 화가들이 밤새워 그린 작품을 세상에 소개할 수 있는 좋은 기회라는 생각에 용기를 냈다.

사실 화가들은 화려한 것 같지만 늘 자신과 싸워야 하는 외로운 존재들이고, 대부분은 경제적으로 윤택하지 못한 삶을 살고 있다. 추운 겨울날 시골의 폐교에서 손을 불어가며 화폭을 채우는 작가도 있고, 밥보다 라면을 더 많이 먹으며 작업을 하는 작가도 있다. 작업실이 없어 식구들이 모두 잠든 밤에 마루에 나와서 조심스럽게 붓질을 하는 작가도 많다. 그러나 그들이 세상에 소개되는 기회는 그리 많지 않다. 전시회를 열어도 신문에 단신으로조차 소개되지 못하는 작가가 대부분이다.

그래서 이 책을 작가들에게 바친다는 마음으로 글을 썼다. 나는 힘든 환경 속에서도 꿋꿋이 자신의 작품세계를 추구하는 화가들의 작가정신을 존경한다. 가능한 한 많은 자료를 찾으려 노력했고, 글의 정확성을 위해 모르는 부분이 있으면 작가에게 직접 연락해서 물었다.

이 책에서는 모두 64명의 작가와 그들의 작품 98점을 소개했다. 집에 그림 한 점 걸고 싶다는 마음은 있지만 아직 용기를 내지 못하는 독자들이 작게라도 '시작'을 할 수 있도록 돕고 싶은 마음에 되도록 많은 그림과 화가를 담았다.

또, 첫 번째 그림을 샀을 때의 설렘, 한동안 모은 그림을 팔아 다른 그림을 샀을 때의 묘한 자책감과 흥분, 세상에 아직 모습을 드러내지 않은 근대미술을 발굴했을 때의 뿌듯함, 오래전 작품을 구입한 신인작가가 성장하는 모습을 바라보는 흐뭇함 등 내가 10여 년 그림을 모으며 겪은 모든 경험과 느낌을 있는 그대로 이야기했다. 특히, 남아 있는 작품이 거의 없어 온당한 평가를 받지 못하고 있는 '이중섭의 스승' 임용련의 작품을 미국의 허름한 화랑에서 발견하고 그 작품에 얽힌 사연을 찾아가는 이야기와, 운보 김기창 화백이 청년가장 시절 동생들과 먹고살기 위해 그린 복제화 〈판상도무〉에 얽힌 사연을 좇는 과정은 한 애호가가 미술사학계에 보고하는 '발굴기'라고 할 수 있다.

그림을 모으는 동안, 안부를 묻는 친구나 지인들에게 "그림을 친구삼아 지낸다"고 하면, "돈을 얼마나 많이 벌었기에 그림을 다 모으느냐?"고 물었다. 그러나 절대 그렇지 않다. 나는 사업가도 수입업자도 아니고 그저 조그만 가게의 주인일 뿐이다. 애리조나주에 있는 인구 3만 명의 작은 도시에서 잡화를 팔면서 '일용할 양식'을 해결하는 소박한 장사꾼이다. 그래서 나에겐 박수근, 이중섭, 김환기 같은 대가의 그림은 없다. 대부분 조그만 유화와 상대적으로 저렴한 판화들이다.

그림은 나에게 정신적 행복뿐 아니라 물질적으로도 큰 도움을 주었다.

사실, 미국에서 조그만 가게를 하면서 아이들을 사립대학에 보내기란 쉬운 일이 아니다. 학자금융자를 받으면 되겠지만, 자칫 아이들에게 빚을 떠넘기게 될까 두려워 초기에 산 그림들을 경매에 내놓아 다른 애호가에게 보냈다. 다행히 10여 년 전 100~200만 원에 산 작은 그림들 중 1천만 원 이상이 된 작품이 여러 점 있어, 아이들이 빚 없이 대학을 졸업하는 데 큰 도움이 되었다.

내가 여기까지 올 수 있었던 것은 그림을 보는 남다른 안목이 있어서가 아니다. 좋은 화랑과 좋은 큐레이터들을 만난 덕이다. 몸은 이역만리에 떨어져 있지만 이메일로 우리 그림을 사고 싶다는 뜻을 전하면, 큐레이터들은 동포애를 한껏 발휘해 친절하게 도와줬다. 그분들 덕분에 좋은 그림들을 모을 수 있었다.

졸고가 책으로 만들어지기까지 많은 분의 도움을 받았다. 먼저, 소중한 작품을 책에 싣게 허락해 주신 작가들과 유족께 깊은 감사를 드린다. 부족함이 많은 졸저에 추천사를 써주신 황석영 선생님, 이철수 화백님, 《아트인컬처》의 김복기 대표님께 감사드린다. 가끔씩이라도 글을 쓰라고 질책해 주신 고은 선생님, 인터넷에 올린 글을 보고 열심히 쓰면 책으로 묶을 수 있을 거라며 여러 차례 격려와 조언을 해주신 전 민음사 주간이자 현 일리노이대학 교수이신 이영준 박사님, 출판사에 원고를 보내 출판 가능성을 검토하게

해주신 고은광순 선생님, 자신감 있는 글쓰기에 대해 조언해 주신 강옥순 선생님께도 감사드린다. 간간이 지면을 주선해 준 글쓰기의 도반 장용철 시인에게도 우정을 전한다. 졸고를 선뜻 책으로 출판해 주신 김영사 박은주 사장님과 편집부 여러분께도 깊은 감사를 드린다.

끝으로, 지난 10여 년 동안 남편의 그림욕심을 이해하고 같이 동참해 준 아내와 아빠의 그림 모으기를 재미있게 지켜봐준 아이들, 그리고 좋은 글 쓰라며 격려해 주신 어머니와 동생들에게도 고맙다.

2008년 11월, 애리조나에서 이중렬

| 차 례 |

| 추천의 글 | 한 개미애호가의 벅찬 미술사랑 4
| 책 머 리 에 | 저 벽에 그림 한 점 걸고 싶다! 7

왕초보 개미애호가, 그림을 사다 19
 _ 내 생 애 첫 그 림 과 인 연 맺 기

 화랑 문턱 넘기, 인터넷 홈페이지를 활용하자 | 경매장 문턱 넘기, 일반 또는 온라인
 경매로 시작하라 | 판화로 시작하는 것도 한 방법이다

아마도 그림과 사랑에 빠진 모양이야! 36
 _ 두 번 째 인 연, 두 번 째 단 골 화 랑

 화랑에서도 할인을 해준다 | 단골화랑을 만들어라 |
 그림을 사랑하는 방법, 그림이 들려주는 이야기 듣기

어떤 그림을 모을까? 50
 _ 내 컬 렉 션 의 방 향 설 정 하 기

 아이들과 함께 그림을 보며 가족의 의미를 생각하다 | 이국땅에서 조국을 그리며 |
 소재가 있는 그림을 찾아서

아, 이 맛에 그림을 모으는구나! 66
_ 잊혀진 근대미술가 임용련의 〈십자가의 상〉 발굴기

그 그림이 나를 선택했다 | 이중섭의 스승, 임용련의 숨겨진 전설을 발견하다 |
잊혀진 화가 임용련의 생애와 작품세계

돌아갈 수 없다면 그림이라도 82
_ 향수가 밀려오는 날이면 그림을 본다

그림이 품고 있는 고향, 그림이 달래주는 그리움 | 목판화, 칼이 지나간 자리에 스미는
것들 | 푸른 눈에 비친 우리네 옛모습을 보면

돈이 많거나 부지런하거나 98
_ 개미애호가가 유명화가의 작품을 소장하려면

장욱진, 박수근, 백남준 등 유명회가의 생가보다 저렴한 작품 | 유명화가의 유화를
소장하려면 부지런해야 | 위작을 피하는 방법 | 큰딸의 결혼비용이 된 그림

떠나보내고 또 맞이하고 118
_ 오랫동안 감상한 그림을 팔아 새로 산 그림들

새로운 그림 속으로 떠나는 여행 | 버리고 떠나온 것들을 그리며 |
추억할 과거가 있다는 것은 얼마나 아름다운 일인가

인연과 사연 136
_ 운보 김기창의 작은 〈판상도무〉에 얽힌 이야기

인연이 있는 그림은 반드시 나를 찾아온다 | 내 생애 두 번째 발굴 |
그림에 얽힌 사연을 좇다 보니 그의 삶이 거기 있네

보이는 대로, 느껴지는 대로 151
_ 미술작품의 독창성을 판단하는 애호가 개인의 취향

새로움을 추구하는 작가의 '끼'가 느껴진다면 | 그림이 삶을 돌아보라 한다 |
세계적인 작가의 '숨'을 나누어갖는 기쁨

'잘 살고 있나?' 질문을 던지는 그림 168
_ 판 화 라 서 더 확 연 히 드 러 나 는 우 리 의 삶

삶이 묻어나는 그림, 삶을 위로해 주는 그림 | 결혼한 딸에게, 외로운 막내아들에게 |
이방인이라서 볼 수 있었던 우리의 표정

그들의 젊음과 패기를 응원한다 185
_ 젊 은 작 가 들 의 성 장 과 성 취 를 지 켜 보 는 기 쁨

미래 한국 미술을 이끌어갈 젊은 작가들의 실험정신과 도전 |
탐구정신과 상상력의 한계를 시험하는 젊은 그들

통하지 않을 이유가 없다 202
_ 젊 은 작 가 들 의 장 래 성 이 아 닌 감 성 을 이 해 하 는 방 법

책이 있는 풍경, 우리 시대의 책가도 | 전통의 재해석 또는 전혀 새로운 창조 |
그대와의 소통을 꿈꾸며

마음을 받고 마음을 주다 221
_ 동 양 화 의 여 백 이 들 려 주 는 이 야 기

채우기보다 비우기가 어렵다 | 사랑하는 만큼 그림이 된다 |
정성을 받을 때는 예의를 갖춰야

싼 게 비지떡이라고? 무슨 말씀을! 238
_ 판 화 도 잘 모 으 면 좋 은 컬 렉 션 이 된 다

칼과 나무로 표현할 수 '없는' 것을 상상하라 | 작가의 사상과 그 시대를 읽는 창 |
서울의 밤, 똑같이 또는 다르게

이뭣고? 253
_ 미 술 애 호 가 로 서 추 상 화 읽 기

보이고 이해되는 만큼만 | 작가가 그린 것과 내가 본 것 사이 |
봄비와 겨울비가 함께 흐르는 창

그림 나누기　270
_ 가족과 함께 하는 그림 모으기와 자선경매

큰딸과 막내아들에게 주고 싶은 그림 | 좋은 일에 참여도 하고, 좋은 작품 저렴하게 구입도
하고 | 너의 지금이 아빠의 어린 시절이란다

찰나의 빛이 빚어낸 풍경　287
_ 새로운 컬렉션, 빛나는 사진작품 모으기

사라지는 것을 붙잡아 여기 흔적을 남기다! | 기다림, 자연과 하나되는 순간 |
이 시대의 어머니, 박경리 선생을 그리며 | 태평양을 건너 또 다른 그리움으로

인연이 이끄는 대로　304
_ 그림을 모은다는 것에 대한 오해와 이해

돌아갈 수 없는 집을 그리워하는 마음으로 | 이게 막 시작하는 애호가들에게

| 작가별 수록작품 찾아보기 |　319

• 이 책의 인세 중 일부는, 장애인들의 문화예술활동을 지원할 목적으로 세워지고 있는 '에이블 (Able) 아트센터(경기도 수원시 권선구 금곡동)' 건축에 사용됩니다.

왕초보 개미애호가, 그림을 사다

내 생 애 첫 그 림 과 인 연 맺 기

그림을 좋아해 감상하는 데서 그치지 않고 한 점 두 점 모으는 사람이 점점 많아지고 있다. 미술시장의 폭이 넓어지면서 그림이 부자들만의 전유물이 아니며, 중산층이나 서민들도 허리띠를 조금만 졸라매면 살 수 있는 '착한' 가격대의 좋은 그림도 많다는 인식이 확산된 결과다.

매해 예술의전당 한가람미술관에서 열리는 마니프(MANIF, 새로운 국제미술을 위한 선언과 포럼) 주관 아트페어는, '누구나 편안하게 작품을 감상하면서 저렴하게 소장할 수 있는 기회를 제공한다'는 의미에서, 3년째 전시회 이름을 '김 과장 전시장 가는 날'로 정했다. 또 이 시대의 수많은 '김 과장'을 위해 100만 원 이하의 작품을 전시하는 부스를 따로 마련했는데, 여기에

전시된 작품은 거의 모두 판매되었다.

이처럼 그림을 소장하는 일이 점점 대중화되고 있다. 작품의 수준과 가격이 적당하다면 그림을 집에 걸고 싶어하는 사람이 많다는 뜻이다. 사람들이 그림을 화랑이나 전시장에서 '보는' 것에 그치지 않고 '집에 걸려는' 이유는 다양하다. 그림을 통해 집안 분위기를 문화적으로 바꿔 삶을 풍요롭게 하기 위해서일 수도 있고, 다람쥐 쳇바퀴 돌듯 반복되는 무미건조한 일상에서 벗어나 집으로 돌아왔을 때 벽에 걸린 그림을 바라보며 마음의 휴식을 얻기 위해서일 수도 있다. 최근에는 그림도 감상하고 훗날의 가치 상승도 기대하면서 그림을 모으는 사람도 많다. 친구들끼리 한 달에 20~30만 원씩 모아 그림을 사는 '그림계'가 유행이라는 기사가 신문에 실리기도 했다.

화랑이나 경매회사에서는 그림을 사서 모으는 사람을 '미술애호가'라고 부르는데, 여기에도 두 종류가 있다. 경제적으로 여유가 있어 값에 구애받지 않고 그림을 사들이는 '큰손애호가'와, 푼돈을 모아 그리 비싸지 않은 그림을 사모으는 '개미애호가'. 큰손애호가는 그림이나 화가에 대한 지식이 없어도 화랑이든 경매장이든 자유롭게 드나들며 마음에 드는 그림을 맘껏 살 수 있지만, 개미애호가는 처음 그림을 사고자 할 때 생소한 부분이 많고 주머니사정도 넉넉지 않아 선뜻 결심을 하기가 쉽지 않다.

마음에 드는 그림을 사려면 돈이 얼마나 있어야 하는지, 화랑에 가서 사야 하는지 경매장 또는 아트페어에 가야 하는지, 내가 예산한 가격으로 마

음에 드는 그림을 살 수 있는지, 경매장에 가서 사려면 어떤 절차를 밟아야 하는지…… 궁금한 게 한두 가지가 아니다. 특히 어떤 그림을 선택해야 후회하지 않고 오랫동안 기분좋게 감상할 수 있을지를 생각하면, 문득 그림을 살 자신이 사라지기도 한다. 그림은 취향대로 바꿔입을 수 있는 옷과 달리, 벽에 걸어놓은 뒤에는 오랫동안 생활의 일부로 자리잡기 때문이다.

상황이 이렇다 보니, 집에 그림 한 점 걸고 싶다는 생각은 간절해도 실행에는 옮기지 못하고 지레 포기하기 십상이다. 나 역시 10여 년 전 서울에서 그림을 사려고 인사동에 간 첫날은 화랑 문턱조차 넘지 못한 채 밖에서 기웃거리기만 했다. 다음 날 다시 가서 용기를 내 몇몇 화랑을 들어가 보았으나, 큰 작품들만 걸려 있어 값을 물어볼 엄두조차 내지 못하고 노상지듯 나오고 말았다. 주머니가 가벼운 개미애호가이기도 했지만, 그림을 보는 안목도 영 부족했기 때문이다.

화랑 문턱 넘기, 인터넷 홈페이지를 활용하자

내가 처음으로 그림을 산 것은 그로부터 1년이 조금 더 지나서였다. 그 사이 주머니가 두둑해졌거나 그림 보는 안목이 일취월장해서 화랑 문턱을 쉽게 넘어가 산 것이 아니라, 인터넷 홈페이지를 통해 내 생애 첫 그림을 산

임효, 〈꽃비〉, 닥종이 한지에 채색, 26×35cm, 1999.

것이다. 인사동에 있는 역사가 오랜 화랑이었는데, 그 홈페이지에는 약 20점의 그림이 전시돼 있었다. 그 그림들을 살펴본 후 큐레이터에게 "미국 사는 동포인데 집 벽에 걸어놓고 아이들과 함께 감상할 수 있는 50만 원에서 100만 원 사이의 그림을 추천해 달라"고 이메일을 보냈더니, 며칠 후 이미지가 첨부된 답신이 왔다.

첨부파일을 열어보니 임효 화백의 작품이었다. 색상이 밝고 분위기가 좋아서 눈 딱 감고 사기로 했다. 친절한 큐레이터에 대한 믿음도 구입 결정에 영향을 미쳤다. 다른 애호가들과 이야기를 해보면, 맨 처음 자신이 골라서 산 작품은 현재 갖고 있지 않은 경우가 많다. 처음에는 좋아 보여서 샀지만, 시간이 지나고 그림에 대한 안목이 트이면서 '내가 왜 이런 그림을 샀을까?' 자책하며 다른 사람에게 선물해 버렸다고들 한다. 하지만 내가 좋아하지 않는 그림을 남에게 주었을 경우, 그 그림이 과연 사랑을 받을 수 있을지는 한번 생각해 볼 일이다. 그림을 잘못 사면 결국 그림도 없어지고 돈도 없어진다고 하는데, 이것이 바로 '미술동네'에서 말하는 '수업료'다.

이런 실수를 줄이기 위해, 그림을 처음 사는 애호가라면 화랑의 홈페이지에 들어가 거기 소개된 그림을 보고 큐레이터에게 연락을 해보라고 권하고 싶다. 글을 통해 의사소통을 하면, 내가 준비한 돈이 화랑에서 성심을 다해 그림을 추천해 줄 수 있는 액수인지, 아직 그림을 잘 모르는데 큐레이터에게 공연히 망신이나 당하는 것은 아닌지 주눅들지 않아도 되고, 자연스럽

게 큐레이터의 성품도 알게 되기 때문이다.

홈페이지에 소개된 그림은 컴퓨터 해상도에 따라 실제 색상과 조금 다르게 보일 수도 있고, 질감도 확실히 알 수 없다. 하지만 화랑에 다시 한 번 정중하게 이메일을 보내면, 좀더 큰 이미지를 보내주면서 색상의 차이와 질감, 그림가격 등에 대해 자세히 설명해 준다. 만약 답을 해주지 않거나 답이 무성의하다면, 개미애호가에게는 관심이 없다는 뜻이니 다른 화랑을 찾아보는 게 낫다. 친절하게 답신을 보내주는 화랑과 이메일을 몇 번 교환한 후, 직접 가서 그림을 보고 결정해도 늦지 않다.

그림을 구입하기 전에 그림 보는 안목을 어느 정도 갖추고 싶으면, 부지런히 발품을 팔아 이런저런 화랑과 전시장으로 산책을 가거나 문화센터 등에서 개최하는 미술강좌를 듣는 것도 한 방법이다. 안목도 높이고 정서적으로 안정되어 기분전환도 되니 그야말로 일석이조다.

화랑도 여러 종류가 있다. 화가들을 초대해 전시회를 많이 하는 '전시화랑', 개인전이나 그룹전은 하지 않고 '상설전'이라는 이름으로 작품만 판매하는 '판매화랑', 화가에게 돈을 받고 전시장소만 빌려주는 '대관화랑' 등. 이중 초대전을 많이 한 전시화랑에 좋은 작품이 많으니 화랑의 발자취를 한번 살펴보는 게 좋다.

오른쪽 그림은 2008년 7월 인사동의 한 화랑에서 열린 안윤모 화백의

안윤모, 〈연인〉, 캔버스에 아크릴릭, 24×33cm, 2008.

'커피홀릭전'에 출품된 작품이다. 커피잔을 호랑이 머리 위에 올려놓은 발상과, 두 호랑이가 두려운 듯 눈을 동그랗게 뜬 채 서로 껴안은 모습이 재미있다. 노란 달빛과 산세비에리아의 노란 테두리가 어우러지면서 분위기를 한결 차분하게 해준다. 이 그림의 제목은 '연인'이다. 그렇다! 사랑이란 그런 것이다. 사랑이 크고 깊고 진실될수록, 서로 포옹하고 있는 순간에도 행여나 이 사랑이 지속되지 못하고 깨어지면 어쩌나 두려운 것이다.

서울에 갔을 때 진시회가 열리고 있어 직접 보고 100만 원 조금 더 주고 샀다. 다른 일로 인사동에 갔다가 들른 참이어서 예약금만 내고 왔다. 전시회에 출품된 작품은 전시가 끝난 다음에 갖고 오는 게 관례라, 30~50퍼센트의 예약금만 내도 된다.

며칠 후 다른 작품도 자세히 보고 잔액도 지불하기 위해 다시 들렀다. 전시장을 둘러본 후 잔금을 치르는데 큐레이터가 슬며시 웃는다. 왜 웃느냐고 묻자, 혹시 내가 마음을 바꾸면 연락을 해달라는 사람이 여러 명 있었다고 한다. 화가들은 소품을 많이 그리지 않는다. 작은 화폭에 그림을 그리기가 쉽지 않기 때문이다. 그래서 화랑이나 전시회에 갔을 때 마음에 와닿는 작고 좋은 그림이 있으면, 큐레이터와 상의한 후 바로 예약이라도 해두는 게 좋다.

그림을 갖고 와 책상 앞에 걸었다. 보면 볼수록 재미있다. 그런데 호랑이들이 왜 산세비에리아밭에 있는지 궁금했다. 그냥 바람막이 정도는 아닌

것 같았다. 이 생각 저 생각 하다가 산세비에리아의 꽃말을 찾아봤다. '관용'이라는 설명을 보니, "아하!" 소리가 절로 나왔다. 사랑에 빠진 연인이 서로에 대한 관용이 없다면 그들은 머잖아 손을 흔들 것이다. 호랑이 연인이 사랑의 결실을 맺기를 바라는 화가의 마음을 그렇게 표현한 것이리라. 이렇게 그림의 의미를 나름대로 좇다 보면, 추리소설을 읽는 것만큼이나 흥미롭고 재미있다. 이것이 그림에 심취하게 되는 또 하나의 이유이기도 하다.

이 작품은 가로가 33센티미터인 작은 그림이다. 화랑에서는 이렇게 작은 그림을 '소품'이라고 부른다. 개미애호가인 내가 좋아하는 크기다. 혹시 '소품은 화가가 큰 작품을 그리기 전에 연습 삼아 대충 그린 것 아닐까?'의 구심을 갖는 사람도 있을지 모르겠다. 그러나 화가는 작다고 대충 그리지 않는다. 그것은 화가 자신이 못 견디는 일이다. 오히려 작은 화폭에 자신의 그림세계를 담으려고 더 정성을 기울이기 때문에, 작품성이 좋은 소품을 가리켜 "작지만 큰 그림"이라고 한다.

작은 그림은 액자를 할 때 여백을 많이 두면 벽에 걸어놓고 감상하기에 손색이 없다. 일반적으로 1호(엽서 크기, 22.7×14cm)부터 4호(33.4×21.2cm)까지 작은 그림의 호당(號當) 가격은 큰 그림의 호당 가격보다 비싸다. 우리나라에서는 그림가격을 캔버스의 크기를 나타내는 호수로 계산하는데, 많은 미술전문가의 비판에도 불구하고 오랫동안 내려온 관행이라 여전히 유지되고 있다.

경매장 문턱 넘기, 일반 또는 온라인 경매로 시작하라

요즘은 경매를 통해 그림을 사는 애호가도 많은데, 경매회사에서 개최하는 경매에는 크게 네 종류가 있다. 박수근·이중섭·장욱진·김환기·천경자 등의 대가와 이우환·김종학·이왈종·오치균 등 블루칩 화가들의 작품이 주로 거래되는 '메이저 경매'가 있고, 중견화가나 인기가 상승하고 있는 옐로칩 화가들의 작품이 주로 출품되는 '일반 경매'가 있다. 또 가능성 있는 신인화가들의 작품만 다루는 경매도 있는데, 그 이름은 회사마다 다르다. 마지막으로 작은 작품이 주로 출품되는 '온라인 경매'가 있다.

개미애호가의 경우, 메이저 경매에 직접 참가하면 우선 수억 수천만 원이 오가는 광경에 기가 죽고, 현실적으로도 개미애호가에게 알맞은 가격의 작품은 거의 없다고 해도 과언이 아니다. 신인화가들의 작품 경매는 값은 저렴하지만 아직 검증되지 않아 장래성을 판단하기가 쉽지 않다는 단점이 있다. 따라서 처음에는 원로·중진·신인 작가들의 작은 작품이 함께 출품되는 온라인 경매에 참가하는 것이 좋다. 경매회사에서는 온라인 경매 작품도 전시를 하기 때문에, 입찰하기 전에 작품을 직접 본 후 경매회사의 스페셜리스트와 상담하면 많은 도움을 받을 수 있다.

일반 경매에는 몇백만 원에서 1천만 원 정도 하는 작품들이 출품되지만, 온라인 경매에서 한두 번 입찰경험을 쌓은 후에 참가하는 것이 바람직

반미령, 〈신세계를 꿈꾸며 G3〉, 캔버스에 유채, 23×27.5cm, 2007.

하다. 자칫 경매 분위기에 휩쓸려 '오기'로 입찰해서 너무 높은 가격에 낙찰받을 위험이 있으니 말이다.

앞 페이지 〈신세계를 꿈꾸며〉는 2008년 5월 온라인 경매에서 81만 원에 낙찰받았다. 경매 낙찰가에는 수수료와 부가가치세가 붙기 때문에 실제로는 90만 원 조금 넘게 지불했다.

내가 이 작품을 산 이유는, 아스라한 배경과 서랍 속 화사한 꽃이 마음에 들어서였다. 그림은 보는 사람에 따라 다른 느낌을 받을 수 있지만, 나는 마음이 푸근해지고 공감할 수 있는 부분이 많은 그림을 집에 걸어놓아야 싫증내지 않고 오랫동안 감상할 수 있다고 생각한다.

화랑이나 경매회사에는 '언제든' 저렴한 가격에 살 수 있는 작품들이 있다. 그러니 먼저 '그림값은 비싸다'는 선입견을 버려라. 그래야 편안한 마음으로 화랑이나 경매회사에 드나들 수 있다. '좋은' 화랑이나 경매회사는 절대로 개미애호가를 홀대하지 않는다. 처음부터 비싼 그림을 사들이는 사람보다, 몇십만 원짜리 그림을 조심스럽게 구입한 애호가가 나중에 몇백만 원짜리 그림을 사는 경우가 훨씬 많기 때문이다. 많은 큐레이터나 경매 스페셜리스트는 값을 떠나 그림을 진정으로 사랑하고 사고자 하는 애호가들을 고맙고 소중하게 생각한다.

판화로 시작하는 것도 한 방법이다

내가 아는 초보 또는 개미 애호가 중에는 100만 원 이하의 작품을 원하는 이가 많다. 나는 그들에게 몇십만 원으로도 충분히 훌륭한 작품을 살 수 있다고 말하지만, 그런 작품은 국내 인터넷 경매 또는 판화전문 화랑에서 찾아야 한다. 요즘에는 판화만 모아서 전시하는 '판화아트페어'도 있다.

다음 페이지의 〈숲속의 이야기〉는 대전시립미술관에 소장되어 있는 것과 같은 판화로, 인사동 화랑에서 가끔 만날 수 있다. 오세영 화백은 이 작품보다 큰 〈숲속의 이야기〉로 1979년 런던 국제판화비엔날레에서 가장 큰 상인 옥스퍼드갤러리상을 받았다. 당시만 해도 우리나라 화가가 영국에서 이렇게 큰 상을 받는 것은 흔치 않은 일이었다. 우여곡절 끝에 어렵게 마련한 수상기념 전시회는 대성황을 이뤄 수상작을 비롯한 출품작의 에디션이 모두 팔렸다. 그러나 이후에도 주문이 너무 많아서 크기를 줄여 또 다른 〈숲속의 이야기〉를 만들었고, 이 작품이 그중 한 에디션이다.

나무그림은 아래에서 위로 올라가면서 볼 때 화가의 의도가 제대로 읽히는 경우가 많다. 이 그림도 마찬가지다. 나무기둥이 사람들로 이루어졌다. 혼자 올라가는 사람도 있고 둘이 올라가는 경우도 있다. 둥그런 나뭇가지 부분에는 사람은 없고 봉황새들이 앉아 있다.

오세영, 〈숲속의 이야기〉, 목판화, 88×49cm, 1980.

오세영 화백은 이후 미국에서 판화가로서의 활동을 시작했다. 워싱턴 DC 케네디기념관 평론가상을 받는 등, 1999년 귀국할 때까지 여러 국제전 시회에서 상을 받아 미술계의 주목을 받았다. 귀국 후에는 판화공방을 여는 등 판화 보급에 열정을 쏟았지만 현실적으로 여의치 않아, 숭실대와 한서대 교수로서 후학을 양성하는 데 주력했다.

이 〈숲속의 이야기〉는 7년 전 인터넷 경매에서 낙찰받았다. 일반적으로 인터넷 경매는 화랑에 비해 가격이 저렴하다. 급전이 필요한 소장자가 경매 시작가를 낮게 해서라도 빨리 팔려고 하기 때문이다. 또 일반 인터넷 경매 에서는 작품의 상태를 직접 확인할 수 없기 때문에 입찰자가 많지 않아 싸 게 낙찰되는 경우가 많다. 작품이 변색되었어도 판매자가 포토샵 등으로 색 을 보정하면 진짜 상태를 알 수 없기 때문에 입찰자가 적은 것이다. 따라서 처음에는 여러 화가의 판화를 많이 소장하고 있는 판화전문 화랑에서 직접 본 후에 사는 것이 좋다.

다음 페이지를 보자. 온 천지가 눈이다. 눈은 내려 쌓여서 대지를 덮었 다. 나무도 흰 실크를 걸친 것처럼 눈을 이고 있다. 고요하다. 나무가 흔들 리지 않는 것으로 보아 바람도 없다. 한바탕 눈보라가 지나간 후에 찾아온 평화가 가득하다. 너무 고요해서 발자국을 남기기조차 두려운 풍경이다. 피 아노 건반 위에도 눈이 내린다. 그림이 음악이고, 음악이 그림이 된다.

백순실, 〈Ode to Music(음악찬미) 0411〉, 석판화, 40×65cm, 2004.

눈 밑의 검은 테두리 속 노란색은 눈이 녹은 후의 세계를 암시하는지도 모른다. 눈이 녹으면 대지 밑에서 그 녹은 눈을 마신 무수한 생명체가 미친 듯이 잠에서 깨어나 대지 위로 얼굴을 내밀 것이다. 꽃을 피우고 열매를 맺은 후 지상에 그 잎을 떨어뜨리면 대지는 다시 눈을 부르고 눈은 그 대지 위에 기꺼이 내려와 앉을 것이다.

백순실 화백은 그림을 음악적으로 표현하는 작업을 오랫동안 해왔다. 이 작품은 그의 '음악찬미(Ode to Music)' 연작 중 한 점으로, 비발디의 〈사계〉 중 '겨울'을 들을 때 떠오른 영감을 고스란히 화폭에 담은 것이다. 과연 이 판화에서는 음악소리가 들리는 듯하다.

내가 사는 애리조나에는 눈이 거의 오지 않는다. 2~3년에 한 번쯤 눈구경을 할 수 있을 뿐이다. 커다란 선인장 위로 눈이 내리면, 동네 아이들은 소리를 지르며 집 밖으로 뛰쳐나온다. 그러나 눈은 땅에 떨어지기가 무섭게 녹아, 눈사람을 만들기는커녕 눈싸움도 할 수가 없다. 그래서 애리조나 사람들 중에는 눈이 펑펑 오는 겨울의 낭만을 그리워하는 이가 많다. 나도 그중 한 사람이다. 고향의 눈 쌓인 언덕이 그리운 날에는 이 그림을 본다.

아마도 그림과 사랑에 빠진 모양이야!

두 번째 인연, 두 번째 단골화랑

그림을 한 점 사서 집에 걸었는데 또 한 점 걸고 싶다는 생각이 든다면, 이미 애호가의 대열에 합류했다고 할 수 있다. 계속해서 그림에 관심이 가는 애호가라면 신문 문화면에 소개되는 전시회 소식도 챙기고 미술잡지도 한두 종류는 정기구독하는 것이 좋다. 미술잡지를 꾸준히 보다 보면 새로운 작가와 미술계의 흐름을 알 수 있다. 옷에만 유행이 있는 것이 아니다. 미술과 음악, 문학에도 유행이 있다. 예술가가 트렌드를 창조해 대중을 이끌기도 하지만, 나는 예술가와 대중의 자연스러운 교감에서 그 시대의 트렌드가 싹튼다고 생각한다. 미술잡지를 애독하면 이런 흐름에 뒤처지지 않을 수 있다.

미술잡지 말고도 애호가들의 갈증을 풀어줄 만한 좋은 사이트 두 곳을 소개한다. 먼저 김달진미술연구소(www.daljin.com)다. 미술자료 수집가인 김달진 소장이 운영하는 이 사이트는 서울에서 발행되는 20여 종의 신문과 지방지에 실린 미술기사를 매일 수집해 올리고 전시회 소식을 전하는《서울아트가이드》라는 무가지를 발행하고 있다.

다른 한 곳은 네오룩닷컴(www.neolook.net)인데, 전시회를 소개하면서 작품 이미지를 함께 올린다. 어떤 전시회를 가야 할지, 컴퓨터로 그림을 감상하면서 결정할 수 있어 좋다. 지난 10년 동안 전시회에 출품된 작품 이미지를 검색할 수 있는 것도 이 사이트의 자랑이다. 이 두 사이트에 수시로 드나들면 거의 모든 전시회 소식을 알 수 있다.

화랑에서도 할인을 해준다

다음 페이지의 〈서귀포 생활의 중도〉는 내가 두 번째로 산 그림이다. 첫 그림을 산 화랑의 큐레이터가 '강권'을 해서 못 이기는 척 구입했다. 그동안 그림과 관련해 궁금한 점이 있으면 이메일로 조언을 구하곤 했는데, 어느날 그가 이메일을 보내왔다. 전업화가가 되겠다고 대학교수직을 그만두고 서울에서 제주도로 이사해 그림만 그리는 이왈종 화백의 작품이 아주 좋으

이왈종, 〈서귀포 생활의 중도〉, 장지에 혼합재료, 35.5×27.5cm, 1998.

니, 형편이 되면 두어 점 사라는 내용이었다.

10년 전인 당시 이 작품의 값은 120만 원(호당 30만 원)이었다. 그는 화랑에서 할인을 많이 받으면 100만 원씩에 구입할 수 있다고 했다. 욕심은 나지만 개미애호가인 나에게는 그런 목돈이 없어 한 점만 구입하겠다고 하니, 화랑 대표에게 얘기해서 몇 번에 나눠낼 수 있게 해주겠다며 계속 권했다. 장삿속이 아니라는 것을 알기에 잠시 고민했으나, 당시에는 같은 화가의 그림을 두 점 사는 것보다는 다른 화가의 그림을 사는 게 낫다고 생각해 한 점만 구입했다. 현재 이 작품처럼 장지에 그린 이왈종 화백의 작품은 호당 300만 원 가까우니, 이것이 바로 상업화랑 큐레이터의 '선견지명'이라 하겠다.

대부분의 화랑에서는 계속 거래하는 애호가에게 할인을 해준다. 내가 처음 그림을 살 때는 IMF 후유증이 남아 있던 시절이라 20퍼센트 정도 깎아줬다. 이렇게 한번 할인폭이 정해지면 지속적으로 같은 할인율을 적용한다. 나는 지금도 20퍼센트 할인을 받는다.

처음 거래할 때는 할인 이야기를 먼저 꺼내기보다 화랑에서 알아서 해주기를 기다리는 것이 좋다. 화랑에서는 좋은 그림이 나오면 단골애호가에게 먼저 연락을 하는데, 이때 가격을 야박하게 흥정하는 사람보다는 점잖은 애호가에게 먼저 권하기 때문이다. 그렇게 한두 번 거래를 하다 보면 알아서 할인을 해줄 뿐 아니라, 형편이 넉넉지 않다고 하면 몇 번에 나눠내게도 해준다. 물론 분납은 자금사정이 나쁘지 않은 큰 화랑에서만 가능할 뿐, 모

든 화랑이 해주는 것은 아니다. 어쨌든 가능하면 힘에 부치지 않게 사는 것이 나중에 그림을 볼 때도 마음이 편하다.

두 번째 그림을 살 때는 처음보다 발걸음이 훨씬 가볍다. 어엿한 애호가로서 화랑이나 경매회사에 가는 것이기 때문이다. 그런데 의외로 두 번째 그림을 살 때 실수하는 애호가가 많다. 작가의 이름만 보고 작품을 사는 경우가 많기 때문이다. 유명한 화가의 작품이라도 좋은 작품이 있고 수준이 좀 떨어지는 작품이 있다. 그러니 두 번째 그림을 살 때도 큐레이터나 경매회사 스페셜리스트의 조언을 받는 것이 좋다.

단골화랑을 만들어라

오른쪽은 곽덕준 화백의 '무의미' 시리즈 중 한 점으로, 8년 전에 역시 인터넷을 통해 강남에 있는 화랑에서 샀다. 화랑 홈페이지에 올라와 있는 가격이 100만 원이었는데, 호수로 따지면 5호 정도 되는 소품이다. 호당 20만 원씩 계산한 후 20퍼센트의 화랑할인을 받았다. 화랑에서는 멀리서 그림을 사랑해 줘 고맙다며 국제소포 비용까지 부담해 줬다. 그러니 화랑으로서는 거의 이익이 나지 않는 거래였다. 적지 않은 애호가가 강남의 화랑이 인사동보다 문턱이 높다는 선입견을 갖고 있다. 물론 그런 화랑도 있지만, 대

곽덕준, 〈무의미 893〉, 캔버스에 유채, 28×35cm, 1989.

부분은 개미애호가에게도 친절하다.

화랑 큐레이터가 추천해 준 몇 점 중 이 그림을 선택한 이유는, 작품에 깃든 외로움이 느껴졌기 때문이다. 그림을 자세히 보면, 사람 같기도 하고 쥐 같기도 한 남자가 코트깃을 세우고 가방을 든 채 걸어가고 있다. 옆에 호수가 있든 토끼가 뛰놀든 새들이 노닐든, 나와는 아무 관계없는 '무의미'한 것들이라는 듯 걸음을 재촉할 뿐이다. 그 모습이 외국에서 사는 내 마음 깊숙이 와닿았다.

곽 화백은 일본에서 태어나 일본에서 미술을 공부했지만 일본 현대미술의 영향에서 과감히 벗어나, '재일동포 곽덕준'이기에 가능한 독창적인 자기세계를 창조하는 데 성공했다. 우리나라 국립현대미술관에서도 곽 화백이 해외동포로서 갖고 있는 독특한 시각과 화풍을 인정해 2003년 '올해의 작가'로 선정했다.

오른쪽 작품도 〈무의미 893〉을 산 화랑에서 구입했다. 몇 년 사이에 단골화랑이 두 곳이 된 셈이다. 애호가에게 단골화랑이 생기면, 편안한 마음으로 들러 그림구경도 할 수 있고, 큐레이터와 차를 한잔 하면서 미술동네 돌아가는 이야기도 들을 수 있다.

김구림 화백은 우리나라 현대미술사에서 비중있게 거론되는 화가지만, 실험적이고 전위적인 작품활동으로 애호가들에게는 이름이 덜 알려졌다.

김구림, 〈음양 95-S 20〉, 캔버스에 유채, 24×34cm, 1995.

박정희 전 대통령 시절에는 그의 전위적 실험들이 수상하다며 오랫동안 형사가 따라다녔다고 한다. 김 화백은 그런 상황에서는 작품활동을 할 수 없어 일본으로 떠났다. 그곳에서 다시 미국으로 가 20년 동안 활동하다가 돌아왔다. 미술평론가들은 김 화백에 대해 "탁월한 작가적 능력이 있다"고 평한다.

이 작품은 그의 '음양' 시리즈 중 한 점이다. 작은 소품이지만 화면이 둘로 나뉘어 있다. 검은색을 많이 썼지만 흰색과 잘 조화를 이루고 있다. 나는 가끔 이 그림을 한참 동안 바라본다. 추상화이면서도 구상적인 풍경이 있어, '먼 산의 구름을 그린 것일까?' '바위섬 사이의 파도를 그린 것일까?' '검은색과 흰색을 둘러싼 푸른색이 바다를 상징하는 것일까?' 생각하며 상상의 나래를 편다.

그림을 사랑하는 방법, 그림이 들려주는 이야기 듣기

우리집 벽에 그림이 한 점 두 점 걸리기 시작하자, 집안 분위기가 한 단계 높아졌다는 뿌듯함과 함께, 집이 마치 화랑 같다는 생각이 들었다. 자연히 미술관련 책을 보는 시간이 많아지고, 컴퓨터 앞에 앉으면 신문보다는 그림이나 화가를 검색했다. 그러나 아무리 그림을 좋아한다 한들 개미애호

가가 1년에 두세 점 이상 사는 것은 불가능했기에, 유화에 비해 값이 저렴한 판화를 인터넷 경매에서 살피기 시작했다.

다음 페이지의 〈윈도우 시리즈 II-2〉는 우리나라 추상미술 1세대인 김봉태 화백의 판화다. 김 화백이 1997년부터 유화로 그린 '윈도우' 시리즈 중 한 점을 개미애호가들을 위해 판화로 만들었다. 인터넷 경매에서 샀는데, 오른쪽 아래에 'L. P.'라고 에디션 표시가 되어 있었다. 처음 보는 표시라 판화에 대한 책을 찾아봤지만 설명이 없었다. 김 화백에게 연락해 물어보니 판화공방에서 실험판으로 찍은 판화, 즉 'Laboratory Print'의 약자란다.

김봉태 화백은 1963년 미국으로 미술유학을 떠나 졸업 후 로스앤젤레스에 정착했다. 그곳에서 25년 동안 유화와 판화 작품활동을 하다가 귀국했고, 요즘에는 유화작품으로 전시회를 열고 있다.

사실 김 화백과는 거의 30년 전부터 인연이 있었다. 아내가 고등학생 때 아르바이트로 김 화백의 딸들을 돌봐준 인연으로 결혼식 때 작품을 한 점 선물받았다. 또 김 화백과 장인어른은 오랜 친구 사이라 가끔 인사를 드리기도 했다. 그러나 그때는 하릴없는 '그림치'여서 김 화백이 어떤 작품을 하는지 전혀 관심이 없었고, 그가 로스앤젤레스를 떠난 후에야 작품이 눈에 들어온 것이다. 만약 김 화백이 로스앤젤레스에 거주할 때 내가 그림에 눈을 떴다면, 지금쯤 김 화백의 좋은 작품을 많이 소장하고 있을 텐데……

김봉태, 〈윈도우 시리즈 II-2〉, 실크스크린 판화 에디션 L. P., 36×48cm, 2002.

이철수, 〈소리-다듬이〉, 목판화, 40×50cm, 1992.

금방이라도 다듬이소리가 들릴 듯한 앞 페이지 이철수 화백의 판화작품을 볼 때마다, 어머니가 마당에서 걷어온 빨래를 다듬잇돌 위에 올려놓고 할머니와 마주앉아 방망이를 두드리시던 모습이 떠오른다. 마루턱에 앉아 그 모습을 바라보면, 네 개의 방망이가 다듬잇돌 위를 현란하게 오르내리며 수십 개의 방망이로 변하곤 했다. 어쩌면 할머니와 어머니는 각자 가슴속에 들어찬 응어리를 그렇게 한바탕 다듬이질로 후련하게 풀어냈을지도 모른다는 생각이 이 판화를 보면서 든다. 그 시대 여인들의 삶이 그리 녹록지는 않았을 테니까……. 문명에 의해 방망이를 빼앗긴 요즘 여인들은 무엇으로 가슴속 응어리를 푸는지 문득 궁금하다.

그렇게 요란하면서도 리듬이 있던 방망이소리는 이제 민속촌에나 가야 들을 수 있는 '추억의 소리'가 되었다. 그러나 충북 제천에 내려가 판화작업을 하는 이철수 화백의 마을에서는 아직도 방망이소리를 쉬이 들을 수 있는지, 방망이 튀는 모습을 통해 소리까지 전달하고 있다.

내가 이 작품을 산 것은 부산에 있는 한 화랑의 온라인 경매를 통해서다. 당시 그 화랑에서는 온라인 경매뿐 아니라 몇 달에 한 번씩 오프라인 경매도 여는 등 의욕적으로 사업을 추진했지만, 그림거래가 활발하지 않던 시절이라 경매행사는 오래지 않아 접고 말았다. 그 화랑에서 미국 신용카드로도 결제를 할 수 있게 해줘서 몇 점을 샀다.

이 작품은 나에게 독특한 에피소드가 있다. 이 그림이 집에 도착한 후

나는, 동네에서 친하게 지내는 동포 몇 분을 불러 감상하게 했다. 그런데 그 중 한 분이 "이런 그림은 시골에서 자란 내가 가져야 한다"면서 벽에서 액자를 내려 막무가내로 갖고 갔다. 며칠 동안 실랑이를 벌였지만 결국 포기하고 말았다. 판화이니 다시 구할 수 있을 거라고 마음을 다독였다.

그런데, 이 판화를 다시 구하는 데는 무려 7년이 걸렸다. 이철수 화백이 전시회를 한 화랑들을 수소문했다. 화랑에서는 화가에게 알아봤지만 오래된 작품이라 없다고 했다. 이런저런 우여곡절을 겪고 다시 이 작품을 손에 넣고 보니, 마치 잃어버렸던 소중한 추억을 다시 찾은 것처럼 기뻤다. 액자를 해서 벽에 거니, 집안에서 다시 빙망이소리가 들리는 것 같아 흐뭇했다.

그림은 아는 만큼 보이기도 하지만, 사랑하는 만큼 보인다. 애호가가 그림을 사랑하지 않으면 그림도 마음의 문을 열지 않고, 애호가가 그림을 사랑하면 그림도 애호가를 향해 마음의 문을 열고 말을 건넨다. 이렇게 그림을 사랑하고 그림과 대화하면서 한 점 두 점 모을 때, 다른 애호가들이 부러워하는 그림도 소장할 수 있게 된다. 그것이 진정한 애호가의 모습 아닐까.

어떤 그림을 모을까?

내 컬렉션의 방향 설정하기

그림을 한두 점 수집해 소장의 뿌듯함과 감상의 기쁨을 누렸다면 이제 컬렉션의 방향을 잡는 것이 좋다. 낭만적인 그림을 좋아하면 서정이 가득한 그림, 동물그림을 좋아하면 호랑이·강아지·고양이 등 동물이 있는 그림, 추상화를 좋아하면 작가별 추상화, 판화를 좋아하면 목판화·동판화·석판화 등 기법별로 모으는 것이다.

이렇게 자기만의 독특한 주제를 정해 작품을 수집하다 보면, 컬렉션에 자연스럽게 질서가 잡힐 뿐만 아니라 그 분야의 식견이 상당한 수준에 이르게 된다. 반면 방향을 정하지 않고 이것저것 수집하다 보면, 컬렉션이 혼란스러워지고 결국 3~4년을 넘기지 못하는 경우가 많다. 시간이 지나도 그림의

어떤 특색이나 개성을 짚어내지 못하고, 더 심하면 그림에 대한 관심이 식어 종내에는 그림에서 멀어질 수도 있다.

내가 처음으로 정한 컬렉션 주제는 '가족'이었다. 미국에서 태어난 아이들이 정체성을 느끼도록 해주려면 '가족'이 주제인 그림이 좋을 것 같았다. 고국을 떠나 마음의 반은 항상 떠나온 곳에 있고, 물 설고 말 선 타국에서 아이들을 키우는 나에게 가족은 고향과 조국의 최소 단위였다.

주제를 정하고 그림을 찾는 일은 생각보다 재미있었다. 아이들이 가족의 의미를 느낄 수 있는 그림을 찾다 보니 다른 그림은 눈에 들어오지 않았다. 나 스스로 방향을 설정한 것이었지만, 돌이켜보면 이 결정은 수집가에게 꼭 필요한 '자기 절제'를 배우는 계기가 되었다. 그림을 몇 점 수집한 후에는, 좋은 그림만 보면 손이 지갑으로 가 갈등이 많았다. 그러나 방향을 설정한 다음에는 목표한 그림이 아니면 더 이상 고민하지 않았다.

아이들과 함께 그림을 보며 가족의 의미를 생각하다

다음 페이지 김수익 화백의 그림은 내가 처음 그림을 산 화랑의 소품전에 출품되었던 작품이다. 2000년이 된 기념으로 개최한 화가 200인의 전시회였다. 큐레이터는 작품이 너무 많아 홈페이지에 모두 올릴 수 없다며, 카

김수익, 〈가족－사랑이야기〉, 캔버스에 유채, 27×22cm, 2001.

탈로그가 인쇄되자마자 국제속달로 보내줬다. 단골이 되니까 여러 가지로 편했다. 전시회 시작 전에 도착한 카탈로그를 보고 전화로 이 작품을 예약했다. 큐레이터는 "작품이 작은데 병 속에 세 명이 들어가 있어 답답한 느낌이 들지 않느냐"고 했지만, 나는 내가 설정한 '가족'이라는 주제에 적격이라고 생각해 구입하기로 결정했다.

전시회가 끝난 뒤 작품을 받아 보니 액자가 그림보다 훨씬 컸다. 이렇게 액자가 크니, 다행히 그림이 답답해 보이지 않았다. 이것이 바로 '액자의 힘'이다. 내가 아는 어떤 애호가는 좋은 액자를 꾸준히 모아, 갖고 있는 그림의 액자를 비꾼다. 액자에 따라 그림이 달라 보이는 경우가 많다. 적절한 비유가 될지 모르겠으나, 옷을 어떻게 입느냐에 따라 사람이 달라 보이는 것과 같다고 할까. 그래서 애호가는 단골화랑과 함께 단골액자집도 만들어두는 것이 좋다.

다음 페이지의 〈가족〉을 보자. 나무에 달린 열매가 소담스럽다. 어느 것하나 흠 없이 싱싱해 보인다. 낙과도 없다. 이 열매 때문에 나무 아래 세 사람은 행복해 보이고, 보는 사람도 어느새 마음이 즐겁다. 세 사람은 부모와 자녀일 수도 있고, 아이 셋일 수도 있다. 우리집에는 딸이 둘, 아들이 하나이기 때문에, 나는 '아이 셋이 있는 그림'이라고 생각하며 본다. 아이들도 오른쪽이 남자고 왼쪽이 자매라며 내 판단에 손을 들어줬다.

임효, 〈가족〉, 닥종이 한지에 채색, 45×35cm, 2000.

"가지 많은 나무에 바람 잘 날 없다"고 한다. 하지만 나는 형제자매끼리 화목하게 지내면, 가지 많은 나무에 풍성한 열매가 맺히듯, 자식 많은 가정에도 사랑과 행복이 꽃핀다는 걸 말해주고 싶어 이 그림을 샀고, 다행히 아내와 아이들도 좋아했다. 막내지만 누나들보다 키가 큰 사내아이는 가끔 그림 속 아이의 모습을 흉내내 누나들을 즐겁게 해줬다.

나에게 이 그림은 임효 화백의 두 번째 작품이다. 정자에 부부가 앉아 있는 〈꽃비〉(22쪽)가 첫 번째고, 나무 아래 아이가 세 명 있는 이 그림이 두 번째가 된 것이다. 두 그림을 합치면 우리 가족의 수와 맞아떨어져, 벽에 나란히 걸어놓았다. 가끔 찾아오는 형제나 동네 사람들이 두 그림을 보고는, 퍼즐을 맞춘 것처럼 절묘하게 짝을 맞췄다면서, 자기네 식구 수에도 맞는 그림을 찾아달라고 부탁하곤 한다. 그렇다! 비싸고 큰 그림이 아니어도, 집안 분위기와 어울리고 가족과 함께 보는 즐거움을 누릴 수 있으면, 그것이 바로 컬렉션의 재미고 보람이다.

다음 페이지 황영성 화백의 그림은 화려하고 밝은 색상이 돋보이는 가로 24센티미터의 작은 작품이다. 엄마, 아빠, 아기가 한집에 살고 있고 집 앞에는 꽃밭이 있다. 가족들은 한 공간에 있지만 표정이나 배경색이 다르다. 어쩌면 화가는 이런 말을 하고 싶었는지도 모른다. 한 공간에 있는 가족이지만, 독립된 인격체로서의 '다름'을 존중해야만 행복의 꽃밭을 가꿀 수

황영성, 〈가족이야기〉, 캔버스에 유채, 19×24cm, 1999.

있다고.

왼쪽 그림의 의미는 무척이나 상징적이며 은유적이기까지 하다. 소라고 볼 수도, 돼지라고 생각할 수도 있다. 나는 마치 두 마리의 물고기가 겹쳐 있는 듯하다고 느꼈다. '비목어'라는 물고기가 있다. 눈이 하나라서 반드시 암컷과 수컷이 짝을 이루어야만 헤엄을 칠 수 있다. 그래서 비목어는 부부 금슬의 상징이다. 부부금슬이 좋은 집은 아이들도 밝게 잘 자란다. 게다가 물고기는 밤이나 낮이나 눈을 뜨고 있어서 외부의 침입자로부터 소중한 것을 지킨다는 의미도 있다. 금슬 좋은 부부가 두 눈을 부릅뜨고 가족을 지키고 있다. 화가가 꿈꾸는 가족의 모습이자, 많은 사람이 동경하는 소박한 삶의 모습이다.

이 그림 역시 작지만 액자는 컸다. 벽에 걸어놓았더니 아이들이 그림 속 아기가 귀엽다며 좋아했다. 붉은색과 초록색의 대비도 좋다고, 제법 어른 같은 말을 했다. 우리 아이들은 이렇게 그림과 함께 컸다.

이국땅에서 조국을 그리며

59페이지 〈조선의 두 아이〉는 미국 인터넷 경매에서 7~8년 전에 구입했다. 엘리자베스 키스(Elizabeth Keith, 1887~1956)는 영국 태생으로, 2006~

2007년 전북도립미술관, 국립현대미술관, 경남도립미술관에서 '푸른 눈에 비친 옛 한국, 엘리자베스 키스전'이 열려, 이제는 제법 많이 알려진 화가다. 그러나 내가 이 판화를 구입할 때는 키스를 아는 사람이 많지 않았다. 나 역시 이 작품을 처음 봤을 때, 키스가 누구인지 몰랐다. 그저 1920년대에 우리나라를 소재로 목판화를 만든 화가가 있다는 사실이 신기하기만 했다.

오누이가 사이좋게 손을 잡은 모습이 정겨웠다. 두 아이 사이로, 함지를 머리에 이고 아이를 등에 업은 채 비탈을 내려가는 아주머니의 뒷모습도 아련한 향수를 불러일으켰다. 한옥 지붕 위에 앉은 잔설과 눈 덮인 초가집 그리고 아이들의 색동저고리와 꽃신은, 우리 아이들에게 오래전 한국의 모습을 보여주기에 부족함이 없었다.

내 컬렉션의 주제인 '가족'에도 일맥상통하는 작품이라 입찰을 했고, 경쟁자 없이 저렴한 값에 낙찰받았다. 그러고 나니 키스에 대해 궁금했다. 대체 어떤 사람이기에, 그 시대 우리나라의 이런 풍경을 판화로 남겼을까? 검색을 해보니 생각보다 유명한 화가였고, 자신의 작품을 소개하는 책도 여러 권 출판했다. 그중 『옛 한국 *Old Korea*』이 헌책방에 있어 주문했다. 책에는 그녀가 3·1운동 직후인 1919년 3월 28일에 처음 우리나라를 방문한 후, 1936년까지 여러 차례 들러 그린 수채화·목판화·동판화·드로잉 등 많은 그림이 소개되어 있었다. 또 이제는 사라진 우리의 옛모습과 당시의 재미있는 일화가 많이 실려 있었다.

엘리자베스 키스, 〈조선의 두 아이〉, 목판화, 33.7×22.2cm, 1925.

이 판화가 인연이 되어 나는 엘리자베스 키스의 작품을 여러 점 모았다. 그녀는 우리나라에 올 때마다 해주결핵요양원을 운영하던 셔우드 홀 박사와 교유했으며, 1936년과 1940년 크리스마스실 도안을 그려주기도 했다. 이 그림은 1940년에 발행된 실의 도안으로 사용되었다.

홀 박사의 책 『닥터 홀의 조선회상』에 의하면, 이 〈조선의 두 아이〉는 1940년 실을 위한 두 번째 그림이다. 키스가 처음 그린 그림이 일본군의 국방안보규정을 어겼다는 이유로 인쇄가 끝난 후 압수당했던 것이다. 아이들이 입은 조선옷과 배경의 높다란 산 그리고 '일본 건국 2600' 대신 표기한 1940~1941이라는 서기연도가 문제가 되었다. 화가 난 키스는 일제의 검열 아래서는 절대 실 그림을 그리지 않겠다며 짐을 쌌으나, 홀 박사의 설득으로 화가의 자존심이 상하지 않는 선에서 그림을 고쳤다. 아이들과 산 사이에 대문을 그려넣은 것이다. 홀 박사는 일본 건국연도 대신 실보급운동이 9년 되

엘리자베스 키스가 그림을 그린 실.
오른쪽이 압수당한 첫 번째 그림으로 만든 실이다.

었다는 의미에서 'Ninth Year'라고 표기했다.

　이런 우여곡절 끝에 발행하는 데는 성공했지만, 일제강점기에 더 이상의 실은 발행되지 못했다. 키스의 판화〈조선의 두 아이〉는 일제강점기에 발행된 마지막 크리스마스실의 도안작품이다. 그후 그녀와 이 그림은 우리나라에서 잊혀졌다. 조선을 사랑해 '기덕'이라는 이름까지 만들었던 그녀지만 그 존재를 기억하는 사람은 거의 없었다. 그렇게 66년이 흐른 2006년 12월, 이 그림은 국립현대미술관 '엘리자베스 키스 전시회' 도록의 표지그림으로 다시 우리 곁에 왔다. '기덕 아주머니'도 저승에서 기뻐했을 것이다.

소재가 있는 그림을 찾아서

　한 주제의 그림은 서너 점이 적당하다. 너무 많으면 역시 싫증이 난다. 나는 '가족' 그림 이후, 아이들이 좋아할 수 있는 동물그림을 찾기 시작했다. 주제가 있는 그림에서 소재 중심으로 옮겨가는 것도 재미있을 것 같았다. 먼저, 어떤 화가가 동물그림을 많이 그리는지 알아봤다. 몇몇 화랑과 큐레이터가 사석원 화백을 추천했다. 미술잡지를 찾아봤더니, 호랑이·청개구리·당나귀·거북이 등 재미난 동물그림을 많이 그린 화가였다.

　단골화랑 두 곳의 큐레이터에게 작품이 있는지 물었다. 그런데 사석원

사석원, 〈소나기를 맞는 호랑이〉, 캔버스에 아크릴릭, 53×65cm, 2000.

화백은 전속화랑이 있어서 다른 화랑에서는 작품을 구하기가 쉽지 않다고 했다. 전속화랑이란 화가와 전속계약을 한 후, 매달 경제적으로 지원을 하는 대신 작품의 독점공급권을 갖는 화랑이다. 물론 특정 화랑 전속화가의 작품이 다른 화랑에 전혀 없는 것은 아니다. 그러나 전속화가가 되기 전의 구작(舊作)인 경우가 대부분이고, 신작(新作)은 전속화랑에서 구입해 판매하기 때문에 할인을 받기가 어렵다. 따라서 전속화가의 작품은 그 전속화랑에서 구입하는 것이 좋다.

당시 사석원 화백의 전속화랑에는 다행스럽게도 홈페이지가 있었다. 늘 그랬듯이 그 화랑의 큐레이터에게 이메일을 보냈다. 지난번 전시회 출품작 중에서 청개구리 그림이 크기가 작고 재미있어 구입하고 싶다고 썼다.

며칠 후 답신이 왔다. 청개구리 그림은 모두 판매되었고 호랑이 그림이 있다면서, 추천하고 싶은 열 작품의 이미지를 첨부해 보내줬다. 여유가 되면 다 사고 싶었지만, 개미애호가의 신세를 한탄(?)하며 그림의 크기를 살폈다. 7~8년 전 사석원 화백의 작품값은 호당 20만 원 정도였다. 10호가 넘는 그림은 살 여유가 없어 눈을 부릅떴다. 하지만 아무리 살펴도 15호인 왼쪽 그림이 가장 작았다.

큐레이터에게 주머니사정을 설명하고 10호짜리를 찾아봐 달라고 부탁했더니, 친절하게도 사석원 화백의 작업실까지 찾아가 10호 크기의 작품 사진을 찍어 보내줬다. 그러나 이 〈소나기를 맞는 호랑이〉가 가장 마음에 들었

안윤모, 〈쉿!〉, 캔버스에 아크릴릭, 45.5×53m, 2007.

다. 이메일을 몇 번 교환한 후 할인을 받았지만 그래도 힘에 겨웠다. 할 수 없이 계약금을 주고 한 달 후에 잔금을 지불하는 형식으로 작품을 소장할 수 있었다.

왼쪽 안윤모 화백의 작품도 소재가 동물이라서 구입했는데, 보고 있으면 입가에 저절로 웃음이 고인다.

아기부엉이가 놀라서 동그래진 눈으로 손을 입에 대고 엄마부엉이에게 조용히 하라고 한다. 엄마도 놀란 듯 눈이 동그래져서 아기부엉이를 곁눈질로 바라보고 있다. 옛말에 "부엉이 제 방귀소리에 놀란다"고 했다. 소심한 사람이 작은 일에도 깜짝깜짝 놀랄 때 빗대어 하는 말이다. 부엉이가 그만큼 겁이 많은 동물이라는 뜻일 게다.

엄마를 따라 첫 사냥에 나선 아기부엉이가 잔뜩 긴장한 나머지 놀라서 방귀라도 뀐 것일까? 달은 휘영청 밝은데 제 방귀소리에 놀란 아기부엉이가 뀌기는 제가 뀌고 엄마더러 "쉿!" 하는 것은 아닐까? 덩달아 놀란 엄마는 아기부엉이의 행동에 어이가 없어 사냥감을 놓치고는 웃지도 나무라지도 못하는 것은 아닐까? 상상하는 사이 마음이 절로 가벼워진다.

아, 이 맛에 그림을 모으는구나!

잊혀진 근대미술가 임용련의 〈십자가의 상〉 발굴기

그림을 몇 점 집에 걸어놓고 감상하는 선에서 멈추지 않고 수집을 염두에 두는 애호가라면 전시회를 자주 가는 게 좋다. 어떤 화가가 활발하게 작품활동을 하는지 알 수 있고, 시대의 화풍을 파악할 수 있다. 무엇보다 그림을 자주 접하다 보면 저절로 그림을 보는 안목이 트인다.

나는 전시회를 자주 다닐 수 없어 미술잡지와 도록을 많이 본다. 한때는 전시회를 다닐 수 없는 형편이 답답해, 한국에서 미술을 전공하는 아르바이트 학생을 구해서 매주 화랑가를 돌며 중요한 전시회 도록을 모아서 보내게 했다. 그러나 비용이 만만치 않아 오래 계속하지는 못했다.

나는 미술잡지의 최근호보다 2~3년 전의 잡지를 즐겨 봤다. 최근호는

내 수준보다 너무 앞서가, 아는 화가보다 모르는 화가가 더 많고 그림도 개성이 너무 강하게 느껴졌기 때문이다. 내가 아는 화가의 이름은 오히려 몇 년 전 잡지에서 발견할 수 있었다. 10년, 20년 전 잡지도 많이 봤다. 그런 잡지에는 요즘 유명화가들의 젊은 시절 그림이 많이 소개되어, 그들의 작품세계가 어떻게 발전해 왔는지 알 수 있었다.

오래된 미술잡지에는 또 새로 발굴된 근대미술이 종종 소개돼 있었다. 나는 그렇게 발굴된 근대미술 이야기에 흥미를 느꼈다. 나도 미국에서 그런 그림 한 점 발굴하면 좋겠다는 꿈을 품었다. 시간이 날 때마다 인터넷으로 미국 곳곳의 화랑을 뒤졌고, 경매정보도 열심히 챙겼다. 여행을 가서 자투리시간이 나면, 혹시나 하는 기대감을 갖고 화랑을 기웃거렸다. 2000년 2월 미국 동부의 메인주에 갔을 때도 마찬가지였다.

그 그림이 나를 선택했다

차를 몰고 가는데 작은 화랑이 보여 차를 세우고 들어갔다. 허름한 화랑이라 크게 기대를 하지는 않았지만, 역시나 얼른 눈에 들어오는 그림이 없었다. 그렇다고 금세 나올 수도 없어, 한쪽 벽부터 훑기 시작했다. 풍경화가 많았다. 워싱턴과 링컨 대통령 초상화도 있었다. 특이하게도 유럽풍 성화가

임용련, 〈십자가의 상〉, 종이에 연필, 38×34cm, 1929.

몇 점 걸려 있었는데, 그중에서 연필로 그린 성화 한 점이 눈에 들어왔다. 액자는 허름했지만 어디서 본 듯한 그림이었다. 어디서 봤을까? 그림에서 눈을 떼지 못하는 나를 한참 바라보던 머리가 하얀 60대 초반의 주인이 다가와 물었다.

"어디서 오셨죠?"

"카우보이가 많은 애리조나에서 왔습니다."

"아, 내 질문이 좀 모호했군요. 사는 곳이 아니라, 어느 나라 사람인지?"

"한국인입니다."

내 대답에 주인은 놀랍다는 듯 나와 그림을 번갈아 보았다.

"그렇습니까? 그래서 어느 나라 사람인지 물은 겁니다. 이 그림은 당신네 나라의 화가가 그렸습니다."

주인은 반가움이 깃든 목소리로 말하면서 그림을 내렸다. 우리나라 화가라고? 의아한 마음에 주인이 건네준 그림을 자세히 살폈지만, 서명이 보이지 않았다. 더욱이 성화는 우리나라 화가에게는 익숙지 않은 주제였다.

"서명도 없는데 한국 화가의 그림인 줄 어떻게 아십니까?"

내가 묻자 주인은 빙긋 웃으며 말했다.

"액자 뒷면을 보세요!"

나는 조심스럽게 액자를 뒤집었다. 'painter, P. Yim—From Seoul Korea, 1929'라고 연필로 씌어 있었다. 액자 테두리에는 'Gilbert Yim'이라

는 이름과 그림의 크기가 적혀 있었다.

'From Seoul Korea'라는 문구를 보는 순간, 1929년에 이렇게 정교한 드로잉작품을 남긴 한국 화가가 있다는 사실에 가슴이 뛰었다. 덜컥하며 큰 쇠빗장이 열리는 느낌이었다. 내가 태어나기도 전의 세월을 미국 동부에서 만난다는 사실이 나를 흥분시켰다. 머릿속이 복잡해지기 시작했다. 도대체 누구일까? 왜 중세 이후 유럽 화가들이 즐겨 그린 성화를 그린 것일까? 한국 이름은 무엇일까?

그때 나의 식견으로는 1929년에 미국으로 미술유학을 온 'P. Yim'이라는 화가가 누구인지 알 수가 없었다. 당시 미국으로 그림유학을 온 사람은, 전 서울미대 학장을 지낸 장발 화백 정도가 유일했던 것으로 알고 있었다.

혹시 하는 생각에 주인에게 화가에 대해 물었으나 역시 모른다는 대답이 돌아왔다. 다시 그림을 살폈다. 우리나라에서는 아직 가치를 제대로 인정해 주지 않는 '연필로 그린 드로잉'이었다. 그림은 나를 붙들고 놓아주지 않았다. 좋은 그림은 말을 걸기도 하고 유혹을 하기도 한다는 말을 그때 처음 실감했다.

무엇보다도 우리나라 근대미술사에 1930년 이전 그림이 흔치 않다는 것을 알고 있었기 때문에, 누군지도 모르는 화가의 그림을 덜컥 사고 말았다. 그림을 들고 화랑 문을 나서면서 무언가에 씌였다는 생각이 들었다. 내가 그림을 선택한 것이 아니라 그림이 나를 선택했다고 해도 과언이 아니었다.

왼쪽이 내가 메인주의 허름한 화랑에서 구입한 〈십자가의 상〉이고, 오른쪽이 《계간미술》 1982년 여름호에 실린
흑백도판이다.

집에 돌아와 화가를 알아보려고 'Gilbert Yim'을 검색했다. 그런 화가는
없었다. 'P. Yim' 역시 마찬가지였다. 근대미술에 대해 가장 많이 다뤄온
《계간미술》(현재의 월간미술)을 뒤지기 시작했다. 그러기를 며칠 후 똑같은
흑백도판을 발견했다. 가슴이 두근거렸다.

　홍분을 가라앉히며 기사를 읽었다. 임용련(1901~?)에 대해 연구를 많이
한 이구열 근대미술연구소장이, 1930년 신문에 실린 사진을 참고자료로 실

은 것이었다. '그렇다면 내가 산 그림이?' 미술애호가로서 평생을 살아도 한 번 만나기 어렵다는 행운을 잡았다는 생각에, 나도 모르게 두 손을 번쩍 들어 만세를 불렀다.

이중섭의 스승, 임용련의 숨겨진 전설을 발견하다

임용련은 이중섭이 오산중학을 다닐 때 그림을 가르친 스승이었다. 이중섭의 일생을 기록한 책들을 보면, 임용련은 그의 미술세계에 큰 영향을 미쳤다. 이중섭에게 일본 유학을 권한 것도 그였다. 임용련이 없었다면, 이중섭도 어쩌면 그림에 대한 열정을 가슴속에만 간직한 채 평범한 일생을 살았을지 모른다.

두방망이질하는 가슴을 쓸어내리며 흑백도판을 자세히 살폈다. 1930년 '부부전'에 출품된 유화라는 설명이 붙어 있었다. 그렇다면 이 드로잉이 유화의 밑그림인가? 내가 산 그림과 잡지에 실린 그림이 육안으로 보기에는 분명 같은데, 잡지에서는 유화라고 했고 내 눈앞에 있는 그림은 드로잉이다. 어찌 된 일일까?

흑백도판의 등장인물들 크기를 자로 쟀다. 계산기로 드로잉과 흑백도판의 크기 비율을 계산했다. 비율에 따른 크기뿐 아니라 등장인물들의 인체비

례도 정확히 일치했다. 산, 구름, 나무의 위치도 마찬가지였다.

임용련에 대한 다른 자료를 찾기 시작했다. 다행히 1988년 《가나아트》 7~8월 합본호에서, 윤범모 경원대 교수의 「분단민족과 예술가의 좌절—백남순 여사의 뉴욕 화실 탐방 2」라는 글을 찾을 수 있었다. 자세히 읽어보니, "1930년 11월 5일부터 9일까지 동아일보사에서 개최된 '임용련 백남순 부부전'에 출품된 〈십자가의 초상〉은 임용련의 예일대 입상작의 초본"이라는, 백남순(1904~1994, 임용련의 부인) 화백의 증언이 실려 있었다.

이구열 선생 역시 흑백도판 설명에서 '부부전' 출품작이라고 했다. 따라서 내가 구입한 작품과 흑백노판은 같은 그림이었다 너무나 정교하게 그린 연필드로잉이기에, 실제 작품을 보지 못한 이구열 선생은 당연히 유화일 것으로 생각하고 그렇게 설명한 것이다. "아하!" 나는 탄성을 지르며 액자를 들고 방 안을 왔다갔다 했다. 내가 구입한 드로잉으로 미술계의 혼동에 마침표를 찍게 된 것이다. 만약 내가 이 그림을 사지 않고 지나쳤더라면, 이 그림은 계속 드로잉이 아닌 유화로 설명되었을 것이다.

의미 있는 근대미술 한 점을 발굴했다는 생각에 신도 나고 의욕도 생겨, 임용련에 대해 좀더 알고 싶어졌다. 먼저 백남순 화백이 말한 '예일대 입상작'의 구체적인 의미가 무엇인지를 추적했다. '입상작'이라면 미술공모전에 출품해서 상을 받았다는 의미다. 그러나 예일대학교에서 학생들을 상대로 미술공모전을 열어 상을 줬다는 게 이해가 되지 않았다. 그래서 예일대학교

YALE UNIVERSITY · SECRETARY'S OFFICE
Notes for Alumni Records

Name Gilbert Phah Yim
Class and School '29 Art.

Note

Awarded the William Wirt Winchester Fellowship

Source of information; date Yale Univ. Bulletin, June 17-23, 1929
Person reporting information AMW 8/14/29

Gilbert Phah Yim '29art DEC 26 1929

Present residence address: 45 Rue Monsieur le Prince
Paris 6e France until

Present business address: Museum of the Louvre
study painting until

Present occupation (with name of firm): William Wirt Winchester
Painter travelling fellow in Europe for one year

Permanent address for reference purposes:
℅ Mrs William V. Moody
2970 Ellis Ave
Chicago, Ill

Signed: Gilbert P. Yim
(Please underline preferred mailing address)
2970 Ellis Ave Chicago Ill.

November 12, 1936

Memorandum for Miss Bristol:

 In a note which has come from Mr. Gilbert P. Yim, '29 Art, about his new address etc., he says, "Please send me some information or catalogues of post-graduate courses in Music and Fine Arts Departments." I have acknowledged his note and told him that I shall arrange to have the catalogues sent to him. I shall appreciate it if you will see that this is taken care of. His address is as follows:

 Gasan School,
 Teisu-geun, Heianhokudo,
 Korea.

MLP:EH

예일대학교에서 보내준 임용련 관련 자료. 위 왼쪽은 윈체스터 장학금을 수상했다는 예일대학교 졸업생 기록부다. 1929년 7월 17일부터 23일까지 학보에 수상 사실이 게재되었다는 기록이 보인다. 위 오른쪽은 임용련이 프랑스에서 예일대학으로 보낸 서류다. 윈체스터 장학금 수혜 규정에 따라 프랑스의 루브르박물관에서 회화를 연구하고 있다는 사실을 밝혔다. 아래는 임용련이 오산중학에 재직하던 1936년 9월 석사과정에 대해 문의했고, 그에 대한 회신을 보냈다(같은 해 11월)는 예일대학교 서류다.

미술대학에 연락해 임용련에 대한 자료를 요청했다. 얼마 후 자료 복사비와 발송비 35달러를 먼저 보내라는 연락이 왔다.

예일대학교에는 임용련에 대한 기록이 모두 '길버트 파 임(Gilbert Phah Yim)'이라는 이름으로 보관되어 있었다. 1926년에 3학년으로 편입해 1929년 6월에 졸업했다. 전공은 회화였고, 마지막 학년에는 모든 과목에서 만점을 받았다. 졸업할 때, 유럽연구여행 혜택을 주는 '윈체스터 장학금'을 받았다.

당시 윈체스터 장학금을 받기는 쉬운 일이 아니었던 것 같다. 응모자는 드로잉 9점 이상, 회화 8점 이상, 구성 4점 이상을 제출해서 심사를 받아야 했다. 최종심사에 진출한 응모자는, 학과 교수들이 지정한 주제를 61×81cm 크기로 그려서 제출해야 했다. 출품된 작품들은 외부 초청화가들이 심사해 수상자를 결정했다. 임용련이 응모했을 때 교수들이 지정한 주제가 바로 '십자가의 상'이었다. 내가 구입한 연필드로잉은 그 출품작의 초본이었던 것이다.

잊혀진 화가 임용련의 생애와 작품세계

예일대학교에서 보내준 문서와 윤범모 교수가 취재한 백남순 화백의 생전 증언을 종합하면, 임용련은 1901년 평남 진남포에서 태어났다. 배재중학

교 3학년 재학 당시 3·1운동에 가담했고, 일경의 추격이 시작되자 압록강을 건너 중국으로 가 1919~1921년 난징(南京)대학을 다녔다. 주위의 도움을 받아 '임파'라는 가명으로 중국 여권을 발급받아, 1923년 시카고에 도착했다. 그곳에서 윌리엄 무디 부인 집의 하우스보이로 일하면서 시카고 미술대학을 졸업했다. 1926년 무디 부인의 도움으로 예일대학교 미술대학에 편입했고, 1929년 여름에 졸업했다.

윈체스터 장학금을 받아 유럽으로 미술연구여행을 떠난 그는, 프랑스 루브르박물관에서 유럽 회화를 자세히 공부했다. 그의 프랑스 체류일정은 1930년 4월까지였다. 장학금의 조건 중에는 여행기간에 회화작품을 두 점 그려 학교로 보내야 한다는 내용이 있었다. 이 조건 때문이었는지, 그는 프랑스 공모전에 출품해 입상했다.

임용련은 당시로서는 드물게 미국에서 본격적으로 서양화를 공부한 화가다. 그러나 화려한 기록만 남아 있을 뿐, 아쉽게도 전해지는 작품이 없었다. 《계간미술》에서 1979년부터 1980년 초에 걸쳐 대대적으로 근대미술 발굴작업을 할 때 임용련의 작품을 발굴하기 위해 많은 공을 들였지만, 애석하게도 그의 작품은 발견되지 않았다.

《계간미술》의 발굴작업이 끝나고 얼마 후, 임용련이 아닌 그의 부인 백남순 화백의 작품이 한 점 나타났다. 이구열 선생은 《계간미술》 1981년 여름호에 처음 발굴된 백 화백의 그림을 소개하면서, 「임용련·백남순 부부의 화

임용련, 〈에르블레 풍경〉, 캔버스에 유채, 24×32.5cm, 1930. 국립현대미술관 소장.

단사적 위치」라는 글을 발표했다. 이 글이 실마리가 되어, 1982년 2월 중순에 임용련의 작품이 처음으로 발굴되었다. 현재 국립현대미술관이 소장하고 있는 〈에르블레 풍경〉이 바로 그 작품인데, 《계간미술》 82년 여름호에 처음 공개되었다.

임용련은 프랑스에 갔을 때 집안의 소개로, 이미 그곳에서 미술유학을 하고 있던 여류화가 백남순을 만났다. 두 화가는 양가의 허락을 받아 1930년 4월에 결혼했고, 센강이 보이는 에르블레에서 신접살림을 차렸다. 이 작품은 백남순 화백이 생존해 있을 때 발굴되었다. 당시 백 화백은 미국에서 살고 있었다. 우편으로 도착한 작품의 사진을 본 백 화백은 이구열 선생에게, 에르블레에 있던 신혼집에서 임용련이 그린 작품이며, 서명 'P. Yim'이 '임파'의 약자임을 확인해 주었다.

프랑스에 있을 때까지만 해도 임용련은 미국으로 가서 공부를 계속할 생각이었다. 대학 동창들과 중국을 방문해 그림을 그리자는 계획도 세워놓았다. 그러나 이때 마침 집안에 급한 일이 생겼다는 전보가 날아들었다. 당시 〈동아일보〉 보도에 의하면, 두 화가는 1930년 7월 서울에 왔다. 임용련은 서울에서 화가로서 살길을 찾았다. 같은 해 11월 5일부터 9일까지 동아일보사에서 '부부전'을 열었다. 호평에도 불구하고, 서울에서 그림을 그려 생활한다는 것은 거의 불가능했다. 미술대학이 없던 시절이다.

그는 1931년부터 평북 정주의 오산학교에서 미술과 영어 교사로 재직하

면서, 우리나라 현대미술을 대표하는 이중섭, 2006년 국립현대미술관에서 대규모 발굴회고전을 개최한 승동표, 대구 대륜중학교에서 미술교사를 한 전선택, 북한 미술사에서 중요한 위치를 차지하는 문학수 등에게 그림을 가르쳤다. 임용련은 이중섭에게 드로잉의 중요성을 매우 강조했다고 한다(이중섭 일대기). 이중섭의 드로잉에 완성된 그림 형태가 많은 것은 그의 영향이라고 할 수 있다. 백남순 화백의 증언 중에는 은지화의 유래에 대한 것도 있다. 이중섭의 '독창적인 발상'으로 인정되고 있는 이 부분은 미술사가들이 구체적으로 밝혀주기를 기대한다.

예일대학교의 자료에 의하면, 임용련은 오산중학에 재직하던 1936년 석사과정에 대해 문의했다. 화가로서의 꿈을 접을 수 없었던 것이다. 화가란 그런 존재다. 그림에 대한 욕망이 화산 밑 용암처럼 부글부글 끓어올라야 진짜 화가다. 그림에 대한 그의 목마름이 어떠했는지를 그 자료를 통해 조금이나마 느낄 수 있었다.

그러나 무슨 이유에선지, 예일대학교에서는 회신을 보냈지만 더 이상 대학과 접촉했다는 기록은 남아 있지 않다. 대학에서 보낸 우편물이 제대로 전달되지 않았을 가능성도 있다. 역사에서 가정법은 무의미하지만, 만약 그가 다시 미국으로 가서 그림공부를 계속했다면, 우리나라 근대미술사가 더 풍성해지지 않았을까.

임용련의 작품이 거의 남지 않은 이유는 6·25전쟁 때문이다. 백남순 화

백의 증언에 의하면, 두 화가는 광복 후 살고 있던 평북 정주에서 도망치듯 서울로 내려오느라 고읍역에 보관했던 작품은 한 점도 갖고 오지 못했다. 그중에는 두 화가의 파리 시절 살롱 입선작들도 포함돼 있었다. 일부는 오산학교 사택에 보관하고 있었지만, 오산학교는 6·25전쟁 때 폭격으로 잿더미가 되었다고 한다.

우여곡절 끝에 배를 타고 서울로 내려온 임용련은, 영어를 잘해서 서울세관장 겸 경제협조처(ECA) 세관의 고문으로 재직했다. 그 직위 때문에 서울이 점령되었을 때 북한군에게 끌려간 후 아직 소식을 모른다.

중부서로 연행되었다는 소식을 듣고 백 화백이 달려갔으나, 면회는커녕 아무 말도 해주지 않았다고 한다. 백 화백은 당시 많은 우익인사가 경찰서 경내에서 처형당했기 때문에, 임용련도 중부서에서 피살되었을 가능성이 크다고 했다. 그의 제자 문학수가 상당한 영향력을 발휘한 북한 미술계에서도 흔적이 발견되지 않는다는 사실이 백 화백의 추측을 뒷받침해 준다.

임용련은 이렇게 전쟁과 이데올로기의 격랑에 희생되었다. 오산학교에 재직하면서 이중섭·문학수 등 남북 미술사에 큰 발자취를 남긴 화가들을 키워냈으나, 정작 자신의 그림은 모두 잃어버려 '화가 임용련'이 아니라, '이중섭의 스승 임용련'으로 불리고 있으니 안타까운 일이다.

〈십자가의 상〉은 2005년 8월 13일부터 10월 23일까지 국립현대미술관에서 열린 '광복 60주년 기념 한국 미술 100년' 1부에 전시되었다. 1919~

1937년의 작품이 전시된 '조선색과 동양미' 전시관에서 관람객들에게 소개되었다. 내가 발굴한 작품이 전시된 것도 기뻤지만, 연필그림인 〈십자가의 상〉이 미술사적으로 인정받았다는 사실이 더 기뻤다. 〈십자가의 상〉은 임용련 작품으로는 세 번째 발굴이었다.

북한에 있던 임용련 작품은 소실되었지만, 1930년 '부부전'에서 판매된 40점 중 일부는 〈십자가의 상〉처럼 어딘가에 남아 있지 않을까? 나는 좋은 그림은 제 스스로의 생명력으로 살아남아 언젠가는 세상에 그 모습을 드러낸다고 믿는다. 그 먼 미국 동부의 허름한 화랑에 1929년 한국 화가가 그린 그림이 걸려 있으리라고 누가 상상이나 했겠는가! 또 어떤 한국인이 그 허름한 화랑에 들러 이름도 모르는 화가의 그림을 사겠는가? 내가 그림을 선택한 것이 아니라 그 그림이 나를 선택했다고 믿을 수밖에.

그런데 '잊혀진 그림'이 미술사가들에게 인정받기란 쉬운 일이 아니다. 발굴된 작품이 진품으로 인정받으려면 '결정적 단서'가 있어야 한다. 〈십자가의 상〉이 임용련의 작품이라는 결정적 단서는 《계간미술》에 실린 흑백도판이었다. 만약 그조차 남아 있지 않았다면, 이 작품의 운명은 어떻게 되었을지 아무도 모른다. 그림을 모으다 보면 간혹 화가의 이름을 모르는 상태에서 구입하는 모험을 감행할 때가 있지만, 그 어떤 경우에도 작품이 뛰어나지 않으면 쳐다보지도 말아야 한다. 작품성이 좋지 않은 그림은 발굴을 해도 의미가 없다는 사실을 잊어서는 안 된다.

돌아갈 수 없다면 그림이라도

향 수 가 밀 려 오 는 날 이 면 그 림 을 본 다

조국을 떠나 타향에서 사는 사람들의 가슴속에는 그리움의 우물이 있다. 나는 1976년 11월 한국을 떠났다. 고등학교 3학년 때 집안이 경제적으로 몰락하면서 부모님은 이민을 떠나기로 결정했다. 그런데 3년이 지나도 수속이 끝나지 않아 뒤늦게 대학에 들어갔으나, 학업을 마치지 못한 채 3학년 때 비행기를 탔다. 이민생활에 대한 기대감과 두려움이 뒤범벅된 심정으로 이륙 후 비행기 창으로 내려다본 조국땅은 쓸쓸하기만 했다.

30여 년 전 이민은 요즘과 많이 달랐다. 한 사람이 갖고 나갈 수 있는 한도액이 1천 달러 정도였기 때문에, 당시 이민자들은 대부분 몇천 달러로 이민생활을 시작했고 우리 가족도 다르지 않았다.

세월이 흘러 강산이 두 번쯤 변했을 때 비로소 옆을 돌아볼 여유가 생겼고, 동시에 떠나온 고향에 대한 갈증이 밀려왔다. 돌아가지 못한다면 고향을 느낄 수 있는 무언가라도 곁에 두고 싶었다. 무엇이 좋을까? 이것저것 생각하다, 우리나라 화가가 그린 그림을 아침저녁으로 바라보면 이민생활이 좀 덜 삭막하지 않을까 싶었다. 고국에서 미술잡지와 미술책을 구해다 열심히 공부해 '그림치'를 겨우 면한 뒤, 한 점 두 점 그림을 모으기 시작했다. 벽에 걸린 그림들을 볼 때마다 즐거웠지만, 늘 뭔가 부족하다는 느낌이 들었다. '우리' 땅의 풍광을 담은 그림이 아직 한 점도 없었던 것이다.

그림이 품고 있는 고향, 그림이 달래주는 그리움

쪽빛 한지에 수묵으로 밤하늘의 별과 산기슭의 오솔길을 그린 〈희양산의 밤〉(84쪽). 이 그림을 처음 만난 것은 전시회가 아니라, 이호신 화백의 책 『풍경소리에 귀를 씻고』에서였다. 책장을 넘기다 이 그림을 보는 순간, 먹으로도 밤하늘의 별을 그릴 수 있다는 사실에 '충격'을 받았다. 만약 유화나 다른 채색화였다면 별의 존재가 이토록 도드라져 보일 수 있을까? '먹의 적당한 농도만으로 별을 이렇듯 생생하게 살려낼 수 있는 것이 바로 동양화의 매력이구나!' 한동안 그림에서 눈을 뗄 수가 없었다.

이호신, 〈희양산의 밤〉, 한지에 수묵담채, 36×22cm, 1995.

희양산은 충북 괴산군 연풍면과 경북 문경시 가은읍 사이, 문경새재에서 속리산 쪽으로 흐르는 백두대간의 줄기에 있는 높이 999미터의 산이다. 산 아래에는 신라 헌강왕 5년(879)에 지증대사가 창건한 봉암사가 있다. 이 그림은 이호신 화백이 봉암사에 갔을 때 그린 작품이다. 그러나 그림에서 보이는 부드럽고 완만한 봉우리와 바람 스치는 소리가 들릴 듯한 소나무숲 사이 오솔길은, 우리 산천 어디서든 볼 수 있는 풍광이다.

화가들은 책을 출판하면 전시회도 연다. 이호신 화백도 책이 나오고 한 달 뒤에 전시회를 했다. 〈희양산의 밤〉을 예약하기 위해 전시회 며칠 전 화랑에 연락했더니, 출품작 목록에 없다고 했다. 이 화백에게 알아봐달라고 부탁하면서 이메일 주소를 남겼다. 며칠 뒤 이 화백에게서 직접 연락이 왔다. 자신의 책상머리에 걸려고 표구도 하지 않았다고 했다. 참으로 안타까웠지만 작가가 소장하겠다는데 어쩌겠는가. 아쉬움을 달래기 위해 전시회 출품작 중 〈무위사의 봄〉(87쪽)을 예약하고, 이 화백에게 늦게라도 〈희양산의 밤〉을 전시회에 출품해 내게 소장할 수 있는 기쁨을 주었으면 좋겠다고 다시 한 번 정중하게 청했다.

답장을 기다리는 며칠 동안 나는 기대감과 초조함 사이를 몇 번이나 오락가락했는지 모른다. 이 화백은 "캄캄한 오솔길에서 주먹만 한 별을 바라보며 그 감흥과 함께 그렸기 때문에, 이런 그림은 다시 나오기 힘들다"고 아쉬워하며, 전시회에 출품하기로 했으니 화랑으로 연락해 보라고 했다.

나는 하루에도 몇 번씩 이 작품을 바라본다. 그림이 들려주는 우리 산천의 숨소리를 들으며 밤하늘의 별과 함께 오솔길을 걷기도 하고, 소나무숲에서 들려오는 풀벌레와 부엉이 소리에 귀를 기울이기도 한다.

오른쪽 그림이 〈무위사의 봄〉이다. 전시회 '산수와 가람의 진경전' 초대 카드의 표지그림으로 실렸고, 엽서도도 만들어졌다. 나는 이 그림을 전시도록에서 처음 봤을 때, 무위사가 어디에 있는 사찰인지, 무위사 극락전에 어떤 역사적 의의가 있는지 몰랐다. 그저 목조건물이 고풍스럽고 매화와 어울린 풍경이 보기 좋아서 작품값의 반을 내고 예약을 했다.

화랑에서는 전시회 중에 작품이 팔려도 다른 애호가들을 위해 끝까지 전시를 하기 때문에 느긋하게 기다리고 있는데 화랑에서 연락이 왔다. 너무 많은 사람이 사겠다고 해 정신이 없으니, 구입 여부를 확실히 알려주면 보관해 놓겠다고 했다. 애호가의 마음이란 게 참 묘해서, 값을 물어봤는데 누가 이미 예약을 했다고 하면, 자신의 선택에 확신이 서면서 화랑에 보채는 경우가 많다. 이럴 때 화랑에서는 예약한 애호가에게 결심 여부를 확인하는데, 가끔 전시회가 끝난 다음에 마음을 바꾸는 사람도 있기 때문이다.

그림이 오는 동안, 무위사에 대해 자료를 찾아봤다. 전남 강진 월출산 자락에 있는 유서 깊은 사찰이었다(617년 창건). 그리고 극락전은 조선시대 성종 7년(1476), 자연석 주춧돌 위에 세운 정면 세 칸 맞배지붕의 대표적인

이호신, 〈무위사의 봄〉, 한지에 수묵담채, 27×41cm, 1999.

목조건물이라서 국보 13호로 지정되었다고 한다. 사찰건물에 대해 특별한 지식이 없는 일반인들에게는 평범해 보이지만, 고려시대의 맞배지붕 주심포 집의 엄숙함을 이어받으면서 조선시대의 단아함이 그대로 배어 있는 목조건물이라는 설명도 볼 수 있었다. 시대를 뛰어넘는 좋은 건축물이기에 나 같은 문외한의 눈에도 고풍스러워 보였던 것이다.

무위사는 전라남도 끝자락에 있어 이른 봄부터 매화 꽃망울이 터졌고, 이호신 화백은 그 모습을 화폭에 옮겼다. 봄은 매화꽃 열리는 소리와 함께 온다는 옛말이 생각나는 풍경이다. 붉은 매화는 다른 꽃이 아직 찬바람에 웅크려 있을 때 피어나기 때문에 속세를 떠난 스님들에게도 사랑을 받았다. 나는 극락전의 아름다움을 깨닫기 위해 사진을 여러 장 찾아봤는데, 이상하게도 매화나무가 보이지 않았다. 이 화백에게 물어보니, 경내가 너무 엄숙해 좀 멀리 떨어져 있는 홍매화를 슬쩍 옆으로 끌어왔다고 했다. 화폭을 구성하는 화가의 미적 감각이란 이런 것이리라.

목판화, 칼이 지나간 자리에 스미는 것들

가도가도 온통 황톳빛 산에 황량한 벌판뿐인 애리조나에 뿌리내리고 사는 나는 늘 고향 산천의 '푸르름'이 그리웠다. 류연복 화백의 〈서운산 청룡

지—봄〉(90쪽)을 처음 본 것은 2005년 일민미술관에서 열린 '동북아 3국 현대목판화전' 전시도록에서였다. 90년대 이후 목판화 전시회가 많지 않아 궁금하던 차에, 우리나라뿐 아니라 중국과 일본의 목판화를 모아 전시회를 한다는 소식을 신문에서 보고 친구에게 도록을 한 권 사서 보내달라고 부탁했다. 한국 화가로는 류 화백을 포함해 모두 여섯 명의 작품이 출품되었다.

오랜만에 목판화의 '칼맛'을 구경하던 중, 이 작품에서 눈이 멈췄다. 오랫동안 그리워하던 '푸르름'이 가득한 작품이었다. 산의 줄기가 살아 있다. 금방이라도 큰 하품과 함께 일어나 꿈틀 움직일 것 같다. 생명력이 넘치는 판화다. 작품 크기도 기서, 벽에 걸어놓으면 시원할 것 같았다.

그러나 미술관은 화랑과는 달리 전시하는 작품을 판매하지 않는다. 세금을 내지 않는 비영리 사단법인이기 때문이다. 다행히 도록 뒤에 한국 화가들의 연락처가 있어, 류 화백에게 이메일을 보냈다. 목판화가들은 대부분 인기가 없다. 개인 전시회도 자비로 하는 형편이고 전속화랑도 없다. 이런 경우에는 할 수 없이 화가에게 직접 연락을 해야 한다.

류 화백은 "판화니까 액자 없는 상태로 보내면 되지만, 미국에서 가로 150센티미터가 넘는 작품을 액자하려면 비용이 많이 들겠다"고 걱정을 했다. 그래도 좋다고 했더니 액자값을 빼주는 훈훈한 인정을 보여줬다.

이 작품은 그가 살고 있는 안성의 서운산과 청룡저수지 풍광을, 위에서 내려다보며 그리는 부감법으로 그린 '진경산수 판화'다. 주로 소품을 모아

류연복, 〈서운산 청룡지-봄〉, 목판화, 53×153cm, 2003.

온 나에게 가로 150센티미터가 넘는 작품은 류 화백의 판화가 처음이었다. 작품을 받은 후 펼쳐 보니 정말 컸다. 그제야 그가 액자 걱정을 한 게 이해가 되었다.

류 화백은 1980~90년대 민중미술의 중심에 있던 화가다. 민족미술협의회(민미협) 사무국장, 민예총 대외협력국장 등을 거치며 문화운동의 현장을 지키다가 1993년 경기도 안성으로 삶의 터전을 옮겼다. 이후 그는 화첩을 들고 경기도 부근을 다니며 '지도' 연작을 만들기 시작했다.

다음 페이지의 〈괭이갈매기 날아오르다1 - 독도〉역시 류 화백의 작품이다. 우리나라 국민이라면 다 그렇겠지만, 나 또한 독도는 단순히 '우리나라의 섬들 가운데 하나'가 아니라 일본과의 관계에서 결코 양보할 수 없는 자존심이라고 생각한다. 나는 아이들에게 이 그림을 보여주며 독도에 대해 설명했다. 지도를 꺼내놓고 역사의 전후좌우를 설명하는 것보다, '일본 화가들은 그린 적이 없고 오직 우리나라 화가들만 그린 우리나라 섬'이라고 설명하는 것이 더 효과적일 것 같았다. 아이들은 정말로 일본 화가가 그린 독도그림이 없냐고 물었다. 구글에서 검색해 보면 우리나라 화가들이 그린 독도그림은 나오지만, 일본 화가들이 그린 '다케시마' 그림은 없다고 한다. 우리 아이들은 이 판화를 통해 독도를 가슴에 새겼다.

'진경산수 판화'는 실제 풍경을 꼼꼼히 스케치해 밑그림을 완성하고, 그

류연복, 〈괭이갈매기 날아오르다 1—독도〉, 목판화, 90×180cm, 2006.

걸 나무에 옮겨 칼질을 해야 판이 완성된다. 그 판 위에 한지를 올려놓고 한 가지 색을 찍는다. 색이 다섯이면 그렇게 다섯 번 작업을 해야 한 장의 판화가 완성된다. 류 화백은 아무리 열심히 '칼질'을 해도, 이렇게 큰 작품은 하나 완성하는 데 서너 달은 걸린다고 했다. 게다가 겨울에는 '칼질'을 할 수 없으니, 1년에 만들 수 있는 대작은 몇 점 되지 않는다. 그렇게 열심히 해도, 요즘 시대에 목판화를 찾는 애호가는 거의 없다. 그래도 그는 열심히 나무판 위에 그림을 그리고 '칼질'을 한다.

푸른 눈에 비친 우리네 옛모습을 보면

오른쪽 그림은 1919년 원산 앞바다의 풍광을 묘사한 엘리자베스 키스의 판화다. 아스라한 노을 위로 초롱초롱 별이 빛난다. 어찌나 빛나는지 '영롱(玲瓏)'하다는 말이 더럭 실감이 난다. 바다에는 집어등을 밝힌 오징어잡이 배가 대여섯 척 보인다. 근처 야산에서 나무를 했는지, 여인은 꽤나 버거워 보이는 나무를 한 짐 이고 바다를 바라보고 있다. 배를 타고 나간 남편을 찾는 것일까.

이 작품은 엘리자베스 키스의 '국공립미술관 순회전' 때, 경남도립미술관의 전시도록 표지에 실렸다. 키스가 이렇게 원산 앞바다의 풍광을 운치있

엘리자베스 키스, 〈원산〉, 목판화, 37.5×24.8cm, 1919.

게 표현할 수 있었던 것은 원산의 풍광에 반했기 때문이다. 그녀는 훗날 자신의 책에 이렇게 기록했다. "내가 아무리 이야기해도 원산의 아름다움을 다 말할 수는 없을 것 같다. 이번에 운좋게 머물게 된 이 집에서 내려다보이는 경치는 세상 어디에도 또 없으리라. 집주인 두 여자도 너무나 친절하다. 이 땅의 신비스러운 아름다움은 별조차 새롭게 보인다. 그림 그릴 곳을 찾아다니다가 나는 가끔 멈춰 서서 이 땅의 고요함, 평화를 만끽한다."

그러나 화가가 자신의 감상을 화폭에 고스란히 담아내기란 쉬운 일이 아니다. 특히 우리나라의 정서에 익숙지 않은 외국 화가가 우리의 풍광과 삶의 모습을 자연스럽게 표현하기란 정말 어려운 일일 것이다. 키스는 그 과정을 이렇게 설명했다. "나는 보이는 사람들의 모습과 풍경들을 먼저 들이마셨다. 아니, 들이마신다는 말은 충분하지 않다. 나는 모습과 풍경에 몰입했다. 그 풍경 속으로 녹아들어가 풍경과 아예 하나가 되는 느낌이 든 뒤에 그리기 시작했다. 하지만 그 느낌을 종이 위에 재구성하는 작업에는 고통이 뒤따랐다."

키스의 그림에는 새벽이나 저녁 풍경이 많다. '그림 그리는 외국 여자'를 구경하러 쫓아다니는 사람이 너무 많았기 때문이라고 한다. "내가 그림을 그리기 위해 캔버스를 세워놓는 순간, 어디서 나타났는지 사람들이 구름같이 몰려왔다. 대부분 아이들 또는 나이 많은 남자들이었다. 사람들이 너무 많이 몰려와서 구경하는 바람에 어떤 때는 포기하고 집에 왔다가 새벽닭

이 울 때 다시 찾아가 그림을 그리기도 했는데, 그래도 어떻게들 알았는지 사람들이 몰려들었다."

당시는 그런 시절이었다. 일본에서 서양화를 공부하고 돌아온 '우리나라 최초의 서양화가' 고희동 화백도, 화구를 펼치고 그림을 그리려고 하면 구경꾼이 구름처럼 몰려들었다는 기록을 남겼다. 최초의 여류 서양화가 나혜석도 비슷한 고백을 했다. 우리나라 화가들도 이런 '수난'을 당했으니, 엘리자베스 키스의 하소연이 결코 과장이 아니었음을 알 수 있다.

엘리자베스 키스는 일제강점기에 여러 차례 우리나라를 방문해 많은 작품을 남겼다. 그중 현재 전히는 우리나라 소재 작품은 약 66점이다. 당시의 관혼상제, 각 지방의 특색 있는 옷, 구한말 관료와 궁중악사 · 종묘제례관 · 유학자 등의 모습, 금강산 사찰의 공양간, 서당, 원산 풍경, 평양 대동강변에서 빨래하는 모습 등 이제는 사라진 우리의 옛모습이 그녀의 그림 속에 오롯이 담겨 있다.

돈이 많거나 부지런하거나

개 미 애 호 가 가 유 명 화 가 의 작 품 을 소 장 하 려 면

그림을 모으다 보면 유명화가의 작품을 한 점 소장했으면 하는 욕심이 생긴다. 그림을 보는 안목이 깊어질수록 이 욕구는 커진다. 나는 이런 마음을 결코 허영심이라고 생각하지 않는다. 초보나 개미 애호가는 아직 '유명화가'의 대열에 합류하지 못한 작가들의 그림을 소장하고 있는 경우가 많아, 유명화가의 작품을 한 점 소장하는 것을 계기로 자신의 컬렉션에 자부심을 느낄 수 있기 때문이다.

'유명화가'의 기준은 다양하지만, 일반적으로 일반 대중도 이름을 아는 화가라고 할 수 있다. 이런 유명화가의 작품은 소장하고 싶어하는 애호가도 많아 그림값이 매우 비싸다. 박수근이나 이중섭의 작품은 말할 것도 없고,

호당 몇백만 원을 훌쩍 넘는 중견화가도 한두 사람이 아니다. 비싼 그림값 앞에서, 개미나 초보 애호가들은 너무 많이 오른 그림값을 원망하기도 하고 자신의 얄팍한 경제력을 아프게 실감하기도 한다. 또 좀더 일찍 컬렉션을 시작하지 않은 걸 후회하기도 한다.

사정이 이렇다 보니 적은 돈으로 유명화가의 작품을 소장하는 건 불가능하다고 지레 포기하는 애호가가 많다. 그러나 포기하기엔 아직 이르다! 유명화가의 그림 중에도 싼 작품이 있다. 물론 썩 마음에 들지 않을 수도 있지만, 허리띠를 졸라매면 살 수 있는 그림이 꽤 있다.

장욱진, 박수근, 백남준 등 유명화가의 생각보다 저렴한 작품

다음 페이지의 〈무제〉는 우리나라 현대미술사의 한 페이지를 장식한 장욱진 화백의 '동심처럼 맑은 정신세계'가 잘 나타난 작품이다. 하늘을 나는 새와 원두막 안 두 아이(?)의 천진난만한 모습에서 그의 '자유의식'이 느껴진다. 흔히들 그를 가리켜 '기교를 부리지 않는 작가'라고 한다. 붓 가는 대로 소박하게 그린다는 뜻이다. 그렇게 그렸음에도 그의 그림이 높은 평가를 받는 것은 그의 정신세계 때문이다. 그는 자연과 삶을 단순화시킬 수 있는 삶의 깊이를 갖고 있었다.

장욱진, 〈무제〉, 종이에 매직, 25×17cm, 1978.

장욱진 화백의 매직펜 작품은 유화작품에 비하면 꽤 저렴하다. 유화작품이 평균 1억 원인데, 매직펜 작품은 평균 1천만 원 정도다. 진품이고 판화도 아닌데 이렇게 싼 이유는, 종이에 매직펜으로 그린 것이기 때문이다. 매직은 휘발성이 있어 언젠가 탈색된다는 문제가 있다. 하지만 이 작품은 30년 전에 그려졌음에도 아직 탈색이 많이 진행되지 않았다. 보관에 신경을 쓰면 앞으로도 몇십 년 정도는 잘 감상할 수 있다.

장 화백의 매직펜 그림을 소장하고 싶으면, '똑 떨어지는 작품'이 발견될 때까지 기다리는 게 좋다. 작품이 많아 경매에도 자주 출품되고 화랑에도 있으니 서두르지 않는 게 좋다. 또 장 화백의 먹으로 그린 수묵화는 매직펜 작품의 반값 정도다.

수묵화와 매직펜 그림은 김환기 화백도 많이 남겼다. 김 화백의 매직펜 작품은 '산월' 시리즈가 많다. 간결한 선으로 산과 달을 그린 작품들이다. 가격은 장욱진 화백의 매직펜 그림과 비슷하거나 조금 더 비싸다. 천경자 화백의 작품 중에서도 금붕어나 올빼미를 그린 채색화는 유화작품에 비해 훨씬 저렴하다. 꽃을 그린 그림은 금붕어 그림보다는 싸고 부채에 그린 그림보다는 비싸다.

이왕 유명화가의 그림을 소장하기로 마음을 먹었다면, 다른 그림을 구입할 때와 마찬가지로, 작품성이 좋은 작품을 만날 때까지 기다리자. 좋은 그림은 계속 나오니까.

오른쪽 그림은 1950년대 서민의 삶이 잘 나타난 박수근 화백의 드로잉으로, 어느 화랑이 소장하고 있다. 개미나 초보 애호가도 1년 혹은 2~3년 허리띠를 졸라매면 소장할 수 있을 정도의 가격이다. 대신, 그런 결심을 했으면 다른 그림에는 기웃거리지 말고 열심히 저축을 해야 한다.

어떤 이는 그 사이에 작품값이 너무 많이 오르면 어떻게 하느냐고 걱정하면서, 경제적으로 무리를 해서 작품을 산다. 하지만 그건 결코 바람직하지 않다. 만약 이 일이 빌미가 되어 경제적으로 힘들어지면, 그림을 볼 때 과연 행복하겠는가? 만약 2년 정도 열심히 돈을 모았는데 그 사이에 사고자 하는 유명화가의 작품값이 너무 올랐거나, 아무리 찾아도 좋은 작품을 만나지 못한다면, 그 화가의 작품과는 '인연'이 없다고 생각하고 훗날을 기약하는 것이 좋다.

사람관계에서도 그렇지만 그림도 인연을 억지로 만들려고 하면, 꼭 소장하겠다는 욕심에 터무니없는 값을 치르거나, 엉뚱한 곳까지 뒤지다가 위작을 살 수도 있다. 그림을 사랑하는 것은 좋지만, 수집에 너무 집착하거나 무리한 욕심을 부리는 것은 바람직하지 않다. '나에게 올 그림은 언젠가는 반드시 온다'는 믿음을 갖고, 편안한 마음으로 기다려야만 좋은 작품을 편안한 가격에 만날 수 있다.

104페이지의 〈바다와 나비〉는 한국이 낳은 세계적인 화가 백남준 화백

1960
수근

박수근, 〈노상〉, 종이에 연필, 16.5×24.5cm, 1960.

백남준, 〈바다와 나비〉, 종이에 크레용, 35×42cm, 1999. ⓒ Nam Jun Paik Studios, N. Y.

의 '크레용 그림'이다. 대가의 자유로운 손놀림이 돋보이고, 그가 흔치 않게 쓴 한글이 여백과 잘 어우러졌다.

나는 그동안 백 화백의 판화작품을 눈에 띌 때마다 모았다. 그가 미국에서 많이 활동했고, 5~6년 전까지는 판화값이 그리 비싸지 않아 비교적 수월하게 모을 수 있었다. 그렇게 몇 년을 모으니 열 점 정도 되었는데, 어느 핻가 부산의 화랑 중에서 가장 역사가 오랜 공간화랑에서 이 그림을 만났다. 그림도 마음에 들었지만, 이런 '크레용 그림'이 한 점이라도 있으면 판화 열 점이 더욱 빛날 것 같다는 생각에 마음을 굳혔다.

공간화랑은 내가 이 책에서 유일히게 이름을 밝히는 화랑이다. 신옥진 대표는 내 컬렉션이 발전하는 데 큰 도움을 주신 분이라, 한국에 가면 꼭 공간화랑에 들른다. 내가 이 그림을 마음에 들어하자, 그는 이 그림이 왜 좋으냐고 물었다. 그냥 팔아도 되는데 꼭 묻는다. 만약 내 대답이 성에 차지 않으면, 슬며시 다른 그림을 권한다. 그는 그런 사람이다. 내가 "일단 그림이 시원하고, 어쩌면 백 화백이 김기림의 시 「바다와 나비」를 기억하면서 그렸을지 모르겠다"고 대답하자, 그는 고개를 끄덕였다.

"아무도 그에게 수심(水深)을 일러준 일이 없기에 / 흰나비는 도무지 바다가 무섭지 않다"로 시작하는 김기림의 시 「바다와 나비」. 백 화백이 이 시를 읽지 않았다면 '바다와 나비'라는 한글을 여기 써놓을 이유가 없다고 나는 지금도 생각한다.

유명화가의 유화를 소장하려면 부지런해야

'유명화가'의 작품이라도 드로잉은 싫고 오로지 유화만 좋다면, 소품을 체계적으로 모으는 게 좋다. 큰 작품은 비싸지만, 엽서만 한 1호나 오른쪽 그림처럼 2호인 작품은 부담이 적다. 그러나 크기가 작은 작품은 호당 가격이 큰 그림보다 두 배 정도 비싸다. 작은 화폭에 자신이 표현하고 싶은 작품 세계를 다 담기가 쉽지 않기 때문이다. 크기는 작지만 큰 작품을 그리는 만큼 공을 들여야 하기 때문에 자주 그리지도 않는다. 그래서 '유명화가'의 작은 작품은 귀하다. 여러 화랑에 부탁하고 경매도록을 열심히 봐야 1년에 한두 점 겨우 구할 수 있다.

김창열 화백의 작품은 물방울의 배경에 따라 가격차가 크다. 오른쪽 그림처럼 훈민정음이 씌어 있는 작품이 귀해서 가장 비싸고, 그 다음이 아무것도 씌어 있지 않은 배경, 한문 배경, 신문지에 그린 작품 순서다. 이 작품은 작지만 작품성이 좋다고 할 수 있다. 이런 작품을 화랑에서는 '똑 떨어지는 그림' '작지만 큰 그림'이라고 한다.

김 화백의 물방울 그림은 추상과 구상의 경계에 있어서 그 의미를 이해하기가 쉽지 않다. 김 화백은 미술잡지 《아트인컬처》와의 2004년 인터뷰에서 "유년 시절 강가에서 놀던 티없는 마음이 담겨 있기도 하고, 또 외국에서 오래 생활하면서 서양과 다른 그림을 그려야겠다는 생각을 하다가, 불교의

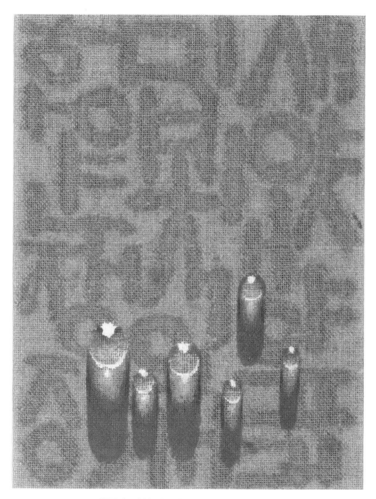

김창열, 〈물방울〉, 마대에 유채, 22.7×15.8cm, 1995.

공(空)과 도교의 무(無)와 통하는 물방울을 그렸다"고 밝혔다. 이렇게 미술 잡지나 관련 책을 꾸준히 보면 그림을 보고 이해하는 안목이 깊어진다.

위작을 피하는 방법

요즘 미국 인터넷 경매와 중소도시에 있는 조그만 경매회사의 온라인 경매에 우리나라 애호가들의 출입이 부쩍 잦아졌다. 외국인이 소장하고 있던 '유명화가'들의 작품이 싸게 나온다는 소문이 떠돈 결과다. 나 역시 이런 경매를 유심히 살펴보고 있는데, 위작이 너무 많다. 국내 위작 제조업자들이 계속되는 위작파동으로 국내에서 발붙이기가 어려워지자, 위작을 팔아도 법적 책임을 묻는 일이 거의 없는 미국 인터넷 경매나 한국 작품 전문 감정사가 따로 없는 소규모 경매회사로 영업장소를 옮긴 것이다.

한국 작가의 작품을 낙찰받는 사람은 대부분 국내 애호가인데, 위작임을 증명하려면 돈이 많이 들고, 또 미국에 있는 소규모 경매회사를 상대로 소송하려면 미국 변호사를 구해 미국 법원에 소장을 접수시켜야 하는 등 어려움이 많다. 위작 제조업자들은 이런 약점을 악용해, 위작을 싼값에 내놓고 초보애호가들끼리 치열한 경합을 벌이도록 부추기고 있다.

오른쪽 그림은 1999년에 미국 인터넷 경매에서 산 작품이다. 파는 사람

전 김형근, 〈도자기와 비녀〉, 캔버스에 유채, 22×15cm, 1968.

도 사는 나도 화가가 누군지 모르는 상태였다. 그때만 해도 미국 인터넷 경매에 관심을 가진 한국인이 드물어 경합도 없었다. 작품을 받은 후 화가가 궁금해서 미술책을 찾아보니 김형근 화백의 작품이었다. 작품 제작연도인 1968년은 그가 국전에서 문화공보부 장관상과 대통령상을 받기 전이다.

김 화백의 작품은 요즘도 비싸지만 내가 이 작품을 구입했을 때도 매우 비쌌다. 횡재했다고 기뻐하며 벽에 건 후, 미술잡지에 나온 다른 작품을 살펴보던 중 이상한 부분을 발견했다. 이 작품에 있는 서명의 영어 스펠링이 1970년대 그가 사용한 것과 달랐다. 이러면 감정을 받아야 하는데, 마땅한 기회가 없어 아직 감정을 받지 못하고 있다. 그래서 그림 아래 김형근 화백의 이름 앞에 '전(傳)' 자를 붙였다. 진위가 불분명한 '전칭 작품'이라는 의미다. 이런 작품이 진품으로 인정받으려면 전문 감정기관에 수수료를 주고 감정을 의뢰해야 한다. 지금 나는 이 그림을 벽에 걸어놓지 않고 있다. 그림을 수집하면서 '공부'가 된 경우다.

요즘도 많은 개미애호가가 경매회사의 인터넷 게시판에 '유명화가'들의 위작을 올려놓고 감정을 부탁한다. 어떤 사람은 힘들게 구한 유명 월북화가의 작품이라며, 북한 고위관리가 등장하는 구입경위까지 구구절절 설명한다. 그런데 월북화가의 작품은, 북한에 있는 유족에게서 나왔다는 '결정적 증거'가 없으면 모두 위작이라고 해도 과언이 아니다. 어느 근대미술사가는 자신이 본 월북화가의 위작이 수천 점 이상이라고 했다. "뛰는 놈 위에 나는

놈 있다"고 했다. 미술동네는 그렇게 어수룩한 곳이 아니다. '유명화가'의 그림일수록 믿을 만한 화랑이나 경매회사에서 구입하는 것이 좋다.

큰딸의 결혼비용이 된 그림

이우환 화백은 2007년에 '그림열풍'이 불었을 때 그림값이 가장 많이 오른 화가 중 하나다. 지금은 그때보다 그림값이 많이 내렸지만, 한창 오를 때는 '매일 오른다'는 말이 나돌 정도였다.

몇 년 전만 해도 이 화백의 작품은 명성에 비해 가격이 낮은 편이었다. 당시 몇몇 화랑에서는 그의 작품 전시회를 꾸준히 열었고, 그래서 그 화랑들과 인연이 있는 애호가들은 대부분 이 화백의 작품을 한 점 이상 소장했다. 좋은 화랑과 거래를 하면서 꾸준히 전시회를 가는 것이 그만큼 중요하다. 미술동네에도 '단골'이 있다. 화랑에서는 기왕이면 자주 찾아오는 애호가에게 좋은 작품을 먼저 소개하고, 애호가는 마음이 편하고 좋은 그림을 소개해 주는 화랑을 계속 찾게 된다. 나 역시 마찬가지다. 그러나 너무 '단골화랑'만 드나들면, 다양한 그림을 접하는 데 한계가 생기기 쉬우니 가끔 다른 화랑도 둘러보는 것이 좋다.

나는 몇 년 전, 오윤 화백의 목판화를 한 점 소장하고 싶어 몇몇 화랑에

이우환, 〈조응〉, 캔버스에 혼합재료, 53×45.5cm, 2003.

알아보았으나 그의 목판화를 가진 곳이 없었다. 당시에는 경매가 활성화되지 않아 오윤 화백의 작품은 거의 나오지 않았다. 오 화백에 대한 자료를 찾아보니, 그의 작품은 대부분 '그림마당 민'에서 전시했지만 이미 오래전에 문을 닫은 상태였다. 오 화백은 판화를 판매 목적으로 만들지 않고 주로 시집의 표지화로 사용해, 한 판화의 에디션이 대개 두세 장을 넘지 않는다.

그가 생전에 유일하게 전시회를 한 상업화랑이 부산의 공간화랑이다. 내가 오 화백의 목판화에 관심을 뒀을 때 그의 작품값은 500~600만 원이었다. 이메일로 오윤 화백의 작품이 아직 남아 있는지 문의하면서, 만약 있다면 미안하지만 6개월에 걸쳐 나눠내게 해줄 수 있느냐고 물었다. 며칠 후 신옥진 대표가 직접 답장을 보내왔다. 나중에 안 일이지만, 그는 컴맹이라 그가 편지지에 답장을 쓰면 큐레이터가 이메일로 보내주는 것이었다. 그는 오 화백의 작품이 남아 있지 않다고 하면서, 마음에 둔 다른 화가가 있으면 나눠내도록 해주겠다고 했다. 나는 월부가 가능하다는 말에 용기를 얻어, 좋은 작품을 추천해 달라고 부탁했다.

다시 며칠 후, 신 대표가 이우환 화백의 작품 두 점의 이미지를 보내왔다. 하나는 점이 가운데 있고, 다른 하나는 오른쪽에 있는 작품(112쪽)이었다. 그는 오윤 화백의 작품값을 6개월에 나눠낸다면 한 달에 100만 원이라는 뜻으로 이해했다면서, 10호짜리 이 화백 작품을 1,350만 원으로 계산해서 1년에 걸쳐 나눠내면 어떻겠느냐고 물었다.

이우환 화백의 이름은 들어봤지만, 점 하나 있는 작품이 1,350만 원이라니, 다시 생각하지 않을 수 없었다. 그러나 30년 이상 화랑을 경영한 그가 추천했을 때는 '깊은 뜻'이 있을 것 같아 고맙다는 답장을 보냈다. 신 대표는 어떤 작품으로 하겠느냐고 물었다. 나는 다시 그에게 어떤 작품이 좋을지 정해달라고 했다. 그는 보통은 가운데 점을 먼저 하고 오른쪽 점은 나중에 한다고 했다. 내가 오른쪽 점을 마음에 두고 있었다고 '고백'하자, 그는 "돌아갈 필요 있느냐"면서 오른쪽 점으로 하라고 했다. 처음부터 작품 결정까지 이메일만 오갔을 뿐, 전화 한 통 하지 않았다.

　나중에 안 사실이지만, 내가 오윤 화백의 작품을 문의했을 때 신 대표에게는 한 점이 있었다. 양보해 주지 않은 이유를 물었더니, 오 화백의 판화는 희귀하기 때문에 미술관에 기증할 계획이라고 했다. 그는 희귀한 작품은 애호가에게 가는 것보다 미술관에서 더 많은 사람과 만나야 한다는 '신념'을 갖고 있다. 10여 년 전부터 부산시립미술관, 경남도립미술관, 밀양시립박물관, 부산시립박물관, 박수근미술관 등 소장 작품이 빈약한 지방 미술관과 박물관에 500점이 넘는 작품을 기증해 왔다. 자신의 화랑 벽에 걸면 계산하기 어려울 정도로 큰돈이 되는 귀한 그림들이지만, 아무런 조건 없이 기증한 것이다. 그래서일까? 차 한잔 얻어마시려고 방문한 그의 아파트는 소박한 정도가 아니라 허름했다. 좋은 아파트 몇 채 값 이상의 그림을 여기저기 기증했으니 당연한 결과다. 그런다고 나라에서 훈장을 주는 것도 아닌데,

그는 또 다음 기증을 준비하고 있다.

어쨌든 '개미'애호가에게 월부 100만 원은 쉽지 않았다. 몇 달 내고 나니 허리가 휘었다. 월부를 건너뛰는 달이 생기는데, 경매에서는 이우환 화백의 그림값이 조금씩 오르기 시작했다. 오른 값만큼 더 내는 게 도리인 것 같아 이메일로 물었더니, 신경쓰지 말고 형편껏 내라고 했다. 고마운 마음으로 몇 달을 더 내다가, 너무 힘들어 세 달을 건너뛰면서 사과의 메일을 보냈다. 그는 늦어지는 건 괜찮지만, 만약 너무 힘들면 그동안 낸 돈과 오른 값을 따로 계산해서 돌려주겠다고 했다.

나는 그림을 월부로 살 때, 그림값을 완납할 때까지는 화랑에 맡겨둔다. 거래를 몇 번 한 화랑에서는 갖고 가라고 하지만, 혹시라도 돈을 다 내지 못하게 되면 그림을 돌려주기 위해서 그렇게 한다. 신옥진 대표 역시 중간에 미국으로 보내주겠다고 몇 번 이야기했지만 내가 거절해 그림은 아직 화랑에 있었다. 돈을 제대로 보내지 못하는 상황에서 그동안 내가 낸 돈만 돌려줘도 나로서는 할 말이 없는데, 너무 힘들면 오른 값까지 계산해 주겠다니, 눈물이 날 정도로 고마웠다.

결국 월부가 모두 끝나기까지 18개월이 걸렸다. 나는 그렇게 힘들게 소장한 이우환 화백의 그림을 볼 때마다, 세계적인 작가의 작품이 내 눈앞에 있다는 사실에 마냥 뿌듯했다.

시간이 흐르면서 이 화백의 그림값은 계속 올랐지만, 판다는 생각은 하

지 않았기 때문에 그림이 돈으로 보이지는 않았다. 그런데 대학을 졸업하고 직장생활을 하던 큰딸이 남자친구와 결혼을 하고 싶다고 했다. 둘째딸의 대학 학비도 계속 내야 하는 상황이었기 때문에 경제적으로 여유가 없어, 경매회사에 출품했다. 공간화랑에 의뢰해서 파는 것이 도리였지만, 당시 상황이 절박해 '그림열풍'이 한창인 경매를 택했다.

최종 낙찰가 1억 6천만 원. 믿기 어려운 결과였다. 경매수수료를 제하고도 1억 4천만 원 조금 넘는 돈이 손에 들어왔다. 결혼준비에 필요한 목돈을 쓰고도 남는 큰돈이었다. 다음 날, 신옥진 대표에게 목돈이 필요했던 이유를 솔직히 설명하면서, 차액이 너무 많이 발생했고 그림을 소장할 수 있게 도와주셨으니, 일부를 드리는 게 도리인 것 같다고 이메일을 보냈다. 신 대표는 우선 "필요할 때 요긴하게 쓸 수 있어 다행"이라고 했다. 하지만 내 그림 판 돈을 왜 자신이 나눠갖느냐며, 다시는 그런 말 꺼내지 말라고 했다.

나는 서울에 가서 그림값을 받은 후, 공간화랑에서 5천만 원어치의 그림을 샀다. 신옥진 대표와 이틀 동안 그림을 보며 상의하고 있는데, 어떤 애호가가 들어왔다. 신 대표가 어떤 그림을 찾느냐고 묻자, 그는 내년에 두 배로 오를 화가의 그림이면 좋겠다고 했다. 신 대표는 "좋은 그림을 감상하다 값이 오르면 좋은 것이지, 그림을 돈으로 보고 사면 오히려 돈이 안 된다"고 조용히 설명했다.

서울을 비롯해 전국 여러 도시에 훌륭한 화상(畵商)이 많다. 그러나 좋

은 화상은 애호가의 눈에만 보일 뿐, 투기꾼에게는 보이지 않는다. 화랑도 마찬가지다. 고객의 주머니만 쳐다보는 화랑은 좋은 애호가를 단골로 만들지 못한다. 그들이 애호가와 함께 나누고자 하는 것은 문화가 아니라 오로지 돈이기 때문이다. 이런 화랑들은 "우리 화랑에는 그런 가격대의 그림이 없다"는 말을 쉽게 한다.

그림동네에는 애호가도 있고 투기꾼도 있다. 좋은 화랑도 있고 나쁜 화랑도 있다. 그림을 모으면서 애호가의 길을 갈지, 투기꾼으로 나설지, 눈을 즐겁게 해주는 좋은 그림을 추천하는 화랑을 단골로 할지, 투기를 부추기는 달콤한 말로 귀를 즐겁게 해주는 화랑을 드나들지, 그 판단은 애호가의 몫이다.

떠나보내고 또 맞이하고

오랫동안 감상한 그림을 팔아 새로 산 그림들

그림을 모으는 사람들은 꼭 소장하고 싶은 그림을 만나면 가슴이 설렌다. 하지만 구입할 돈이 없거나 단골화랑이 아니라서 월부 얘기도 꺼내보지 못할 때는 그 안타까움이 이루 말할 수 없을 정도다. 가능하다면 은행에서 대출이라도 받아 사고 싶고, 실제로 그런 애호가도 봤다. 갖고 싶은 그림 앞에서 떠나지 못하는 마음은, 짝사랑하는 사람의 집 근처를 배회하는 심정과 비슷하다. 이런 애절한 마음을 겪어본 사람이 그 안타까움을 이겨내면 훌쩍 성숙하듯, '노련한' 애호가가 되려면 이런 안타까움에서 벗어나는 훈련을 해야 한다. '좋은 그림은 계속 나온다'는 믿음을 갖고 기다리는 인내와 지혜가 필요하다.

나는 좋은 그림을 바라만 보다 떠나보내는 안타까움을 여러 번 겪었다. 특히 개미애호가에게 언감생심인 큰 그림을 만났을 때는……. 그러다 어느 날 나 자신과 타협을 했다. '그동안 모은 그림 중에서 오래 감상한 것을 일부 팔고 새 그림을 사자! 내가 오랫동안 사랑하고 위안받았으니, 다른 애호가에게도 사랑하고 위안받을 기회를 주자! 나보다 더 사랑하고 더 큰 위안을 받을 사람이 있다면, 이 그림들은 그에게 더 필요한 것 아닐까?' 그렇게 생각하고, 소장한 그림 몇 점을 떠나보냈다.

그러나 떠나보내는 마음도 그렇게 간단하지는 않았다. 그림만 보내는 것이 아니라 그동안 쏟아부은 사랑도 함께 보내는 것이기에 아쉽고 미련이 남았다. 하지만 그렇게 해서 그동안 정말로 사고 싶었던 큰 그림을 몇 점 샀으니, 적어도 그림을 팔아 논만 챙기는 파렴치한 애호가는 아니라고 스스로를 위로했다. 이제 소개할 그림들은, 소장하고 있던 그림 여섯 점을 경매에 내놓고 새로 소장하게 된 것들이다. 7~8년 전에 산 작은 그림들이 값이 올라 큰 그림을 살 수 있었다.

새로운 그림 속으로 떠나는 여행

다음 페이지의 〈우리 좋은 날에2〉는 한 그림 안에 16개의 이야기와 상

임효, 〈우리 좋은 날에2〉, 닥종이 한지에 채색, 91×131cm, 2000.

징이 담겨 있는 작품이다. 먼저 닥종이를 물에 불려 큰 판을 뜬 후 작은 그림이 들어갈 16개의 칸을 만들었다. 그 다음 빈 칸에 작은 그림들을 입체적으로 구성해 넣었고, 그것이 마른 후 천연안료로 색을 입혔다. 작가의 지극한 정성이 한눈에 보이는 작품이다. 그림의 시작과 끝에 정자에 앉은 사람을 배치한 것도 많은 생각을 하게 한다.

산 위에 해와 달이 함께 떠 있는 작은 그림(위 오른쪽에서 두 번째)은 〈일월오악도(일월오봉도)〉를 현대적으로 표현한 것이다. 〈일월오악도〉는 조선시대 왕실회화의 진수를 보여주는 작품으로, 임금의 어좌 뒤 병풍에 그려졌다. 오악(五嶽)은 금강산, 묘향산, 지리산, 백두산, 삼각산이다. 왕실에 남아 있던 작품들은 현재 경복궁 근정전, 덕수궁 중화전, 창덕궁 인정전, 창경궁 명정전에 보관되어 있다.

소와 칼이 있는 작은 그림(둘째 줄 왼쪽 끝)은, 장자가 문혜군이라는 왕을 초청해 놓고 백정을 강사로 세워 도를 설파하는 모습을 형상화한 것이다. 칼이 소의 살을 다 발라냈건만 소는 의식하지 못한 채 그대로 서 있다. 『장자(莊子)』의 양생주(養生主) 편에 나오는 이야기다. 나라를 다스리는 지도자는 정책을 결정하기 전 다치는 백성이 없도록, 소외계층에게 혜택이 더 돌아가도록 깊고 넓게 생각하고 또 생각해 보라는 뜻이다. 임 화백은 장자사상에 근거한 그림을 많이 그렸다. 눈으로 보고, 귀로 듣고, 마음으로 느끼며, 기로 얻는다는 사상. 그래서인지 곳곳에 깊은 사색이 깔려 있다.

오른쪽 그림을 보자. 연주자는 없지만 오르간소리가 들릴 듯한 그림이다. 오래된 사진첩과 나팔처럼 생긴 스피커가 아련한 향수를 불러일으킨다. 1920~30년대 부유한 가정에나 있던 축음기에는 이렇게 커다란 스피커가 달려 있었다. 그림 오른쪽의 열린 우체통 안에도 작은 전축이 있다. 자세히 보면, 판은 있지만 바늘이 올려져 있지 않다. 오르간 아래에는 낡은 책상과 의자가 있고, 왼쪽에는 역시 오래된 가죽가방이 세 개 나란히 놓여 있다. 누가, 어디로 가려는 것일까? 아니, 가방은 놔둔 채 어디로 간 것일까?

많은 것을 생각하게 하는 그림이다. 시대의 혼돈을 말하는 것일까? 오르간과 축음기, 서양식 마루, 우체통, 서양식 가방…… 모두 이국에서 건너온 것이다. 이 그림에서 특히 내 시선을 잡아맨 것은 오르간 위에 있는 사진첩의 서당 풍경이다. 갓을 쓰고 상투를 튼 훈장이 학동들에게 글을 가르치고 있다. 훈장의 뒷모습은 반듯하고 옷이며 상투며 흐트러짐이 없다. 곧은 결기가 뒷모습이기에 더 강하게 느껴진다. 훈장의 고고한 뒷모습은 축음기와 커다란 스피커에 의해 결국은 밀려날 우리의 과거를 표현한 것 같아 가슴이 뭉근해진다.

축음기의 소리에 떠밀려 흔적없이 사라진 이 강산의 많은 것을 생각하게 하는 숙연하면서도 아련한 그림이다. 이호철 화백은 이렇게 상징적인 의미가 담긴 작품을 많이 그렸다. 이 그림에서도 볼 수 있는 우체통 위에 새가 앉아 골똘히 생각하는 그림도 여러 점 있다. 그러나 화가로서는 이런 작품

이호철, 〈Encore Piano〉, 캔버스에 아크릴릭, 78×102cm, 1998.

백순실, 〈동다송 9376〉, 캔버스에 유채, 65×91cm, 1993.

을 그리는 작업이 쉽지 않을 것이다. 특히 큰 작품을 완성하기 위해서는 그림 속 많은 부분에 상징물을 채워넣어야 하기 때문에 생각도 많이 해야 하고, 자연히 속도도 더디다. 보는 사람의 눈과 마음은 즐겁지만 화가에게는 오랜 인내가 필요하기 때문일까, 그의 작품은 많지 않다.

커튼이 열려 있다. 마주 보이는 풍경은 검은 산이고, 산은 붉은 꽃밭을 껴안고 있다. 역시 붉은색 커튼은 검은 피아노 건반을 붙잡고 있다. 산 위에는 뭉게구름이 떠 있고 하늘은 잿빛이지만 우울한 기색은 없다. 검정과 진홍, 강렬한 색을 선택했음에도 서로 배척하지 않고 포용하는, 그러면서도 자기 개성을 잘 드러내고 있다.

나는 왼쪽 그림을 볼 때마다 화가 백순실과 함께 마시던 차맛이 생각난다. 파주 헤이리 그녀의 화실에 갔을 때 얻어마신 차는 아주 썼다. 고백하자면, 내 평생 그렇게 쓴 차는 처음이었다. 백 화백은 '동다송(東茶頌)' 연작을 20년 동안 그려왔다. 이 작품의 제목도 〈동다송〉이다.

그런데 차맛을 노래하면서 왜 산을 검은색으로 그렸을까? 밤은 어둡다. 밤은 어두울수록 좋다. 어두워야 새벽이 빨리 오고 어두움이 있기에 빛을 느낄 수 있다. 결국 검은색은 빛을, 밝음을 잉태하고 있다는 의미다. 백순실의 저 검은색도 그 속에 환한 빛을 잉태하고 있는 것이다.

백순실 화백은 차를 좋아하신 아버지의 영향으로 어린 시절부터 차를

마셨다고 한다. 그림을 그리기 전부터 차를 마셨고, 차를 사랑한 것이다. 줄잡아 50년 동안 차를 마셨다. 이쯤 되면, 차를 마시는 것은 단순히 찻잎을 우려 마시는 행위가 아니라 어떤 경지다. 그래서 나는 차맛이 쓰다는 말을 할 수가 없었다. 그것이 진짜 차맛이라고 할 것만 같았다.

산이 검고 꽃밭은 붉지만, 결국 산은 푸르게 변할 것이고, 꽃밭에도 꽃이 필 것이다. 아니, 봄은 낮은 곳에서부터 오기에 꽃밭에는 벌써 노란 꽃이 피기 시작했다. 차맛이 쓰지만 그윽한 향기가 맴돌듯, 그림도 그윽하다.

버리고 떠나온 것들을 그리며

섬들이 바다 사이에 있는 듯도 하고, 바다가 섬들 사이에 있는 듯도 하다. 30여 년 전, 한국을 떠나올 때였다. 마지막 추억을 만들자고 친구와 함께 남해를 여행했다. 배를 타고 섬과 섬 사이를 다니다가 날이 저물면 섬에 내려 민박에 들었다. 새벽이면 출항을 알리는 뱃고동소리가 들려오고 짐을 꾸려 나가보면 물안개가 섬허리를 휘감고 있었다. 그렇게 오랫동안 바라보던 보길도와 노화도였고, 그렇게 마음속에 남겨둔 푸른 물결이었기에, 그때 같이 여행을 한 친구는 이런 시를 썼다.

전혁림, 〈한려수도〉, 캔버스에 유채, 50×65cm, 2002.

자, 떠납시다

서울역 포장집을 나서는 그대의

서러운 눈썹 위에 내리는

별빛 거두어 떠납시다

떠납시다 떠납시다

남해안 패랭이꽃, 제주도 실랭이꽃

동해안 솔개 떠납시다

떠납시다

임진강 민들레, 보길도 물안개, 그대의 살 속에 애타게

번지는 불

자, 떠납시다. 애타게 떠납시다

지리산 산자락 바람 버리고 선운사

폭우도 버리고

버리고 버리고 떠납시다

어느 저무는 마을 어귀에 그대와 나는

연기로 오르고 또 오르는구나.

대학교 1학년이 끝날 무렵 '겁없이' 《한국문학》 시 부문 신인상을 거머

쥔 김수복의 이 시는 내가 떠나온 후 지면에 발표되었고, 이민생활을 막 시작한 1976년 어느 겨울날 우편으로 받아 읽었다. 그는 '시작메모'에, "이 시는 나의 지우 이충렬 군과의 이별을 그냥 넘길 수 없어 썼다. 그가 우리의 모국어를 영원히 사랑하기를 바라며, 이국의 낯선 하늘 아래서도 이 겨레의 한을 기억해 주기 바란다"고 썼다. 나는 전혁림 화백의 〈한려수도〉를 볼 때마다, 그와 함께 여행했던 한려수도의 아름다운 바다와 섬들이 생각난다.

추억할 과거가 있다는 것은 얼마나 아름다운 일인가

마을 어딘가에 흐르던 시냇물에 종이배를 띄우던 추억, 7080세대라면 누구나 갖고 있을 것이다. 잘 흘러가던 종이배가 물살에 막혀 멈추기라도 하면 거기 실은 소망까지 엎어질까 봐 입으로 불고 손바람을 일으켜 종이배의 앞길을 열곤 했다.

요즘 아이들은 더 이상 종이배를 띄우지 않는다. 서울시내 한복판에 청계천이 흐르고, 한강 둔치에 가면 눈앞에 큰 강이 흐르지만, 학원으로 몰리고 게임에 파묻혀 종이배 띄울 시간이 없다. 이 아이들이 커서 과연 무엇을 추억할까? 세상이 그래서 어쩔 수 없이 잠자는 시간 말고는 항상 공부를 시켜야 한다면, 식탁에서라도 그림을 바라볼 수 있게 해주자. 신발을 신으려

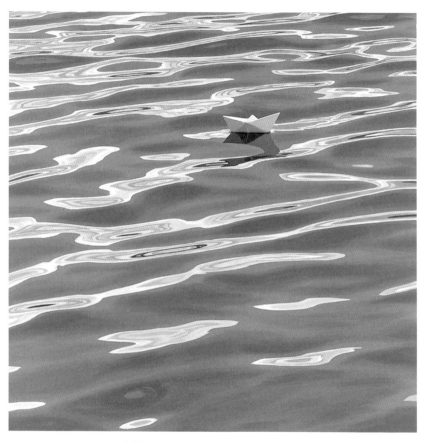

김혜옥, 〈종이배〉, 캔버스에 유채, 90×90cm, 2007.

고 현관으로 가는 길에 잠시라도 벽에 걸린 그림을 보게 해주자.

우연히 인사동의 어느 전시장에서 왼쪽 그림을 만났다. 그야말로 '추억 속의 풍경'! 전시장에서 만난 김혜옥 화백은 7080세대였다. 역시 종이배는 요즘 젊은 작가들이 그릴 수 있는 소재가 아니었다. 그리느라고 고생하셨겠다고 인사를 건네자, 화가는 수줍은 목소리로 "두 달도 더 걸려 완성했다"고 했다. 이런 파도를 그린 화가가 아직 없는 이유가 바로 그래서일 것이다. 두 달 동안 물과 파도에 매달리는 것은 생각만 해도 끔찍한 일이다. 그렇게 공을 들여 완성했기 때문일 것이다. 이 그림을 가까이서 보면, 너무나 생생하게 표현된 파도의 일렁임에 멀미가 느껴진다.

전시장 벽에는 같은 크기의 그림이 네 점 나란히 걸려 있었다. 이 작품과 또 하나의 작품을 나란히 걸면 집안 분위기가 썩 좋을 것 같았다. 물이라고는 눈을 씻고 찾아봐도 없는 애리조나 사막에서 반짝이는 은빛 물결을 보는 재미가 쏠쏠할 것 같았다. 작품값도 적당해서 두 작품 아래에 빨간 딱지를 붙여달라고 했다.

나는 화랑이나 전시장에서 그림을 살 때는, 그림을 사겠다고 말하지 않고 "이 그림으로 하겠다" 또는 "빨간 딱지를 붙여달라"고 말한다. 그게 그림과 화가에 대한 '예의'라고 생각하기 때문이다. 그런데 8~9년 전에 이런 '예의'를 찾다가 어느 젊은 화가에게 큰 오해를 산 적이 있다. 미술잡지에 소개된 전시회에 마음에 드는 작품이 있어 반가운 마음에 전시회 날짜를 찾

아보니, 이미 끝난 뒤였다. 미술잡지를 정기구독해도 매달 중순에야 애리조나에 도착하기 때문에 이런 일이 종종 있다. 할 수 없이 화가에게 편지를 보냈다. 그때만 해도 이메일을 사용하는 사람이 많지 않아 항공우편으로 보냈다. 나보다 한참 젊은 화가였지만 최대한 예의를 갖추겠다고, 일제강점기에 국보급 고미술과 도자기를 많이 수집한 간송 전형필 선생의 표현을 흉내내 "나눠주시면 고맙겠습니다"라고 썼다.

그런데 아무리 기다려도 답장이 오지 않았다. 나중에 어찌어찌 알아보니, 그 화가에게 나는 '미국에 사는 미친놈'이 되어 있었다. 이런 일을 겪은 후로는, "빨간 딱지 붙여달라" "하겠다" "소장하고 싶다" 등으로 표현을 바꿨다.

전시장에 같이 갔던 친구에게 전시회가 끝나는 대로 그림을 부쳐달라고 부탁한 후 나는 미국으로 돌아왔다. 그런데 '배달사고'가 나고 말았다. 전시회가 끝난 후 그 친구는 그림을 곧바로 보내지 않고 며칠 감상하겠다면서 한 점을 사무실 벽에 걸어놓았다. 보름이 되도록 소식이 없어 연락을 했더니, 며칠 전에 한 점만 보냈다고 했다. 그림 속 물결이 햇빛을 받아 반짝거리는 모습을 사람들이 무척 좋아한다고 했다. 그래도 보내려고 내렸더니, 벽이 너무 허전해서 다시 걸었다고 했다. 나는 "쓸데없는 소리 말고 화가에게 연락해 보라"고 했다.

며칠 후 친구에게서 연락이 왔다. 화가에게 알아보니, 그때 같이 걸렸던

안윤모, 〈강가에서〉, 캔버스에 아크릴릭, 65×90cm, 2007.

나머지 두 점도 좋은 소장처를 찾아갔다고 하더라면서, 날더러 양보하라고 했다. 얼마 후, 친구는 작품값을 입금시켰다고 메일을 보내면서 양희은의 노래 가사를 함께 적었다. "배가 있었네. 작은 배가 있었네. 아주 작은 배가 있었네. 떠날 수 없네. 멀리 떠날 수 없네. 아주 멀리 떠날 수 없다네. 작은 배로는……."

친구에게서 돈을 받은 나는, 아는 큐레이터에게 자초지종을 이야기하고, 시원한 그림을 한 점 추천해 달라고 했다. 얼마 후 이미지를 몇 점 보내줬는데, 안윤모 화백의 〈강가에서〉(133쪽)가 가장 마음에 들었다. 보면 볼수록 눈이 시원해지는 그림이다. 이렇게 조용한 강가에 서서 나 자신을 돌아보고 싶다.

그림이 도착하자 가족들이 모두 웃었다. 큰 화폭 안에 돼지 한 마리가 외롭게 서서 자신의 그림자를 바라보는데, 슬프다는 사람은 한 명도 없다. 큰딸에게 물어보니, 생각하는 돼지를 그린 발상이 재미있다며 계속 웃었다.

나는 이 그림의 푸른 강물을 보면 마음이 차분해진다. '내가 나를 모르는데, 넌들 나를 알겠느냐' 하는 노랫말이 떠오를 때도 있다. 내가 저 돼지라는 생각이 들면서, 세상을 돼지같이 살고 있을지도 모른다는 두려움에 젖을 때도 있다. 이 그림은 내 모습을 관조하게 하는 그런 그림인 것이다.

개미애호가가 그림을 모으려면, 그림 살 돈을 열심히 모으는 습관을 길

러야 한다. 가끔은 친구들에게 구두쇠라는 소리도 듣고, 가족들과의 외식도 줄여야 한다. 내가 사는 곳은 애리조나주에서도 아주 시골이기 때문에 돈을 쓸 데도 없다. 인구가 3만 명 정도 되는 소도시여서 극장도 3년 전에야 들어 왔다. 주도(州都)인 피닉스에서 자동차로 세 시간 반 정도 떨어진 남쪽, 멕시코와의 국경이 눈앞에 보이는 곳이다. 나는 '국경도시'라고 불리는 이곳에서 잡화가게로 '일용할 양식'을 해결하는데, 교포는 약 30세대가 산다. 그럴듯한 한국식당도 없다. 매일 가게 문을 열기 때문에 주말에 놀러 다닐 수도 없다. 한마디로 돈을 쓸 일이 거의 없다. 그래서 이 동네에서는 "돈을 벌어서 모으는 것이 아니라, 쓸 데가 없어 모은다"는 말을 하곤 한다. 내가 제법 그림을 모을 수 있었던 가장 큰 이유가 바로 이런 환경 덕분이다.

절약과 저축 못지않게 인연을 소중히 여겨야 좋은 그림을 모을 수 있다. 화랑과의 인연, 큐레이터와의 인연, 작가와의 인연…… 물론 가장 중요한 것은 그림과의 인연일 것이다.

인연과 사연

임용련의 〈십자가의 상〉을 발굴한 뒤에도, 나는 꾸준히 미국의 경매 사이트를 들락거렸다. 가짜거나 가치없는 그림이 대부분이었지만, 그래도 꾸준히 살폈다. 발굴은 이런 꾸준함이 없이는 이루어지지 않는다.

2001년 9월 7일 국립현대미술관 덕수궁분관에서 열린 '배운성전'에 출품된 48점은, 프랑스에서 유학하고 있던 전창곤 애호가가 발굴한 작품들이다. 흑백도판으로만 전해지던 대표작 〈가족도〉를 포함해 전성기 때의 기량이 잘 나타난 작품들이었다. 현재는 유학생이 아니라 교수가 된 전창곤 애호가가 배운성의 작품을 발굴한 것은 단지 운이 좋아서가 아니다. 그가 그림에 꾸준히 관심을 두고 있었기에 가능한 일이었다.

그는 프랑스 유학 중, 틈나는 대로 중소도시의 경매에 가서 한국 화가의 그림을 찾았고, 골동품 상점과 벼룩시장을 찾아다니며 수소문했다. 그렇게 한국 그림을 찾던 중, 예사롭지 않아 보이는 그림들이 보이자 사진을 찍어서 국내 미술잡지사에 보내 화가가 누구인지 물었다. 다행히 그 편집부에는 우리나라에서 처음으로 배운성에 대해 논문을 쓴 김복기(현재《아트인컬처》대표)라는 걸출한 근대미술 연구자가 있었고, 그는 사진 속 작품들은 바로 "우리 근대미술사의 보물"이라는 답신을 보냈다. 인연이 되려면 이렇게 술술 풀린다. 답신을 받은 전창곤 애호가는 일괄구매라는 결단을 내렸다.

녹일군의 파리 점령 때 껫더기가 되었거나 흐르는 세월을 따라 사라졌을 것이라고 생각되었던, 월북화가 배운성(1900~1978)이 유럽 체류 시절 그린 작품들은 그렇게 발굴되었다. 일반인들에게는 아직 생소한 배운성 화백은 우리나라 최초의 유럽 미술유학생이었다. 현 베를린예술대학교의 전신인 베를린미술대학을 우등으로 졸업했고, 살롱 도톤에서 목판화〈자화상〉의 입선을 시작으로 유럽 각국의 미술전에서 1등상, 특등상 등 일일이 거론하기도 어려울 정도로 많은 상을 받았다. 우리나라 근현대 화가들 중 유럽 공모전에서 배운성보다 많은 상을 받은 화가는 없다.

해방 후에는 홍익대 미술과 초대학과장을 역임했고, 1949년 창설된 국전에 심사위원과 추천작가로 추대되었다. 남한에서 화가로서의 앞날이 보장되는 듯했지만, 6·25전쟁 중 사회주의자였던 새 부인 이정수를 따라 북으

로 갔다. 북한 목판화의 선구자지만, 남한에서는 잊혀진 화가가 되었다.

나는 전창곤 애호가와 같은 대규모 발굴은 바라지도 않지만, 5년에 한 점씩이라도 잊혀진 작품을 찾아 세상에 소개할 수 있으면 좋겠다는 꿈을 갖고 있다. 그래서 꾸준히 미국 어딘가에 숨어 있을 우리 작품을 찾는 일에 관심을 기울이고 있다.

인연이 있는 그림은 반드시 나를 찾아온다

2005년 11월 말, 미국의 한 인터넷 경매 사이트에 예쁜 그림이 하나 올라왔다. 미국인으로 추정되는 판매자가, 오래전 북한에서 구입한 작품인데 화가가 누군지 모르겠다면서 출품했다. 북한에서 나왔다고 하는 작품들의 경우 가짜가 너무 많아 판매자가 올린 이미지를 자세히 살폈다. 물론 이미지로는 그림의 색상과 상태를 정확히 파악하는 데 한계가 있지만, 그래도 자주 보면 대강 짐작할 수 있게 된다.

왼쪽 아래에 운보 김기창(1913~2001) 화백이 광복 전에 쓰던 '운포(雲圃)'라는 호가 씌어 있고, 도장이 찍혀 있었다. 도장 부분을 확대했더니 '기창(基昶)'이라는 글자가 희미하게 보였다. 운보의 그림은 미국 인터넷 경매에 가끔 나오기 때문에 그다지 놀랄 일은 아니었지만, 운보의 다른 그림에

김기창, 〈판상도무〉, 비단에 채색, 25×33cm, 1930년대 중반. ⓒ운보문화재단

비해 무척 섬세하고 색상이 좋았다.

소녀들의 화려한 옷차림으로 볼 때 설날 널뛰기하는 모습을 그린 것으로 보인다. 내가 이 그림에서 가장 눈여겨본 부분은, 널판 가운데 쪼그려 앉은 열 살이 조금 넘어 보이는 소녀다. 허름한 차림으로 보아 아씨들의 몸종으로 보인다. 그렇게 앉아 있은 지가 오래되었는지, 추위를 이기려고 어깨와 손을 웅크렸다. 실감나는 표정 묘사로 소녀의 고단함이 고스란히 전해진다. 어린 시절 가난하게 자란 운보는 나이 어린 여동생들의 배고픔을 지켜봤기에 이 소녀의 안쓰러운 표정을 이토록 실감나게 묘사할 수 있었으리라.

극사실적으로 묘사된 마루의 나뭇결과 방문의 문살, 그리고 소녀의 옷과 신발을 통해 화가의 숨소리와 붓질소리가 들릴 듯하다. 섬세한 붓질로 그려낸 치마 주름의 금색, 저고리의 고름과 문양, 꽃신의 옥색 제비부리…… 우리나라 근대미술 중 한복과 꽃신의 아름다움을 이렇게 잘 나타낸 작품이 있던가? 팔짱을 낀 채 널뛰는 모습을 바라보는 소녀의 표정에서는 부잣집 규수의 도도함이 엿보이고, 뛰어오를 차례를 기다리며 입을 꽉 다문 채 오른손으로 치마를 움켜쥔 소녀의 모습에서는 현장감이 느껴진다.

이처럼 그림을 꼼꼼히 살펴본 후, 경제적으로 무리가 되지 않는 선에서 입찰을 했다. 그런데 며칠 후 한국 사람으로 추정되는 사람에게서 영어 이메일이 왔다. 경매에서는 대부분 그림을 내놓은 사람이나 입찰자의 신상을 공개하지 않는데, 미국의 일부 인터넷 경매는 판매자와 입찰자가 이메일 형태

의 쪽지를 주고받을 수 있게 한다. 이렇게 하면 판매자와 구매자가 직거래를 해 경매회사의 수수료 수입이 줄 수 있다는 단점이 있지만, 그림의 상태와 진위를 당사자들끼리 확인하게 함으로써 책임을 지지 않아도 된다는 장점도 있다. 그런데 이 쪽지 이메일은 제3자가 입찰자에게 보낼 수도 있다.

내가 받은 이메일은 경매에 나온 운보의 그림이 북한에서 만들어진 가짜라는 내용이었다. 미국에는 북한에서 들어온 가짜 그림을 전문적으로 유통하는 조직이 있어 자신도 크게 당했으니 조심하라고 했다.

그래서 다시 한 번 그림을 꼼꼼히 살폈지만, 가짜라고 하기에는 너무나 정교해서 메일을 무시했다.

일주일 후 경매가 마감되었지만, 결국 낙찰받지 못했다. 아쉬운 마음에 경매기록을 보니, 입찰 마감 5분 전부터 '대격돌'이 벌어졌고, 국내 시세의 세 배에 입찰한 사람에게 낙찰되었다. 과열경쟁이었다.

나와 인연이 없는 그림이라고 생각하고 잊어버리려 노력하고 있는데, 지난번에 이메일을 보낸 사람이 다시 메일을 보내왔다. 당신을 비롯해 바보가 너무 많다면서, 그림 위조업자가 눈먼 돈 챙기는 것을 차마 눈 뜨고 볼 수 없어, 자신이 다음부터 이 경매에 입찰하지 못하는 불이익을 감수하고 '거짓 입찰'을 했으니, 돈 굳은 줄 알고 앞으로는 절대 가짜 그림에 입찰하지 말라는 내용이었다. 가짜 그림에 한이 맺혀도 단단히 맺힌 모양이었다.

판매대금이 입금되기를 기다리던 판매자는 결국 한 달 후에 다시 경매

에 올렸다. 그러나 이번에는 시작가가 국내 시세보다 비쌌다. 가격 때문인지 아니면 그 이메일 때문인지 아무도 입찰을 하지 않았다. 이런 과정이 두 번 반복되자 판매자는 시작가를 낮췄다. 그 사이에 잘 아는 큐레이터로부터 "사진으로 볼 때는 진품 같다"는 답변을 받은 나는 자신있게 입찰했고, 경쟁자 없이 낙찰받았다.

이 작품을 통해 나는 그림에도 '인연'이 있음을 다시 한 번 깨달았다. 인연이 있으면 낙찰을 받지 못해도 결국에는 나에게 온다. 인연이 없으면 낙찰을 받아도 출품자가 팔지 않겠다고 마음을 바꾼다. 실제 그런 황당한 경우도 당해봤다. 처음에는 화가 났지만, 시간이 지나면서 '인연이 없었다'는 생각이 들었고 화도 풀어졌다. 애호가의 길은 멀다. 작품 한 점에 일희일비할 필요가 없다. 인연을 따라 물 흐르듯 그렇게 한 점 두 점 편안하게 모으는 게 좋다. 그림값이 오른다고 조급하게 사면 틀림없이 후회하게 된다. 투기하듯 사거나 경매에서 지나치게 경쟁을 해도 안 된다. 편안한 그림을 편안한 가격에 사겠다는 마음으로 임할 때 좋은 그림과 인연을 맺게 된다.

내 생애 두 번째 발굴

얼마 후 집으로 배달된 그림을 보니, 보존상태도 좋고 색상도 깨끗했다.

왼쪽은 1931년 조선미술전람회 입선작의 흑백도판이고, 오른쪽은 내가 인터넷 경매에서 구입한 작품이다.
ⓒ운보문화재단

전에 임용련의 〈십자가의 상〉을 구입할 때 소장경위를 알아보지 못한 게 두 고두고 후회돼서, 이번에는 판매자에게 소장경위를 알고 싶다는 메일을 보냈다. 그리고 운보에 대해 자료를 찾아보기 시작했는데, 이번에도 깜짝 놀랄 흑백도판이 눈에 들어왔다.

　'제10회 조선미술전람회(1931)' 입선작의 흑백도판이었는데, 오광수 전 국립현대미술관 관장은 저서 『20인의 한국 현대미술』에서, 운보의 데뷔작인 이 작품이 사진으로만 남아 있어, 원작의 색상과 디테일을 볼 수 없다고 아쉬워했다. 다시 한 번 가슴이 두근거리기 시작했다. 물론 전시회에 이런 소품을 출품했을 가능성은 적었지만, 1931년에는 작은 그림도 전시회에 출품할 수 있었는지 모른다는 생각을 하면서 그림을 살펴봤다.

그러나 두 작품은 같은 그림이 아니었다. 흑백도판의 왼쪽에서 두 번째 소녀가 입은 옷의 소매를 보면 흰색인데, 내가 산 그림은 짙은 파랑이었다. 사진 찍는 사람에게 물어봤더니, 파란색은 흑백사진에서 어두운 회색으로 나온다고 했다.

좀더 구체적으로 확인하기 위해 운보에 대해 연구를 많이 한 최병식 경희대 교수의 『천연기념물이 된 바보』를 읽었다. 이 책에 따르면, 운보의 데뷔작 〈판상도무〉는 크기가 150호(162×227cm) 정도의 대작이었다. 이 작품은 운보의 어머니가 간호사로 근무하던 세브란스병원의 치과 과장 부츠 박사가 100원(당시 서울시내 기와집 한 채가 1천 원 정도)에 사서 병원에 걸어놨는데, 6·25전쟁 때 어디론가 사라진 후 아직 나타나지 않았다고 한다.

그렇다면 내가 구입한 그림은 운보가 크게 그린 〈판상도무〉를 작게 베낀 위작이란 말인가? 별의별 생각이 다 들어 그림을 계속 살피고 있는데, 판매자로부터 소장경위와 함께 사진 이미지가 첨부된 메일이 왔다.

메일은 판매자의 며느리가 보냈는데 소장경위가 좀 복잡했다. 자신의 시어머니의 아버지인 파워 박사가 1910년 초부터 1935년까지 북한의 '호쿠친'이라는 곳의 광산에서 의사로 있을 때 구한 그림이라면서, 사진의 오른쪽 소녀가 바로 시어머니라고 했다. 그 사진을 보는 순간, 애매모호한 소장경위를 믿고 안 믿고를 떠나, 우리나라 근대에 외국인 송덕비가 세워졌다는 사실이 그저 신기했다. 그래서 '호쿠친'이 도대체 어딘지 알아봤더니, '노다

미국인 의학사 파온 송덕비.
왼쪽이 파워 박사, 가운데가 부인, 오른쪽이
아직도 생존해 있는 딸 수전 파워다.

지(no touch)'라는 말을 탄생시킨 운산금광이 있던 평안북도 북진이었다.

　인터넷에서 북진을 검색했더니, 그곳 출신 유명인사 중 1970~80년대 '사상의 은사'로 불린 리영희 교수가 있었다. 그래서 오래전에 읽은 리영희 교수의 회고록 『역정―나의 청년시대』를 다시 읽어보니, 어린 리영희에게 회충약을 준 미국인 의사가 바로 파워 박사였다.

내가 1929년 12월 2일에 태어난 곳은 평안북도 운산군 북진면 (중략) 인생을 거슬러서 처음으로 떠오르는 기억은 세 살부터다. 아버지의 월급날, 통장 들고 우편소(우체국)로 가는 어머니의 손에 매달려 가다가 중국집에 들러 나의 손에 사 쥐어준 중국호떡의 맛! 한일합방 후 러시아에서 미국인의 손으로 넘어온 운산금광의 부속병원에서 파워(Power겠지)라는 키 크고 코 큰 누렁미리의 이상한 인간으로부터 억지로 입속에 부어넣어졌던 흰 회충약가루(산토닌)의 쓴 맛!

_ 리영희, 『역정─나의 청년시대』 p.11-12

내가 혹시 북진의 병원이나 마을 사진이 있으면 보내달라고 메일을 보냈더니, 병원 사진을 비롯해 꽤 많은 사진을 보내주면서 셔우드 홀 선교사의 책에도 파워 박사에 대한 이야기가 나온다고 알려줬다. 홀은 앞에서(60쪽) 엘리자베스 키스의 크리스마스실 그림을 소개할 때 언급한 캐나다 의사다.

닥터 파워는 구세대 시골 의사의 인정미를 가진 현대판 의사였다. 광산 마을 사람들이 왜 그를 좋아했는지 우리는 곧 알게 되었다. 그는 미국 사람이든 조선 사람이든 차별하지 않고 성심껏 진료했다. 환자들을 사랑했고 그들도 의사를 사랑했다. 이 유능한 의사가 병이 나서 진료를 계속할 수 없자 이곳에서는 좋은 미국인 의사를 구할 수 없었다. 그때

운보가 도안을 그린 1937~38, 1938~1939 크리마스실과 엽서.

에 우리가 도착하자 온 마을이 따뜻하게 환영해 주었던 것이다.

_ 서우드 홀, 김동열 옮김, 『닥터 홀의 조선회상』 p.447~448

홀 선교사는 파워 박사뿐 아니라 운보와도 인연이 있었다. 운보는 홀이 발행하던 크리스마스실의 도안을 두 번이나 그려줬다.

그림에 얽힌 사연을 좇다 보니 그의 삶이 거기 있네

파워 박사에 대해 이쯤 밝혀졌으니, 내가 산 그림이 가짜인 것 같지는

않았다. 그러나 운보의 그림을 어떻게 평안북도에서 구했는지가 궁금해서, 당시 소녀였던 할머니와 통화를 하고 싶다는 메일을 보냈다.

마침내 며칠 후 할머니와 통화를 하게 되었다. 그녀는 놀랍게도 1925년 북진에서 태어났다고 했다. 고향이 한국인 미국 할머니인 것이다. 할머니는 1939년 미국인들에 대한 추방명령이 떨어져 러시아 대륙횡단 열차를 타고 미국으로 돌아올 때까지 북진에서 살았고, 금강산의 아름다움을 아직도 기억하고 있었다.

할머니의 오랜 '한국회상'이 끝나기를 기다려, 파워 박사가 이 그림을 어떻게 소장하게 되었는지 기억하느냐고 물었다. 할머니는 그 그림은 서울의 치과의사인 부츠 박사가 1년에 두 번 금광으로 치과진료를 올 때 갖고 온 그림이고, 자신의 어머니가 '노래방'에서 구입했다고 했다. 내가 놀라 "노래방이라고요?" 하고 묻자, 할머니는 금광 사무실 근처에 휴게실(club)이 있었는데 주말이면 직원들이 그곳에서 춤도 추고 노래도 해서 한국 사람들이 '노래방'이라고 불렀다고 했다. 부츠 박사는 금광에 올 때 그림을 많이 갖고 와서 이 '노래방'에 진열해 놓고 직원들에게 팔았다고 한다.

부츠 박사는 운보가 '평생의 은인'으로 생각한 치과의사로, 운보의 어머니인 한명윤(1894~1932)이 세브란스병원 치과에서 간호사로 일할 때부터 운보에 대해 많은 조언을 해줬고, 그녀가 죽은 후에도 운보에게 많은 도움을 주었다.

한명윤은 진명여고를 1회로 졸업한 신여성이었지만, 두집살림을 하던 남편이 금광을 개발하면서 친정 재산까지 탕진해, 친정어머니와 함께 일곱 명의 자녀를 키우느라 온갖 고생을 다 했다. 특히 운보가 일곱 살 때부터 듣지 못하게 되자, 당시로서는 흔치 않았던 미국 유학 기회를 포기했을 뿐 아니라 여학교 교사직까지 그만두고 월급이 좀더 많은 세브란스병원 치과 간호사로 일하면서 운보에게 한글을 가르쳤다. 훗날 운보가 필담으로 대화할 수 있었던 것은 이런 어머니의 노력 덕분이었다.

한명윤은 아들이 이당 문하에 들어간 지 6개월(열일곱 살)이 되었을 때 첫 작품으로 〈판상도무〉를 완성하자 '운포'라는 호를 지어주었고, 운보는 이 호를 8·15광복 때까지 사용했다. 그러나 그녀는 아들이 어엿한 화가가 되었을 때, 그동안 세대로 돌보지 못한 건강이 갑자기 나빠져 1932년 10월 15일 38세의 아까운 나이에 세상을 떠났다. 엎친 데 덮친 격으로 아버지도 흔적없이 사라져 다시는 돌아오지 않았다. 운보는 열여덟 살에 외할머니와 함께 여섯 동생을 먹여살려야 하는 가장이 되었다.

『천연기념물이 된 바보』에 의하면, 운보가 이렇게 어려운 상황에 부닥치자, 부츠 박사는 〈판상도무〉를 병원에 걸어놓고 주문을 받았을 뿐 아니라, 친구 부인들의 동양화 지도를 알선해 주기도 했다. 운보는 부츠 박사의 주문에 따라 작은 〈판상도무〉와 풍속적인 그림을 여러 점 그렸고, 박사는 그 그림들을 멀리 평안북도까지 가서 팔아준 것이다.

당시 운보는 몹시 가난했기에, 아니 먹고사는 문제가 너무나 절박했기에 같은 그림을 여러 장 그려서는 안 된다는 화가들의 불문율은 생각조차 할 수 없었을 것이다. 훗날 박수근이 〈빨래터〉를 크기만 다르게 세 점이나 그려 '위작소동'에 휘말린 것도 같은 이유였을 것이다. 나는 운보가 그린 작은 〈판상도무〉를 볼 때마다, 듣고 말하지 못하는 아픔을 딛고 동생들을 먹여 살리려고 발버둥쳤을 열여덟 살 운보의 모습이 떠오른다.

보이는 대로, 느껴지는 대로

미술작품의 독창성을 판단하는 애호가 개인의 취향

우리 미술의 표현양식이 다양해지고 있다. 신선하고 기발한 아이디어는 물론 재료와 기법의 독창성도 눈부시게 발전했다. 그러나 독창성을 미술적으로 승화시켜 평론가나 애호가에게 인정받기란 쉽지 않다. 아무도 가지 않은 길이기에, 수많은 실험과 도전을 거쳐야 한다. 고독하고 힘든 길이다. 대표적인 예가 '국민화가'로 불리는 박수근 화백이다.

그는 1957년 국전에서 낙선했다. 심혈을 기울여 그린 작품 〈세 여인〉이었지만, 독창성에 대한 기존 화단의 거부감 앞에 무릎을 꿇었다. 네가 뭔데 '심사위원들처럼' 의자에 앉아 있는 여인을 그리지 않고, 여자들이 걸어가는 모습을 그리면서 질감을 '이상하게' 표현했느냐는 질책이었다.

지금은 다르다! 요즘 작가들은 전시회로 '승부'한다. 평론가들이 긍정적으로 평가하거나, 작품을 본 전시기획자 또는 큐레이터가 다음 전시를 제의하면 그의 독창성은 성공한 셈이다. 만약 아무도 다음 전시를 제의하지 않는다면, 그의 독창성은 인정받지 못했다고 할 수 있다.

미술에 대한 전문지식이 부족한 애호가는 새로운 독창성을 창조해 낸 작품을 만나면 이해하기가 쉽지 않다. 나 역시 마찬가지다. 이제는 어느 정도 알 것 같다가도 새로운 형식의 작품을 만나면 여지없이 난감해진다. 새로운 실험일 뿐인지, 심오한 예술적 표현인지 판단하기가 어렵다.

그럴 때 나는 먼저 전시회 경력을 살피지만, 아무리 전시경력이 화려해도 작가의 독창성이 내 취향과 맞지 않으면 '굳이' 소장하지 않는다. 나중에 미술관을 세우겠다는 꿈을 가진 컬렉터는 당연히 자신의 취향보다는 시대의 흐름을 대표하는 작품을 수집하는 게 옳다. 그러나 나는 우리집 벽에 걸 그림을 모으기 때문에, 가족들이 싫어하거나 아이들의 정서교육에 좋지 않을 것 같은 그림은, 큐레이터가 아무리 추천해도 소장하지 않았다.

새로움을 추구하는 작가의 '끼'가 느껴진다면

오른쪽 작품을 보자. 앞에서 봐도 옆에서 봐도, 벽돌로 만든 입체작품으

김강용, 〈Reality+Image 012104B〉, 혼합재료, 30×30cm, 2000.

로 보인다. 희한한 '그림'이다. 안영길 평론가는 김강용 화백의 이런 기법을 "옵티컬식 눈속임 기법(트롱프 뢰이유)에 의한 가상(假像)의 창조"라고 했다. 아주 가까이 가서 봐야, 모래를 섞어 만든 바탕 위에 유화물감으로 선을 그렸다는 사실을 알 수 있다.

나는 이 작품을 8년쯤 전 인사동 화랑에서 샀다. 솔직히 작품성이나 의미는 잘 몰랐으나, 큐레이터가 재미있는 작품이라면서 권하고 나 역시 입체적으로 보이는 게 흥미로운데다 소품이라 값도 적당해서 구입했다. 그런데 계산을 마치자 큐레이터가 직원을 불러 바로 포장을 하라고 했다. 보통은 전시회가 끝난 후 그림을 가져오는 게 관례라 "왜 벌써 포장을 하느냐?"고 물었다. 부모를 따라온 아이들이 자꾸만 가운데 벽돌을 빼려고 만져댄다는 큐레이터의 설명을 듣고 나는 한참을 웃었다. 나도 착각을 했는데, 호기심 많은 아이들은 오죽했으랴 싶었다.

김강용 화백은 대학 4학년 때인 1976년부터 줄곧 벽돌그림을 그려왔지만, 자신을 일러 '벽돌화가'가 아니라 '그림자화가'라고 한다. 캔버스나 나무패널 위에 모래를 곱게 펴바르고 그 위에 정밀하게 빛과 그림자를 그려 벽돌의 형상을 완성한다. 이런 작업과정에 대해 듣고 그의 작품을 보면, 정말 빛과 그림자가 보인다. 처음 볼 때는 벽돌이 튀어나온 것만 보이지만, 설명을 듣고 보면 보이지 않던 부분이 보인다. 그림은 역시 아는 만큼 보이는 모양이다.

다음 페이지 〈독립가옥들이 있는 풍경〉은 이종빈 조각가 특유의 폴리에
스테르 부조조각이고, 채색조각이다. 굴뚝에서 연기가 올라간다. 단순한 연
기가 아니라 그 집에 사는 사람들이 쏘아올리는 꿈과 희망일 것이다. 집 옆
에 구름이 있으니, 천상을 향한 인간들의 기도일 수도 있겠다. 사뭇 철학적
이기까지 한 이 작품은 평면이 아니라 입체다. 회화가 아니라 조각이다. 이
런 조각도 있다.

이종빈 조각가는 이탈리아에서 조각유학을 마치고 돌아와, 조각은 대리
석이나 청동으로만 한다는 통념을 깨기 시작했다. 폴리에스테르로 조각을
만들고, 회화성을 강조했다. 우리나라 조각에서는 흔치 않은 형태라 비판과
찬사가 엇갈렸다. 비판은 주로 '너무 유희적'이라는 것이었는데, 평론가가
이런 단어를 쓰면 애호가는 참 난감해진다. '유희적'이라는 단어를 국어사
전에서 찾아보면, '놀이 삼아서 하는'이라고 나온다. 결국 '조각을 장난처럼
했다'는 뜻이다. 미술평론에는 이렇듯 어려운 단어가 종종 등장해 국어사전
을 찾아봐야 할 때가 많다.

한편, 좋게 보는 평론가는 '신선하고 풍부한 상상력의 산물'이라고 한
다. 이 작품을 추천한 큐레이터는 당연히 좋게 이야기했고, 나도 재미있고
신선하다는 생각에 구입했다.

나는 작가에게는 새로움을 추구하는 '끼'가 있어야 한다고 생각한다. 그
'끼'는 작가로서의 선천적인 능력일 수도 있고, 독서나 세상경험을 통해 얻

이종빈, 〈독립가옥들이 있는 풍경〉, 폴리에스테르에 아크릴릭, 27×18cm, 2002.

은 후천적인 능력일 수도 있다. 작가의 '끼'가 발산된 작품에는 재치가 있거나 깊이가 있다. 재치는 작품의 새로운 형태일 수도 있고, 새로운 소재일 수도 있다. 깊이는 관객이나 애호가의 눈동자를 작품 속으로 빨아들이는 힘이다. 나는 이중섭의 작품에는 재치가 있고, 박수근의 작품에는 깊이가 있다고 생각한다. 단원 김홍도의 그림에는 재치가 있고, 겸재 정선의 그림에는 깊이가 있다고 생각한다. 이것은 물론 전적으로 개인적인 취향이다.

나는 이 폴리에스테르 채색조각에서 재치를 느꼈다. 하지만 집과 연기를 보면서 깊이를 느끼는 이도 있을 수 있고, 그저 장난 같다고 생각하는 사람도 있을지 모른다. 다 좋다. 느낀 대로 받아들이면 된다. 보이는 대로 보고 느껴지는 대로 느끼는 것이 그림이고 조각이다. 아니, 그렇게 보고 느낄 때 예술작품과의 진정한 소통이 이루어진다고 나는 믿는다.

다음 페이지의 〈산〉을 보자. 청동으로 만든 평면조각 안에서 산에 강이 흐르고 구름 아래 비가 내린다. 전시장에서 만난 조각가는 "조각으로 그림을 그렸다"고 했다. 화가들이 부조작품을 통해 그림에 입체감을 부여하듯이, 조각가로서 평면성을 강조해 회화 느낌의 조각을 만든 것이다.

사실 조각은 애호가들에게 가장 인기가 없는 장르다. 나는 그 이유를 두 가지로 생각한다. 우선 애호가들이 벽에 거는 작품을 선호하기 때문이다. 둘째, 조각은 재료비가 비싸 가격이 만만치 않기 때문이다. 그래서 교수 또

양화선, 〈산〉, 청동 · 대리석 · 사암, 56×102cm, 2007.

는 교사를 겸업하지 않거나 건물에 설치하는 조형물 조각과 인연이 없는 조각가는 생활이 몹시 고달프다. 전시회를 하자는 화랑도 많지 않고, 경매에서도 '찬밥신세'다. 작업도 힘들다. 돌조각을 하는 작가는 먼지와 싸워야 하고, 청동조각을 하는 이는 용접기와 싸워야 하며, 흙으로 테라코타 작업을 하려면 불과 싸워야 한다.

이 작품은 조각이 처한 어려운 현실에서 탈피하기 위한 '실험적' 작품이다. 청동조각도 벽에 걸 수 있다는 걸 보여주기 위해 입체성 대신 회화성을 강조했다. 양화선 조각가는 조소과를 졸업한 1970년부터 본격적인 작품활동을 시작했다. 처음에는 테라코타 작업을 주로 했지만 80년대부터는 청동작업을 했는데, 전통적인 인체조각을 하지 않고 풍경작업이라는 새로운 형태의 조각에 매진했다. 그리고 지난 10년 동안은 '내면풍경' 시리즈에 몰두했다. 나무, 물, 산, 구름 등 자연의 이미지를 통해 '이야기가 있는 조각' '생각하게 하는 조각'을 만들어왔다.

그림이 삶을 돌아보라 한다

다음 페이지 김기수 화백의 두 작품은 스테인리스거울 위에 그린 것이다. 윗부분의 흰 천은 유화물감으로 그렸고, 연꽃과 연잎은 기계를 이용한

김기수, 〈Cold Landscape〉, 스테인리스거울에 혼합재료, 50×50cm, 2006.

김기수, 〈달〉, 스테인리스거울에 혼합재료, 50×50cm, 2006.

스크래치 기법으로 그렸다. 거울 위에 그린 것이라 유화물감이 칠해지지 않은 부분에는 사물이 비친다. 벽에 걸면 벽의 맞은편이, 사람이 바라보면 사람이 비친다. 창밖이 보이는 곳에 걸어놓으면 창밖 풍경이 비친다.

묶여 있는 흰 천과 연꽃의 의미도 내 마음대로 생각할 수 있다. 나는 묶인 흰 천에서 억압을 느꼈다. 기계화되고 제도화된 사회에 묶여 있는 우리의 삶…… 연꽃은 그런 지옥에서의 해방을 의미하는 것 아닐까? 거울에 비치는 풍경은 나를 묶고 있는 그 무엇이다. 내가 보이면 내가 나를 묶은 것이고, 길이 보이면 길이, 건물이 보이면 건물이 나를 묶은 것이다. 그렇다면 연꽃은 무엇일까? 마음속 해탈? 그래서 투명을 가리는 물감으로 그리지 않고 스크래치 기법으로 새겼나?

이 작품을 바라보면 많은 질문이 떠오른다. 그러나 한 가지 확실한 건, 그림을 바라보면 내가 보인다는 사실이다. 내가 있는 자리가 보이고, 내 삶의 환경이 보인다. 화가가 그린 그림이지만, 나는 그 화폭 앞에서 매일매일 다른 그림을 그릴 수 있다.

김기수 화백은 이런 형태의 작품으로 2006년 '하정웅 청년작가상'을 받았다. 광주시립미술관에 많은 작품을 기증한 재일동포 하정웅 선생의 뜻을 기리기 위해 제정된 이 상은 쉬지 않고 작품활동을 하는 청년작가를 선발해 시상해 오고 있다.

앞 페이지 〈달〉을 보자. 가운데 둥그런 것이 달의 상징이다. 김 화백은

'작가노트'에서 이 부분을 망치로 두들겨 만들었다고 하면서, 그 이유를 이렇게 설명했다. "날마다 똑같은 일상에서 탈피하고 싶지만 그럴 수 없다. 두꺼운 껍질 같은 그 일상, 망치질을 무수히 해도 깨지지 않는, 깨질 듯하다가도 다시 단단하게 접착해 버리는 일상의 껍질, 자아는 그 깊은 곳에 감추어져 있어 도저히 꺼낼 수 없고…… 무언가에 가려져 있는 이 존재감을 벗자, 깨어버리자……."

그러나 작가는 흰 천을 찢어버리지도 지우지도 않았다. 인간의 삶이란 결코 일상의 결박에서 벗어날 수 없다는 뜻인가. 그는 이렇듯 애호가에게 보는 재미와 함께 삶을 성찰해 보라는 '숙제'도 주는 화가다.

김기수 화백은 베이징 등 외국의 여러 아트페어에도 활발하게 참가하는 작가다. 2007년에는 중국 화랑 초정으로 베이징의 '라 카세 예술공간'에서 이정웅 작가와 함께 초대전을 가졌다. 초대전은 작가가 대관료를 내지 않는 대신 화랑에서 판매액의 절반을 갖는다. 기획전도 마찬가지다. 반면 개인전은 작가가 대관료를 내는 만큼 판매액이 전부 화가에게 돌아간다. 아트페어에 참가하는 작가는 부스 사용료를 내지 않지만 주최측 혹은 작가를 참가시킨 화랑에서 판매액의 반을 나누어갖는다. 애호가는 이중 어디를 가든 소중한 기회를 가질 수 있다. 화랑 초대전이나 기획전에서는 큐레이터와 작품에 대해 의논할 수 있고, 개인전이나 아트페어에서는 작가를 직접 만나 대화를 나누거나 인연을 맺을 수 있다.

세계적인 작가의 '숨'을 나누어갖는 기쁨

오른쪽은 국내에서보다 외국에서 더 유명한 설치미술가 서도호의 유리
작품이다. 한국에서는 동양화를 했지만, 미국에 가서는 처음부터 다시 시작
했다. 대학교에서는 서양화를, 예일대학교 대학원에서는 조소를 전공했다.
동서양에서 동서양화를 전공한 후 조소로, 다시 실지미술로 산 셈이다.

서 작가는 2000년 뉴욕에서 첫 개인전을 열었고, 2001년 베니스비엔날
레와 2003년 이스탄불비엔날레에 참가하면서 세계 화단의 주목을 받았다.
2004년에는 세계 여러 나라 여러 도시에서 전시회를 하느라 한 달 이상 머
문 도시가 없을 정도로 바빴다. 그는 언론과의 인터뷰에서 "세계를 떠돌며
관계와 소통의 의미를 깊이 생각했다"고 밝혔다. 자신의 뉴욕 아파트와 서
울 성북동의 한옥을 연결하는 '집' 연작을 발표하면서는, "내가 어디에 있는
가가 중요한 것이 아니라, 내 생각이 지금 얼마만큼 타인을, 세계를 향해 열
려 있는가가 중요한 것 같다"고 했다.

이런 그의 작가관을 생각할 때, 유리항아리 속의 손도 나와 타인의 관계
를 이야기하는 것으로 보인다. 나는 이 작품을 미국의 작은 경매회사의 온
라인 경매에서 낙찰받았다. 서도호 작가의 소품은 흔하지 않아 경합이 있었
다. 서명이 없었지만, 전에도 한 번 본 적이 있는 작품이라 진위에 자신을
갖고 입찰했다. 유리작품은 판화처럼 여러 점 만들어지는 경우가 많다.

서도호, 〈숨〉, 유리, 높이 17cm · 아래 지름 22cm · 위 지름 16.5cm, 2004.

얼마 후 배달된 포장을 조심스럽게 풀었더니, 2004년 뉴욕의 '피터 노튼(Peter Norton) 가족 재단'에서 지인들에게 보낼 크리스마스 선물로 제작한 작품이라는 설명서가 들어 있었다. 컴퓨터 소프트웨어인 '노튼 유틸리티'의 창설자 가족이 만든 이 재단은 현대미술 작가들을 후원하고 있다. 1998년부터 매년 작가를 선정해 크리스마스 선물을 주문하는데, 2004년에는 서도호 작가의 작품을 주문한 것이다.

애호가는 새로운 작품을 소장하면 가슴이 뿌듯해서 한동안 그 작품만 바라보게 된다. 그러다 궁금한 점이 생기면, 인터넷에서 검색도 하고 책도 찾아본다. 이 작품 역시 마찬가지였다. 2층 탁자 위에 올려놓고 며칠 동안 유심히 살펴보았다. 두 손을 공손히 모은 의미를 알 듯하다 모르겠고, 모를 것 같다가도 알 듯했다. '내 작품을 세상에 보인다'는 뜻인지, '내 정성을 받으라'는 뜻인지 확실히 알 수가 없었다.

여기저기 수소문해서 작가의 이메일 주소를 알아내 정중하게 메일을 보냈다. 며칠 후, 서 작가는 "판매자가 누군지 모르지만, 선물로 받은 것을 팔다니 어떻게 받아들여야 할지 모르겠다"면서 작품에 대해 상세히 설명을 해주었다. "손바닥은 제 손을 직접 실리콘 몰드로 떠낸 후 석고로 만들어 유리 공장에 보냈습니다. (중략) 작품의 콘셉트는 감사의 표현으로, 제 '숨'을 제 손 안에 모아 다른 사람에게 전달하고자 하는 것이었습니다. '숨'이 눈에 보이지 않는 것이기에 유리라는 투명한 재료를 선택했고, 사실은 와인잔처럼

아주 얇게 제작하려고 했으나 기술적으로 불가능해서 좀 두꺼워졌지요."

세계 여러 나라에서의 전시회 일정으로 매우 바쁠 텐데도 얼굴 한 번 본 적 없는 애호가를 위해 정성껏 답장을 보내준 그의 따뜻한 마음이 고마웠다. 그런 살가운 마음을 가진 작가이기에 자신의 '숨'을 나눠주는 작품을 만들 수 있었을 것이다.

서 작가가 미국으로 떠난 것은 아버지의 그늘에서 독립하기 위해서였다. 한국 미술사의 한 페이지를 장식한 산정 서세옥 화백이 그의 부친이다. 그 화명이 너무 높아서, 한국에서 그는 '작가 서도호'가 아니라 '산정의 아들 서노호'였다. 더욱이 대학에서 전공한 동양화로 아버지의 벽을 넘기란 불가능에 가까웠다.

그는 "운명의 회오리바람을 타고 태평양을 건넜다"고 했다. 수많은 미술가의 '무덤'인 뉴욕에 도착해 대학부터 다시 다녔고, 10년 후 두각을 나타내기 시작했다. 이제 그는 세계적인 작가로 성장했고, 더 이상 '누구의 아들 서도호'로 불리지 않는다. 설치미술가 서도호일 뿐이다.

미술작품을 꾸준히 모으다 보면 이렇게 세계적으로 성장하는 작가의 소품을 소장할 기회가 찾아온다. 이것이 바로 애호가가 누릴 수 있는 '뜻밖의' 행운이요 기쁨이다.

'잘 살고 있나?' 질문을 던지는 그림

판 화 라 서 더 확 연 히 드 러 나 는 우 리 의 삶

소재가 무엇이든 '사람'이 그려내는 그림에는 '삶'이 담기기 마련이다. 사람들이 살아가는 방법이 각양각색이듯, 그림에 비친 삶의 모습도 다양하다.

나는 이야기가 있는 그림을 좋아한다. 다른 사람들이 살아내는 삶의 모습을 보면서 내가 생각하지 못한, 내가 접해보지 못한 또 다른 세상을 만난다. 여자의 삶을 그린 그림을 보면서, 내가 알지 못하는 아내의 삶과 생각을 이해하려고 노력한다. 아이들의 생활이 묻어나는 그림을 보면서, 내 아들딸의 생각을 이해하려고 노력한다. 아이들이 자기 방에 걸 그림을 선택할 때, 나는 그 그림을 통해 아이의 생각을 엿봤다. 아버지이기에 부족했던 딸들과

의 대화를 그림을 통해 간접적으로 벌충할 때가 많았다.

얼마 전 출가한 큰딸이 사위와 연애할 때 내가 아끼는 그림을 달라고 했다. 이유를 물어보니, 우리집에 다녀간 남자친구가 그 그림을 마음에 들어 해 선물로 주고 싶다고 했다. 그때 나는 딸아이가 그 남자친구를 얼마만큼 사랑하는지 알 수 있었다. 다른 도시에서 아직 공부를 하고 있는 둘째딸은, 얼마 전 집에 들러 호랑이 두 마리가 꼭 껴안고 있는 안윤모 화백의 〈연인〉 (25쪽)을 달라고 했다. 아직 남자친구는 없지만 연애를 하고 싶은 모양이다.

삶이 묻어나는 그림, 삶을 위로해 주는 그림

다음 페이지의 〈달빛 아래 길〉을 벽에 걸자 아내는 한참 동안 말없이 바라봤다. 산모퉁이로 사라진 길은, 그림 속 여자가 꿈꾸던 길이리라. 여자들의 꿈…… 결혼 전 과거의 꿈이라면, 세월이 지나면서 지금은 저 그림 속 길처럼 희미해졌을 것이다. 결혼을 하지 않은 현재의 꿈이라면, 세상에 부대끼느라 꿈은 점점 작아지고 있을 것이다. 아내도 그림 속 길을 바라보며, 아직도 가슴속에 남아 있는 꿈을 생각했을 것이다.

나는 이 그림을 보면서, 아내의 마음과 삶을 이해하려고 노력한다. 아내는 초등학교 3학년 때인 열 살에 이민을 왔다. 나를 만나 결혼한 후에는 한

김원숙, 〈달빛 아래 길〉, 석판화, 33×65.8cm, 2003.

국에서도 흔치 않은 대가족 시집살이를 했다. 김치 담글 줄도 모르고 일가 친척 거의 없는 미국땅에서 조촐한 이민가정의 딸로 살아온 아내의 시집살이는 녹록지 않았다. 게다가 당시 우리집은 어려움이란 어려움은 다 안고 살아가던 이민 초기였으니 더 말해서 무엇 하랴.

나는 이 그림을 볼 때마다 아내의 시집살이를 떠올린다. 알콩달콩 오순도순 살고 싶었던 꿈을 버리고 맏며느리로서 버거운 짐을 짊어져야 했던 그 시절 아내의 모습이 떠오른다. 그러면 지금 내가 어떻게 해야 할지 답이 나온다.

김인숙 화백은, 여자의 삶 특히 내면의 외로움과 슬픔을 자주 표현한다. 이 작품처럼 한 화폭을 둘로 나눠 이야기를 연결할 때도 있고, 두 개의 독립된 화폭에 연결된 이야기를 담을 때도 있다. 김 화백의 이야기에는 은유기 있다. 나는 이 은유가 김 화백 작품의 독특함이고 매력이라고 생각한다. 김 화백이 은유적인 작품을 즐겨 그리는 것은, 그림이 화가 자신만이 아니라 보는 사람의 감성에도 울림을 줄 수 있어야 하기 때문일 것이다. 자신의 경험 혹은 주변 인물들의 삶을 이야기하듯 화폭에 옮긴 후, 보는 사람들에게 "당신은 어떤 삶을 살고 있느냐?" "살면서 이런 경험을 해본 적 있느냐?" 질문을 던지며, 삶에 대해 같이 생각해 보자고 손을 내미는 것이다.

그의 전시회에서는 그림을 오랫동안 바라보는 애호가가 많다. 오광수 전 국립현대미술관 관장은 그의 작품에 대해 "일기 형식과 같은 숨김없는

고백체이기 때문에, 그의 작품 앞에 서면 그림을 본다는 것에 앞서, 그가 들려주는 이야기에 귀를 기울이게 된다"고 했다. 영국의 미술평론가 휘트니 채드윅 역시 "김원숙의 그림은, 프랑스 표현을 빌려 '그려진 시'라고 할 수 있고, 그림 속의 뜻을 각자의 가슴속에 새롭게 그려볼 수 있도록 해준다"고 평했다.

긴 화백의 '이야기그림'은 우리나라 현대미술에서 쉽게 만날 수 없는 독특한 형식이다. 오른쪽의 〈바늘구멍〉 1·2는 다른 화폭에 그렸지만 연결된 그림이다. 이 그림의 모티프는 "부자가 천국에 들어가기는 낙타가 바늘구멍에 들어가기보다 어렵다"는 성경구절일 것이다. 그런데 김 화백은 낙타가 바늘구멍에 들어가게 그렸다. 보면 볼수록 재미있는 '발상의 전환'이다.

낙타가 바늘구멍에 들어갔지만 이것은 어디까지나 허상이다. "이 그림을 보는 당신도 당신 자신과 세상의 진실한 내면을 보지 못하고 이런 허상 속에 갇혀 있는 것은 아닌가요?" 묻는 것 같다.

김 화백은 어린 시절에 언론인이자 음악가인 아버지가 건네주는 동화책과 소설책을 많이 읽었고, 할머니에게 옛날이야기를 들으며 자랐다고 한다. 옛날이야기를 들은 후에는 그림으로 그려 형제들에게 보여주곤 했단다. 이런 독특한 유년 시절의 경험 때문에 그는 이야기를 그림으로 표현하는 데 익숙했고, 훗날 의식적 또는 무의식적으로 그림 속에 이야기를 담거나 이야기를 그림으로 표현할 수 있었던 것이다.

김원숙, 〈바늘구멍〉 1·2, 나무에 유채, 각 18×18cm, 1991.

김원숙 화백은 1972년 미대 재학 중 미국으로 그림유학을 떠났고, 지금까지 미국에 살고 있다. 눈에 보이는 세상은 한국이 아니라 미국이기에, 풍경과 어우러지는 그림보다는 삶의 내면을 표현하는 그림을 많이 그렸다. '한국성'을 잃지 않기 위해 직접 보지 않고도 그릴 수 있는 한국의 설화와 신화를 화폭에 담았다. 또한 전시회를 외국에서 많이 열어 세계인의 공감을 얻으려고 '한국성' 속에 인간의 보편적 삶과 감정을 담아냈다. 이런 꾸준한 활동으로 1995년 유엔에서 선정하는 '올해의 예술가'에 이름을 올렸다.

김 화백은 외국 화랑과 미술관에서만 34회의 개인전을 열었다. 1년에 한 번씩 쉬지 않고 전시회를 했다는 뜻이고, 국내 전시회까지 합치면 그야말로 '정신없이' 그림만 그렸다는 얘기다. 물론 그림 그리는 일을 재미있게 생각했기에 가능한 일이었겠지만, 그는 그림을 쉽게 그리는 화가는 아니다. "아직도 아침기도를 드리러 빈 방에 들어가는 수도승처럼, 빈 화실에서 자기와의 싸움에 임하는" 자세로 정신을 집중해 어렵게 한 작품 한 작품 탄생시키는 그런 화가다.

결혼한 딸에게, 외로운 막내아들에게

오른쪽 황규백 화백의 〈잔디 위에서〉는 큰딸이 결혼하면서 갖고 갔다.

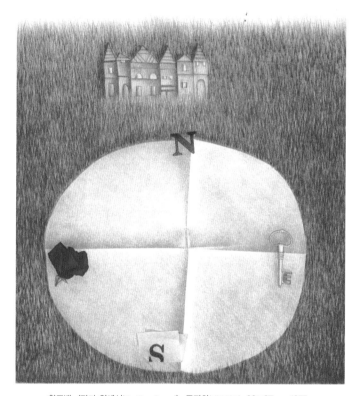

황규백, 〈잔디 위에서(On The Grass)〉, 동판화(메조틴트), 33×27cm, 1977.

새로운 인생을 시작하는 신혼집에 어울릴 것 같아 선선히 내줬다.

잔디밭 멀리 '꿈의 궁전'이 보인다. 어린 시절 누구나 한번쯤 상상해 보았을 풍경이다. 잔디밭 위 둥근 보자기에는 나침반처럼 방향표시가 있고 열쇠와 장미도 놓여 있다. 꿈의 궁전에 도달하기 위한 준비물이다. 닌텐도게임의 마리오처럼 나침반과 장미를 도구 삼아 역경과 난관을 이겨내야 한다. 끝이 보이지 않는 나락으로 떨어졌다가도 다시 올라와야 하고, 전혀 예상치 못한 복병을 만나도 용기를 잃지 않고 싸워야 한다. 그래야 열쇠로 '꿈의 궁전'의 문을 열 수 있다.

나는 그동안 이 작품을 두 점 구했다. 처음 구한 작품은, 나이 서른다섯의 동네 총각이 서울에 선보러 갈 때 선물했다. 워낙 숫기가 없어 말을 잘 못하는 성격이라, 프러포즈할 자신이 없으면 이 그림을 건네라고 했다. 그는 그림을 받으면서 물었다. "이 그림의 뜻을 알까요?" 나는 만약 이 그림을 선물하는 의미를 모르는 여자라면 다시 생각해 보라고 했다.

한 달 후, 그가 돌아와 프러포즈할 여인을 만나지 못했다며 그림을 돌려줬지만, 다음 기회에 사용하라며 받지 않았다. 그는 얼마 후 동네를 떠나, 이 그림이 그의 프러포즈에 제 역할을 했는지 아직 듣지 못했다.

두 번째 작품은 큰딸이 갖고 가, 나는 다시 이 작품을 찾기 위해 두리번거리고 있다. 그러나 30여 년 전 작품이라 만나기가 쉽지 않다.

황규백 화백은 오랫동안 미국에서 생활하다 몇 년 전에 귀국했다. 1968

년 파리로 가서 동판화를 배웠고, 1970년 뉴욕으로 갔다. 그는 뉴욕에서 무엇을 그려야 '화가들의 무덤' 속에 파묻히지 않을 수 있을지 고민하다가 잔디에 누워 잠이 들었다. 뜨거운 여름, 뜨거운 태양 아래서의 낮잠에 당연히 땀이 났고, 그는 땀을 닦으려고 손수건을 꺼내면서 하늘을 바라보았다. 그 하늘빛에 그는 전율을 느꼈다. 푸른 하늘이 아니라 하얀 하늘, 빛이 쏟아지는 하늘이었다. 그 빛은 햇빛이 아니라, 그의 일생을 결정짓는 '영감의 빛'이었다.

작업실에 돌아온 그는 잔디밭 위에서 본 하늘에 못질을 해서 손수건을 걸었다. '잔디 위의 흰 손수건'이었다. 그때부터 그는 잔디밭을 운동장처럼 사용했다. 고향이 그리우면 코스모스를 심고, 음악이 듣고 싶으면 바이올린을 그리고, 골프를 치고 싶으면 골프채를 그리고, 담배를 피고 싶으면 성냥을 그리고, 잠을 자고 싶으면 베개를 그렸다. 마이애미 판화비엔날레 1등상, 영국 국제판화비엔날레 화이트로즈갤러리상, 이탈리아 피렌체 판화비엔날레 금상이 그의 품에 안겼다.

오래전에 구한 이만익 화백의 〈초동〉(178쪽)을 보며 나는 막내인 아들이 무엇을 생각하는지, 누나들 틈에서 외롭지는 않은지 생각했다. 아이는 이 그림을 보자마자 자기 방에 걸겠다고 했지만, 나는 거실에 걸어놓고 엄마와 함께 그림 속 아이가 바로 너라고 생각하며 보겠노라고 했다. 아이는 얼마

이만익, 〈초동〉, 목판화, 42×56cm, 1996.

전 대학에 들어가 집을 떠났고, 우리 부부는 이 그림을 보며 그를 생각한다.

이만익 화백은 '가족의 가치'를 중요하게 생각하는 화가다. 그는 다양한 형태의 가족을 그렸다. 이 그림처럼 남자아이 혼자 있는 경우는 드물고, 대부분은 부모 혹은 엄마와 함께 있다. 아이가 하나인 그림도 있고, 둘이나 셋일 때도 있다. 아이 없이 부부만 있는 그림도 그렸다.

나는 이 화백의 그림을 좋아하지만 유화는 작품값이 만만치 않아 판화를 주로 모았다. 그의 그림은 다정다감하다. 그는 1980년부터 『삼국유사』에 등장하는 인물과 이야기를 통해 우리 민족의 멋과 아름다움을 드러내는 작업을 해왔다. 단군신화의 웅녀, 고구려신화의 주몽·해모수·유화를 비롯해 백제와 신라의 이야기를 그리면서, 우리 민족의 근원적인 모습과 보편적 심성을 찾으러 노력했다. 그래시 그의 그림은 낯설지가 않다. 인물의 모습과 표정도 한결같이 온화하고 부드럽다. 〈초동〉에 있는 아이도 그렇다. 나는 바로 이런 온화한 모습과 심성이 우리 민족의 보편성이라고 생각한다.

이방인이라서 볼 수 있었던 우리의 표정

프랑스 화가 폴 자쿨레의 판화 〈도둑 같은 자식들〉(181쪽)을 보자. 겹겹이 이어지는 산 아래로 집들이 옹기종기 모여 마을을 이룬 풍경과 아버지의

곰방대. 이제는 아련히 잊혀져가는 우리 농촌의 옛모습이 두 장의 판화에 고스란히 담겨 있다. 고향을 떠나는 두 아들이 아버지에게 작별인사를 한다. 아버지는 담배 한 모금 들이마신 후, 자식들에게 객지에 가서도 몸 건강히 잘 지내고 편지 자주 하라고 말씀하시리라. 내가 이 작품을 소장한 것은 바로 이 아버지의 자애로운 눈빛 때문이다.

폴 자쿨레(Paul Jacoulet)는 1896년 프랑스 파리에서 태어났다. 세 살 때 아버지가 도쿄 외국어대학에 교수로 부임하면서 온 가족이 일본으로 이주했다. 스물다섯 살 때 아버지가 세상을 떠나고, 서른두 살 때 어머니가 경성제대에 재직 중이던 일본인 의학박사와 재혼하자, 어머니를 만나러 자주 서울을 오가며 우리나라 사람들의 삶을 판화로 만들었다.

1931년에는 일본에서 야간학교에 다니던 전남 영암 출신 나영환 씨를 조수로 맞아 작업했기 때문에 우리나라에 대한 이해가 특히 각별했다. 1939년에는 나영환 씨의 동생 용환 씨 역시 조수로 들였고, 1949년에는 나영환 씨의 딸을 입양해 조수들과 한 가족을 이루었다.

그는 우리나라를 소재로 36점 이상의 다색목판화, 100여 점의 수채화와 드로잉을 남겼다. 1960년 당뇨합병증으로 세상을 떠나면서 자신의 모든 작품에 대한 소유권을 양녀 나성순 씨에게 물려주었다. 이후 금속공예가로 성장한 나성순 씨는 2005년 12월, 162점의 자쿨레 전작 판화를 국립중앙박물관에 기증했다. 친부의 고국에 대한 그리움과 양부의 한국사랑을 고스란히

폴 자쿨레, 〈도둑 같은 자식들〉, 목판화, 각 35×29cm, 1959.
ⓒPaul Jacoulet / ADAGP, Paris–SACK, Seoul, 2008.

담은 조건 없는 기증이었다.

'도둑 같은 자식들'이라는 제목은 의역이고, 직역하면 '어린 도둑놈들'이다. 국립중앙박물관의 폴 자쿨레 판화 전시회 도록에는, "두 명의 젊은이가 좀도둑질을 하다가 잡혀서 할아버지에게 혼이 나고 있는 장면을 두 작품으로 나누어 제작했다"고 설명되어 있다. 그러나 아무리 오래전이라도 깨끗한 흰 두루마기를 입고 도둑질을 했다는 것은 이해하기 힘들다. 그의 작품 제작을 도왔던 조수 나영환이 고향과 부모를 떠나는 형제를 보고 씁쓸한 마음에, "저놈들이 바로 도둑놈들"이라고 설명했던 것 아닐까? 나는 아무래도 그런 것 같다.

그런데 이 작품은 '도둑놈들'이라는 제목 때문에 수난을 당했다. 자쿨레는 1년 단위로 정기구독 신청을 받아 자신이 1년 동안 만든 작품을 발송했는데, 그의 판화를 '구독'하던 애호가들이 '도둑놈들'이 보기 싫다고 찢어버려, 현재 두 작품이 함께 남아 있는 수가 매우 적다.

오른쪽은 독일 태생의 미국 화가 윌리 세일러(Willy Seiler)의 작품이다. 1903년 독일 드레스덴에서 태어난 그는 1928년 독일을 떠난 후 45개국을 떠돌며 그림을 그리고 전시회를 하는 등 역마살 가득한 삶을 살았기에 사망연도도 확실치 않다. 세일러는 1956년부터 1960년 6월까지 세 번에 걸쳐 한국을 방문, 당시 우리나라 사람들의 삶의 모습을 사실적으로 묘사한 13점의 동

윌리 세일러, 〈악착같은 장사〉, 동판화(에칭), 31×38cm, 1957년경.

판화(한국 시리즈)를 남겼다.

이 작품은 그 13점 중 하나로, 재래시장에서 치열하게 장사하는 아낙네들의 모습을 생생하게 표현했다. 나는 5년 동안 그의 '한국' 시리즈 13점을 모두 모았다. 그중 이 작품은 현관 근처에 걸어놓고, 아침에 나갈 때마다 쳐다보며 마음을 다잡는다. 내가 32년 이민생활 중 30년 동안 장사를 해온 장사꾼이기 때문인지, 수심 가득한 표정으로 상사에, 삶에 매달린 이 아주머니들의 모습이 예사롭게 보이질 않는다.

이 작품에서 가장 인상적인 것은 이 사이로 꽉 문 돈이다. 그렇다. 돈! 그때는 돈이 없으면 굶어죽던 시절이고, 그래서 서민들은 죽지 않고 살아남기 위해 발버둥치며 돈을 벌어야만 했다. 외국 화가의 작품이지만, 우리나라 서민들의 절박하고도 치열했던 삶을 정말 잘 표현했다. 사실 50년대 우리나라 화가 중 이렇게 악착같은 삶의 의지를 표현한 작품은 많지 않다. 그들은 전쟁의 피해당사자였기 때문에 폐허 속의 아픔을 그렸고, 월리 세일러는 한 발짝 물러나서 볼 수 있는 이방인이었기 때문에 보다 냉정한 시각으로 이처럼 삶을 다시 일으켜 세우려는 희망과 의지를 그릴 수 있었을 것이다.

그들의 젊음과 패기를 응원한다

젊 은 작 가 들 의 성 장 과 성 취 를 지 켜 보 는 기 쁨

젊나는 것은 그것 하나만으로도 축복이다. 요즘 신진작가들의 그림을 보면서 더더욱 그런 생각을 한다. 젊은 작가들의 생기발랄한 개성은 보는 사람들의 마음을 변화무쌍한 파도마냥 출렁이게 한다.

몇 년 전만 해도, 대학교나 대학원을 졸업한 작가가 화랑 큐레이터나 애호가들의 관심을 받으려면 아무리 빨라도 4~5년은 걸렸다. 그러나 2년여 전부터 사정이 달라졌다. 전시회에 출품된 작품을 눈여겨보며 고개를 끄덕이는 사이, 소위 말하는 '인기작가'로 떠오른 나이 서른 전후의 작가가 한둘이 아니다. 그래서 요즘은 젊은 작가들의 작품에 관심을 갖는 애호가가 많다. 이름이 많이 알려진 중견작가들의 작품값이 너무 올라 소장이 쉽지 않

은 것도 또 하나의 이유다.

초보애호가들은 신진작가들 중 누가 '장래성'이 있는지 궁금해한다. 그러나 장래성이란 화가 개인의 재능과 개성도 중요하지만, 화랑과 애호가들의 마음도 알파로 작용하기 때문에 예측하기가 쉽지 않다. 꾸준히 미술잡지를 보고 전시회를 다니면 어느 정도 감을 잡을 수 있지만, 조급한 애호가는 작품성이 아닌 투자를 염두에 둔 정보에만 의존하려고 한다. 이것은 매우 위험한 선택이다. 2007년 그림열풍이 불었을 때, 앞으로 몇 년 더 계속될 것이라는 정보만 믿고 작품성과는 상관없이 일부 작가의 작품을 집중적으로 구입한 애호가 중 대부분이 지금 자신의 선택을 자책하고 있다.

정보만 따라다니며 그림을 모으면 애호가가 아니라 투자가가 된다. 투자가가 되면 그림이 그림으로 보이지 않고 돈으로 보인다. 그림값이 올라야만 기쁠 뿐, 그림이 주는 기쁨과 즐거움은 느끼지 못한다. 그러나 안목으로 그림을 모으는 애호가는 편안한 마음으로 그림의 아름다움을 감상한다. 시간이 흐르면서 자연스럽게 가치가 상승하면 좋고, 그렇지 않아도 계속 아름다움을 감상할 수 있어서 좋다. 이것이 애호가와 투자가의 차이다.

최근 미술시장은 안타깝게도 주식시장처럼 변하고 있지만, 나는 이런 부정적인 변화 속에 긍정적인 부분도 있다고 생각한다. 미술시장에 순수한 애호가만 있던 시절, 대부분의 화가는 배가 고팠다. 아니, 고픈 정도가 아니라 곯았다. 불과 2~3년 전까지도 그랬다. 그러나 미술시장이 활성화되고

애호가와 투자가가 늘어나면서, 1년에도 몇 번씩 큰 '미술장'이 열리기 시작했다. 작가들 스스로 부스를 차리는 '미술장터'도 자주 열린다. 화랑과 인연이 없는 작가도 수많은 애호가와 직접 만날 기회가 열린 것이다.

"아는 화랑이 없어 내 작품이 빛을 못 본다"는 말과 "작품값이 비싸서 그림을 못 산다"는 말이 더 이상 통하지 않는 시대가 되었다. 수만 명의 애호가가 오는 '장터'에서도 그림이 팔리지 않으면 그건 화가의 몫이다. 수천 점의 그림이 전시되었는데도 소장할 작품을 고르지 못한다면 그건 애호가의 몫이다. 이제는 불평보다는, 화가는 좋은 그림을 그리는 데 매진하고, 애호가는 자신의 형편에 맞는 작품 중에서 좋은 그림을 골라낼 수 있는 안목을 길러야 한다. 내 경험으로는 단 한 점의 판화라도 구입했을 때부터 작품 보는 눈이 달라진다.

미래 한국 미술을 이끌어갈 젊은 작가들의 실험정신과 도전

나 역시 젊은 작가들의 그림을 꾸준히 모으고 있다. 10년 전 또는 5년 전에 구입한 그림의 작가들이 지금 한국 미술을 이끌어가듯, 지금 젊은 작가들 중에서 미래의 한국 미술을 이끌어갈 작가가 나올 것이기 때문이다. 나는 젊은 작가들의 그림과 인연을 맺을 때 몇 가지 원칙을 세워놓고 접근

한다.

첫째는 뚜렷한 개성이다. 좀더 구체적으로는 자신의 그림을 그리느냐 아니면 다른 화가들과 비슷한 그림을 그리느냐를 보는 것이다. 둘째, 호당 가격이 10~20만 원이어야 한다. 이 가격은 순전히 내 능력의 한계일 뿐, 다른 의미는 없다. 그림세상은 넓고 능력있는 젊은 작가는 많다. '숨은 진주'들의 작품이 걸려 있는 전시징이 한두 곳이 아니다. 나는 미국에 살고 있어 전시회를 자주 가볼 수 없지만, 1년에 한 번은 화랑들이 대규모로 참가하는 '화랑미술제(KIAF)'나 많은 작가가 부스를 차리는 '마니프(MANIF)전'에 꼭 가보려고 노력한다. 그리고 보는 즐거움과 함께 소장의 기쁨을 누린다. 여러분도 한번 가보시라. 재미있고 '착한 가격'의 작품을 만나는 즐거움이 기다리고 있다.

오른쪽 권경엽 작가의 작품을 보자. 강가에 안개가 스미듯 눈물이 고여오는 눈동자로 정면을 뚫어지게 바라본다. 금방이라도 입을 열어 분노를 쏟아낼 것 같기도 하고, 조용히 눈물을 흘리며 안타까움을 호소할 것 같기도 하고, 가슴을 쥐어짜는 절규를 토해낼 것 같기도 하다. 나는 이 그림이 이 시대를 살아가는 커리어우먼의 자화상이라고 생각한다. 만약 이 여인을 어느 사무실이나 거리에서 만난다면, 위풍당당하고 우아한 모습일 것이다. 내면의 아픔이나 상처 따위는 전혀 드러내지 않는 냉철한 여인.

권경엽, 〈Fur〉, 캔버스에 유채, 72.7×53cm, 2007.

내가 이 작품을 소장한 것은 한국인의 얼굴로 미국 사회에서 직장생활을 하는 우리 딸들도 이렇게 살아가고 있을지 모른다는 생각이 들었기 때문이다. 그래서 이 작품을 보면, 전화로 통화를 할 때만 애써 괜찮다고, 재미있다고, 할 만하다고 말하는 것은 아닌지, 마음이 짠해진다.

권경엽 작가는 젊은 동양 작가들의 아트페어인 '제1회 블루닷아시아 2008'에 참가해 주목을 받으면서 이름이 알려지기 시작했다. 그림장터인 '2008 아트서울'에서도 좋은 반응을 얻었다. 미술잡지 《아트인컬처》는 2008년 2월호의 표지화로 그의 작품을 실었다.

오른쪽은 내 소장품이 아니다. 내가 이 작품을 만나기 전에 이미 다른 애호가가 파란 스티커를 붙였다. 대부분의 전시장에서는 판매된 작품에 빨간 스티커를 붙이지만, 이 작품이 전시되었던 '블루닷아시아 2008'에서는 젊은 작가들의 희망을 상징하는 의미로 파란 스티커를 사용했다. 내가 이 작품과 인연을 맺고 싶었던 것은 눈물과 붕대 때문이다. 내면의 고통을 이기지 못해 눈물이 고였지만 흘러내리지는 않는다. 한쪽 눈과 머리, 목에 붕대를 감았지만, 눈동자는 보는 이에게 말을 걸고 있다.

이 그림 역시 현대인의 자화상이다. 지극히 개인화되어 나를 드러내기 어려운 세상, 물질적으로 풍요로워지면 정신도 같이 풍요로워져야 하건만 인간은 점점 더 고독해지고 있다. 타인의 고독에 대해서는 눈 열고 귀 기울이지 않는다. 타인과, 세상과의 소통이 점점 어려워지고 있다.

권경엽, 〈Tearful〉, 캔버스에 유채, 72.7×100cm, 2007.

슬픔을 그린다는 것은 쉬운 작업이 아니다. 작가가 화폭 속 인물이 되어야 하기 때문이다. 눈물을 그릴 때는 같이 눈물을 흘려야 하고, 붕대를 그릴 때는 함께 고통을 느껴야 한다. 그렇게 감정이 이입되어야 표정을 그릴 수 있고, 눈동자의 눈빛과 눈물을 조화시킬 수 있고, 상처를 감싸주는 붕대를 부드럽게 표현할 수 있다. 절대 쉽지 않은 작업이다. 손재주가 아니라 삶을 바라보는 깊이가 필요한 작품이다. 끝없는 긴장과 감정 절제의 끈을 놓지 않아야 한다.

그래서 나는 권 작가에게 치열한 작가정신이 있다고 믿는다. 그러나 젊은 작가들의 작품세계는 이제 막 시작이기 때문에 앞으로 어떤 변화를 거칠지 아무도 모른다. 권경엽 작가도 마찬가지다. 나는 그의 작품을 소장한 애호가로서 그가 도중의 여러 어려움을 극복하고 훌륭한 작가로 성장하기를 바라지만, 그 성취는 작가의 몫이다.

탐구정신과 상상력의 한계를 시험하는 젊은 그들

오른쪽 그림 속의 고양이는 불안이 초래한 공포감을 온몸으로 드러내고 있다. 두 손을 맞잡고 떨 정도로 심한 불안에 눈이 전부 까만색으로 변했고, 흰자위는 아예 없다시피 하다. 이 작품은 고양이를 통해 현대인의 불안을

성유진, 〈Save Yourself〉, 다이마루에 콩테, 90.9×72.7cm, 2008.

그려내는 성유진 작가의 '불안바이러스' 시리즈 중 한 점이다.

　이 그림을 직접 보면 기법이 매우 독특하다는 것을 알 수 있다. '다이마루'라는 옷 만드는 천을 합판 위에 씌운 후 채색목탄(콩테)으로 그렸다. 일반적으로 목탄은 간단한 스케치 재료로 사용되지만, 성유진 작가는 고양이의 털을 실감나게 표현하려고 붓 대신 목탄을 사용해 두 겹의 '다이마루'에다 가느다란 선을 수없이 그었다. 성 작가는 "어떤 천에 해야 가장 좋은 효과가 나는지 비교하려고 수많은 종류의 천에 실험을 했고, 그중 가장 좋은 천을 공장에 직접 주문해 화폭으로 사용한다"고 했다.

　그림 앞에 서면 표면이 진짜 고양이털처럼 섬세하고 세밀해서 한번 만져보고 싶다는 충동이 인다. 새로운 형태의 극사실주의 기법이고, 그만의 독특한 표현기법이다. 그러나 이런 기법은 그가 표현하고자 하는 '불안바이러스'를 묘사하는 하나의 도구일 뿐이다. 성 작가는 현대인이 안고 있는 불안의 원인과 반응을 알아보려고 1천여 개의 블로그를 방문했고, 300명의 블로거에게 설문지를 보내 그들의 반응과 자신의 느낌을 그림으로 표현했다. 젊은 작가다운 독특한 발상이지만, 작품을 대하는 자세는 그만큼 진지하다.

　그가 '불안바이러스'를 표현해 내기 위해 고양이를 등장시킨 이유는 대학 시절 전공한 불교미술과 관련이 있다. 나는 작품이 좀 어렵거나 좀더 정확히 이해하고 싶을 때 작가에게 이메일을 보내 작가노트를 좀 보여달라고 부탁하는데, 대부분의 작가가 자신의 작품세계에 관심을 가져줘 고맙다는

인사와 함께 작가노트를 보내준다. 성 작가가 보내준 작가노트에는 이렇게 기록되어 있었다.

고양이인간은 인간도 고양이도 아니다. 기이하고 알 수 없는 존재는 그림 한가운데 자리잡고 있다. 구도는 종종 대칭을 이루며, 내가 전공한 전통 불화에서 나타나는 방식이다. 고양이의 눈 속에 만다라 형상의 패턴이 톱니바퀴처럼 돈다. 현혹스러운 눈 안에 의식은 있지만, 그 세계는 너무나 모호하고 이해할 수 없다. 나와 내가 속한 세계는 불안을 만들어내지만, 그 불안이 어디서부터 오는지 알 수 없다. 이 모호한 것이 또 다른 불안을 만들어낸다.

나는 성유진 작가의 작품을 2007년에 처음 보았다. 그런데 2007년의 고양이는 젊은 사람들은 재미있다고 했지만, 나이 든 내 취향과는 거리가 멀었다. 그런데 2008년 3월의 '블루닷아시아 2008'과 어느 갤러리 전시회에 얌전한 고양이들이 등장했다. 젊은 작가들의 작품은 이렇게 '변화'한다.

성 작가는 고양이를 통한 '불안바이러스' 시리즈를 3년 계획으로 시작했기 때문에 2009년 말까지 그릴 계획인데, 도중에 불안이 무겁지 않고 가볍게 느껴지는 변화를 겪었다고 했다. 나는 그 변화를 긍정적으로 생각하며, 앞으로 그가 어떤 표정의 고양이를 그릴지 궁금해하며 지켜보고 있다.

198페이지 지영 작가의 작품을 보자. 알루미늄판 위에 그림이 있고, 그 위에 부조적으로 도드라진 주인공이 있다. 어지러운 세상을 살아가는 현대인의 모습을 재미있게 표현한 것이 인상적이어서 소장의 인연을 맺었다. 알루미늄이라는 금속판 위에 어떻게 그림을 그리고 색을 칠했느냐는 내 물음에 작가는 "우선 드로잉을 알루미늄 화면에 전사하고, 이 이미지를 부식시킨다. 그리고 부식시킨 알루미늄에 착색을 해 금속의 다양한 빛을 살려낸다. 이러한 기법은 기본적인 과정이며, 여기에 담아내고 싶은 이야기의 감성에 따라 다양한 표현이 더해진다. 새겨진 이미지에 아크릴을 채색하거나 이미지의 의미를 장식한다"고 설명했다. 젊은 작가들의 재료에 대한 탐구정신과 상상력의 끝은 과연 어디일까?

내가 이 작품에서 가장 재미있게 보는 부분은 판 위에 도드라진, 금방 만화책에서 튀어나온 듯한 주인공의 모습이다. 세상이 정신이 있든 없든 내 갈 길이 바쁘다며 씩씩하게 걸어간다. 작가의 투영일 수도 있고, 감상자의 모습일 수도 있겠지만, 이 시대를 살아가는 우리 모두의 공통된 모습이라고 할 수 있지 않을까. 행복·슬픔·우울함·기쁨·짜증·설렘·긴장 등의 감정은 나중 문제고, 이 복잡하고 험한 세상에서 살아남기 위해서는 바쁘게 앞만 보고 달리지 않을 수 없는…….

그 옆 은은함과 우아함이 느껴지는 작품 역시 지영 작가의 알루미늄 작업이다. 알루미늄판 위에 아름다운 구두가 가득하고, 노란 옷과 해바라기

문양이 절묘하게 조화를 이룬다. 대학에서는 공예를, 대학원에서는 섬유미술을 전공한 그이기에 할 수 있는 독특한 작업이다.

지영 작가는 '홀릭(Holic)' 시리즈 작업을 하고 있는데, 색상이 점점 화려해지고 작품의 크기도 커지고 있다. 홀릭은 '중독'이라는 뜻인데, 이 작품에서는 주인공의 '자신에 대한 중독'을 의미하는 것 같다. 좋게 풀이하면 세상에 자신의 존재를 알리려는 의지이고, 통속적으로 풀이하면 '공주병'이다.

나는 이 작품에서 1980~90년대의 페미니즘이 아닌 2000년대식 페미니즘을 느낀다. 지난 시절의 페미니즘이 차별에 대한 투쟁이었다면, 2000년대의 페미니즘은 여자의 존재와 아름다움을 알리는 세련된 형태로 발전했다. 나는 지영 작가가 페미니스트인지 아닌지 모른다. 아니, 이 시대를 사는 여자들은 모두 페미니스트 아닐까?

지영 작가의 작품은 이미지로 볼 때와 직접 볼 때의 느낌이 많이 다르다. 특히 색감의 아름다움은 직접 보지 않고는 온전히 느끼기 힘들다. 사실 모든 작품이 다 그렇다. 전시회에 가서 직접 볼 때 그 작품이 주는 감동을 온전히 생생하게 느낄 수 있다. 화랑가의 전시회를 가기가 서먹하면 대규모 '미술장터'를 한번 찾아가 보시라. 부담이 훨씬 적을 것이다. 다만 부스가 너무 많아서 하루에 모두 보기는 어렵다. 시간이 허락하는 만큼만 천천히 어슬렁거려가며 예술작품의 바다에 빠져들면 그만이다. 빠르게 보면 감동

지영, 〈Sweet Motorbus〉, 알루미늄에 혼합재료, 30×30cm, 2007.

지영, 〈Holic 1〉, 알루미늄에 혼합재료, 30×30cm, 2007.

이 없고, 빠르게 결정을 하면 훗날 후회를 할 가능성이 많다.

내 경험상 권할 만한 국내 아트페어를 몇 곳 정리해 보았다.

• KIAF(Korea International Art Fair, 한국 국제아트페어)

한국 화랑협회가 주최하는 아트페어로, 2002년부터 매해 열리고 있다. 제7회 'KIAF 2008'은 2008년 9월 19~23일 서울 코엑스 태평양홀과 인도양홀에서 개최되었다. 20개국 218개 갤러리(국내 116개, 해외 102개)가 참여해 국내외에서 활발하게 활동하고 있는 신진작가부터 대가에 이르기까지 수많은 작가의 다양하고 폭넓은 작품 6천여 점을 선보였다. 다만 큰 작품이 많아서 초보나 개미 애호가에게는 부담스러운 경우가 많다는 점이 아쉽다.

• MANIF(새로운 국제 미술을 위한 선언과 포럼) 주관 서울 국제아트페어

보통 '마니프'라고 부른다. 1995년 정부에서 지정한 '미술의 해'를 기념해 발족했다. 당시 국내에 처음으로 '아트페어'라는 새로운 전시문화를 선보였으며, 미술의 대중화와 국내 미술시장의 활성화에 이바지했다는 평가를 받고 있다. 국내외의 우수작가가 독립된 초대전 부스에서 작품을 매개로 미술애호가와 직접 교감을 나누며, 철저한 정찰제를 유지하고 있다. 작가를 직접 만날 수 있고, 저렴한 작품이 많아 쉽게 소장

기회를 얻을 수 있다. 하지만 작품을 평가하고 추천해 줄 큐레이터가 없어, 안목이 덜 트인 애호가의 경우 작품을 선택하기가 쉽지 않다.

• SIPA(Seoul International Print, Photo & Edition Works Art Fair)

1995년부터 개최된 서울 판화미술제를 2005년부터 서울 국제판화사진 아트페어로 이름을 바꿔 매해 예술의전당 한가람미술관에서 개최하고 있다. 세계 유일의 판화·사진 전문 아트페어로, 국내 주요 화랑 및 공방들이 참여하고 해외 화랑도 참가한다. 가격이 저렴한 판화와 사진 작품이 많아 초보나 개미 애호가에게 적당하다.

통하지 않을 이유가 없다

개미애호가에게는 안타깝게도, 젊은 작가의 작품과 인연을 맺기가 중견작가보다 어려운 경우가 많다. 젊은 작가들은 개인전을 자주 열지 못하고, 설사 전시회를 한다고 해도 애호가들이 알 수 있을 만큼 홍보를 많이 하지 못하기 때문이다.

개인전을 열려면 그동안 쓴 작품 재료값을 제외하고도 일주일에 몇백만 원 하는 대관료뿐 아니라 액자값, 리플릿 제작비, 오프닝 비용 등 1천만 원 정도가 들어간다. 리플릿이 아니라 도록을 만들면 100만 원 정도 더 든다. 그래서 전시비용을 부담하지 않는 대신 주최측과 판매액을 나누는 '미술장터'를 선호하지만, 그 장터에 부스를 차리려면 심사를 통과해야 하고,

그 심사를 통과하려면 어느 정도의 전시경력이 필요하다. 세상일이 다 그렇듯, 화가로서의 삶을 시작하기도 쉽지가 않다.

젊은 작가의 경우 특정 화랑에 전속되어 있으면, 이 때문에도 작품을 만나기가 쉽지 않다. 전속화랑을 통해서만 판매되기 때문이다. 반면 전속계약을 하지 않은 젊은 작가는 여러 화랑과 관계를 맺을 수 있지만, 이럴 경우 화랑에서 적극적으로 전시회를 열어주지 않는다. 결국 자신의 비용으로 작게 전시회를 하게 되므로 애호가들의 눈에 띄기가 역시 쉽지 않다. 따라서 젊은 작가의 작품과 인연을 맺으려면 부지런히 전시회 소식을 챙겨야 한다.

책이 있는 풍경, 우리 시대의 책가도

다음 페이지 서유라 작가의 〈노란 책을 쌓다〉를 보자. 책이 가득한 가운데 '전세계인의 연애교과서'라고 불리는 존 그레이의 『화성에서 온 남자, 금성에서 온 여자』가 보인다. 은미희의 소설 『바람 남자 나무 여자』도 보인다. '아픈 사랑'이 주제다. 앙겔라 트로니가 쓴 『남자 여자 사용설명서』도 있다. 역시 남녀관계에 대한 책이다. 그래서일 것이다. 펼쳐서 쌓은 잡지에서 남자의 눈과 여자의 입술이 보이는 것은. 아무렇게나 널려진 것처럼 보이지만, 작가가 주제의식을 갖고 가지런히 쌓아올린 것이다. 그래서 제목에도

서유라, 〈노란 책을 쌓다〉, 캔버스에 유채, 40.9×53cm, 2007.

'쌓다'라는 단어를 사용했다.

우리 민족은 예부터 책그림을 많이 그렸다. '책가도(冊架圖)'라고 하여, 선비의 사랑방에 있는 서가를 그대로 화폭에 옮겨놓은 듯한 그림을, 궁중 화원도 그렸고 민간 화가도 그렸다. 고미술을 전공한 이원복 국립중앙박물 관 학예연구실장에 의하면, 책가도는 우리나라에만 있는 독특한 형태의 그 림이다. 단원 김홍도도 책가도를 그렸고, 정조대왕이 화원들에게 책가도를 그려 올리라고 하교했다는 기록도 남아 있다고 한다. 궁중 화원들이 주로 그리던 책가도를 조선 후기 민간 화가들이 민화로 많이 그린 것은, 왕권이 약화되면서 민간 사대부들도 책가도를 걸고자 했기 때문이라고 한다. 우리 선조들이 그만큼 책을 사랑했다는 증거다. 현재 남아 있는 책가도 중, 화원 이형록이 그린 '책가도 8폭 병풍'은 보물 1394호로 지정되었다.

나는 서유라 작가의 책그림을 보는 순간, 이 그림이 바로 '이 시대의 책 가도'라는 생각이 들었다. 단순한 재연이 아니라, 책의 정신이 무엇인지를 제대로 알고 그린 책그림! 조선시대에는 선비가 학문을 닦기 위해 책을 읽 었지만, 요즘에는 가벼운 마음으로 책을 접하는 경우가 더 많다. 그래서 노 란색으로 표현했을 것이다. 서 작가는 작가노트에서 "책을 쌓는 행위는 책 의 무거움, 진부함, 딱딱함, 괴로움, 지루함을 해소시키고 마치 놀이로서 즐 겁고 유쾌하게 책을 발견하고자 하는 것이다. 나는 학습도구로서의 책이 아 닌, 재미난 장난감블록처럼 높이 쌓아보기도 하고 세워도 본다"고 밝혔다.

나는 이 〈노란 책을 쌓다〉와 인연을 맺지 못했다. 내가 '발견'했을 때 이미 다른 애호가의 소장품이 되어 있었다. 서 작가의 전속화랑에 다른 작품이 있는지 알아봤지만, 다음 전시회까지 기다려야 한다고 했다. 나는 지금 그 전시회 소식을 기다리고 있다.

내가 이렇게 서유라 작가의 책그림을 소장하고 싶어하는 이유는 내가 책을 좋아하기 때문이다. 이민오기 전 나는 청계천 5~6가에 밀집해 있던 헌책방을 제집 드나들듯 하며 소설과 시집을 사서 읽었다. 새책값의 3분의 1 정도였는데, 다 읽은 후에는 다시 헌책방에 팔고 다른 책을 샀다. 이제는 불과 몇 곳밖에 안 남았지만, 1970년대에는 100여 개의 헌책방이 죽 늘어서 있었다. 그곳에서 당시 금서였던 월북시인 정지용·백석·오장환, 납북으로 추정되는 김기림의 시집을 구해 읽었다. 정말 어렵게 구한 벽초 홍명희의 『임꺽정』은 낯설고 어려운 단어가 많아 국어사전을 찾아가며 읽은 기억이 난다. 최인훈의 『광장』도 헌책으로 봤다.

일주일에 두 번 이상 청계천 헌책방을 순례하던 습관 때문인지, 이민 초기에는 헌책방에 가는 꿈을 많이 꿨다. 그렇게 꿈에서만 만나던 헌책방을, 이민온 지 20년 후부터 서울에 갈 때마다 다시 들르기 시작했다. 청계천이 아니라 인사동에 있는 미술책 전문 헌책방인 '미술자료공사'였다. 인사동 사거리에서 조계사 쪽으로 가는 길 왼쪽에 있다. 나는 여기서 우리나라에서 발행된 모든 미술잡지를 창간호부터 구입했다. 근현대 유명화가들의 도록

서유라, 〈한국 미술책을 쌓다〉, 캔버스에 유채, 60×60cm, 2007.

과 미술사적으로 가치있는 전시회 도록도 많이 구했다. 여기서 산《계간미술》덕분에 〈십자가의 상〉이 임용련의 작품임을 알 수 있었다.

앞 페이지 〈한국 미술책을 쌓다〉는 미술사가이자 평론가인 최열 선생의 책들을 그린 작품이다. 『한국 근대미술의 역사』『한국 현대미술의 역사』『한국 현대미술 운동사』『옛그림 감상법』 등 애호가들이 읽으면 좋은 책들이다. 그림 아래 얼굴이 보이는 작가는 서른아홉이라는 젊은 나이에 세상을 떠난 '비운의 조각가' 김복진이다. 그가 남긴 청동조각들은 일제강점기에 징발되어 용광로 속에서 자취를 잃었다. 전해지는 작품이 거의 없어, 그에 대한 미술사적 평가는 흑백도판에만 의존하고 있다. 서 작가가 그의 얼굴을 그린 것은 이런 안타까움 때문이리라.

전통의 재해석 또는 전혀 새로운 창조

요즘 작가들은 전통을 '재해석'하는 작업에 관심이 많은 것 같다. 레오나르도 다 빈치의 〈모나리자〉부터 앤디 워홀의 작품 〈매릴린 먼로〉까지 재해석한다. 박정희·이승만·마오쩌둥의 초상화도 재해석하고, 안견의 〈몽유도원도〉·겸재 정선의 〈인왕제색도〉와 〈박연폭포〉도 새롭게 해석한다. 젊은 작가뿐 아니라 중견작가들도 종종 이런 시도에 동참하는데, 요즘의 재해석

은 포스트모더니즘 초창기에 나타난 이미지 차용이 아니라, 이미지가 담고 있는 의미를 현대적으로, 작가의 독창성으로 새롭게 표현하는 작업이다.

　다음 페이지 〈추경산수〉는 문호 작가가 근대산수화의 대가인 청전(靑田) 이상범(李象範, 1897~1972)의 〈추경산수〉를 현대적인 감각으로 재해석한 작품이다. 그러나 단순하게 청전의 수묵채색 대신 유화로 그린 것만이 아니다. 문 작가는 청전이 그림을 그릴 때 사용했던 V자 모양의 선 대신, 모자이크처럼 보이는 픽셀에 유화물감을 칠해 그림을 완성했다. 그래서 이 작품을 가까이에서 보면 추상화처럼 보이고, 멀리 떨어져서 볼수록 청전의 이미지가 드러난다.

　작품 가운데의 바위, 나무, 나뭇잎 부분을 확대해 보자(211쪽). 이런 추상적인 이미지들이 모여 청전의 이미지를 만들어내기 때문에 더 보는 재미가 있다. 작가는 "컴퓨터 그래픽 작업을 통해서 픽셀 단위로 색을 분해해 재구성하는 과정을 거쳤다"고 설명했다. 평론을 하는 하계훈 교수는 문호 작가의 작품에 대해 "가볍고 경쾌하면서도 근본을 깊이 두고 있는, 그래서 현대적인 경쾌한 맛과 전통의 깊은 맛을 함께 음미할 수 있는 묘미가 담겨 있다"고 평했다. 청전 이상범 화백이 보여준 아늑하고 포근한 느낌을, 이 시대의 발랄한 느낌으로 재창조한 것이다. 젊은 작가다운 경쾌한 발상이지만, 어떻게 그려야 청전의 틀에서 벗어날 수 있을지 고민하고 실험하느라 숱한

문호, 〈추경산수〉, 캔버스에 유채, 99.2×162cm, 2007.

밤을 하얗게 새웠을 것이다.

　메이저 경매회사의 '젊은 작가전'에 출품된 이 작품을 보고, 집에 걸면 시원하게 보는 맛이 있을 것 같아 서면으로 응찰했지만 낙찰받지 못했다. 아쉬움을 달래며, 그의 전시회에 출품된 소품 두 점과 인연을 맺었다. 그런데 얼마 전 그가 뉴욕으로 미술유학을 떠났다. 그가 현대미술의 중심지인 그곳에서 보다 폭넓은 예술적 성취를 이루기를 기대한다.

　다음 페이지의 〈청산도〉 역시 문호 작가의 그림이다. 나는 이 작품을 보는 순간 가슴이 뭉클했다. 김지하의 시 「황톳길」이 생각났고, 영화 〈서편제〉에서 본 아련한 풍경이 떠올랐고, 아주 오래전 청산도에 들렀을 때 본 고등어파시(波市)의 장엄한 풍경이 생각났다. 그래서 나는 이 그림과 인연을 맺었다.

문호, 〈청산도〉, 캔버스에 유채, 50.3×76.3cm, 2008.

요즘에야 황톳길 걷기가 웰빙의 일환으로 유행이지만, 오래전 황톳길은 가난과 소작농의 슬픔을 의미했다. 동학농민전쟁 때도 동학군은 황톳길로 행군했고, 일제강점기에 일어난 소작쟁의 때는 배고픈 소작농들이 황톳길에 마른 먼지 일으키며 악덕지주의 집으로 달려갔다. 몸서리쳐지게 가난했던 1950~60년대의 농촌에서는 수많은 소녀가 황톳길을 걸어 서울로 떠났다. 식모살이를 하러, 공장살이를 하러. 흐르는 눈물과 설움을 참느라 입을 앙다문 채 부모형제와 이별을 했다. 눈물의 길이었고, 아픔의 길이었다. 그리고 역사의 길이었다.

정산노에서는 1970년대까지 고등어가 많이 잡혔다. 끝이 보이지 않는 황톳길 너머에는 고기잡이배들이 드나드는 포구가 있었다. 고등어철이 되면 포구에서는 수백 척의 배가 고등어를 잡아와서 곧바로 파는 파시가 열렸는데, 그 풍경이 장엄해서 '파시풍'이라고 불렀다. 청산도 여인들은 배 위에 올라가 고등어 아가미에 소금을 채워 '뱃자반고등어'를 만들었다. 냉장고가 흔치 않던 시절, 쉽게 상하지 않도록 잡은 즉시 간을 했던 것이라, 이제는 거의 볼 수 없는 '추억의 풍경'이 되었다. 당시 뱃자반고등어는 자반 중에서 가장 싱싱하고 맛나, 꽤나 비싸게 팔렸다.

나는 청산도파시 때 바닷가의 따가운 햇볕 아래서 이마와 볼에 고등어 피를 묻혀가며 뱃자반고등어를 만들던 아주머니들의 모습을 아직도 기억한다. 그 모습을 보며 '바닷가에는 소금보다 짠 땀과 눈물이 있다'는 말이 무

엇을 의미하는지 조금은 이해할 수 있었다. 그런 추억이 있는 청산도를 다시 만난 것은 영화 〈서편제〉에서였다. 송화와 유봉이 〈진도아리랑〉을 부르며 가던 구불구불한 황톳길을 보는 순간, 나는 그곳이 청산도임을 단박에 알 수 있었다. 그래서 나는 이 그림을 볼 때마다 송화와 유봉의 판소리 한 자락이 들려오는 것 같고, 뱃자반고등어의 비릿한 냄새가 코끝을 찌르는 것 같다.

그대와의 소통을 꿈꾸며

오른쪽 서지선 작가의 작품은 하나가 아니라 독립된 세 작품이다. 서울에 갔다가 아는 화랑에 들렀는데, 이 세 작품을 나란히 벽에 걸고 있었다. 이틀 후 열릴 전시회를 앞두고 디스플레이를 하는 중이었다. 날씨가 더워 땀을 흘리며 들어갔기 때문이었을까? 그림 속 음료수가

서지선, ⟨080126⟩·⟨080217⟩·⟨080322⟩, 캔버스에 아크릴릭, 각 53×33cm, 2008.

무척 시원하게 느껴졌다.

　나는 이 작품들을 보기 전에 서지선 작가의 작품을 경매도록에서 본 적이 있다. 그 경매에 출품된 작품은 가로가 훨씬 긴 작품이었다. 작품을 한참 들여다보면서 두 점을 세트로 걸면 어떨까 생각하고 있는데, 외출했던 화랑 대표가 들어왔다. 반갑게 인사를 한 후, 콜라를 한잔 마시며 서 작가의 작품과 지난 2년 동안의 활발한 전시활동에 대해 이런저런 이야기를 나눴다. 내가 마음에 둔 두 점을 하면 어떻겠느냐고 묻자, 대표는 화랑할인을 해줄 테니 웬만하면 세 점을 세트로 하라고 했다. 젊은 작가라 세 점을 다 해도 크게 부담이 될 정도는 아니었고, 더욱이 단체전이라 3주 동안 전시를 해서 자연스럽게 두 번에 나눠낼 수 있었다.

　서지선 작가는 작가노트에서 "파스텔톤은 이미지를 기억하는 색으로 사용한다"고 했다. 좀더 구체적으로는, 자신이 자주 이용하는 카페의 풍경을 사진에 담아 흑백으로 인화한 후 단순하게 실루엣만 살려서 화폭에 옮긴다고 설명했다.

　사진을 보고 그린 그림의 경우, 그 예술성에 대해 의구심을 갖는 사람이 더러 있는 것 같다. 그러나 전세계의 수많은 화가가 그림을 그리기 전에 그릴 대상이나 풍경을 직접 사진 찍거나 다른 사람이 찍은 사진을 차용한다. 폴 고갱이 타히티에서 그린 〈어머니와 딸〉은, 사진가 앙리 르마송의 사진을 거의 그대로 그린 것이다. 프랑스의 인상주의 화가 드가도 발레하는 소녀의

사진을 그대로 화폭에 옮겼다.

아무리 대가라 해도 순간순간 현란하게 움직이는 발레리나의 동작을 순간적으로 스케치할 수는 없기 때문이다. 빛을 중시하던 프랑스 인상주의 화가들은 거의 사진과 함께 작업을 했다. 정원의 빛은 시시각각으로 변하고, 그리려는 인물의 얼굴에 비친 빛도 마찬가지다. 빛은 사라지고 화폭에 칠한 물감은 쉬이 마르지 않으니, 자신이 원하는 빛이 비칠 때의 풍경을 사진으로 찍어 캔버스 옆에 붙여놓고 그렸다. 그래서 대부분의 화가는 스케치여행을 떠날 때 사진기를 갖고 간다.

서울시립미술관의 양혜숙 큐레이터는 서 작가의 작품에 대해 "특정 인물과 사건을 다룬 작가의 일상적인 경험들에 기초한 사진자료에 의존하면서도 일상의 단편들을 단순 간결한 형태로 제시함으로써 오히려 더 많은 사람과 공유되기를 원한다"고 평했다. 나 역시 '단순 간결함'이 서지선 작가 작품의 매력이라고 생각한다. 서 작가는 "궁극적으로 원하는 것은 작품을 통한 관람자와 작가의 소통"이라고 했다. 앞에서도 이야기했듯이 나는 그의 작품을 보았을 때, 콜라 생각이 났다. 작가와 나는 그렇게 그림을 통해 소통한 것이다.

다음 페이지 같은 제목의 두 작품은 한슬 작가의 그림이다. 이 작품을 처음 봤을 때 나는 먼저 색의 아름다움을 느꼈다. 그 다음에는 한강과 강 건

한슬, 〈Colorful〉 1·2, 캔버스에 아크릴릭, 각 70×120cm, 2008.

너의 불빛이 반가웠다. 가로가 1미터가 넘는 큰 작품이라 실제 야경을 보는 듯했다. 한강이 가까운 곳에서 10여 년을 살다가 떠나왔기에 그 느낌이 더 각별했다. 내가 한강 근처에서 살기 시작했을 때는 다리가 두 개밖에 없었다. 그래서 제1한강교·제2한강교라고 불렀고, 몇 년 뒤에 제3한강교(한남대교)가 생겼다.

사실 나는 오랫동안 한강이 보이는 그림을 찾았다. 1950~60년대 작가들이 그린 한강그림은 여러 점 봤지만, 최근 10년 사이에 그린 한강그림은 거의 만나지 못했다. 너무 가까이 있기에 특별한 느낌이 없어서 작품으로 그리지 않는 건지도 모른다.

한슬 작가는 작가노트에서 "사물이 놓인 상황과 우리 삶 속에 녹아 있는 그 모습을 바라보고 재구성하는 일은, 새로운 꿈을 꾸면서 새로운 의미를 부여하는 과정"이라고 했다. 그가 말한 '새로운 의미'란 이제까지의 모습을 객관적으로 바라보며 새로운 삶을 살기 위해 마음을 다잡겠다는 뜻일 것이다. 그래서 일상의 테이블 위에 색연필을 잔뜩 꽂고, 얼마 전까지 그리던 그림의 형태에서 탈피해 새로운 작품을 그렸다. 아래 작품에서 색연필을 잔뜩 흩뜨려놓은 것도 같은 의도가 아닐까.

이 두 작품은 한슬 작가가 2007년까지 그리던 작품과 다르다. 지난 작품은 단순함 속에서 의미를 찾으려 했고, 2008년에 그린 작품에서는 도시풍경을 포함시키면서 강렬한 색상을 표현하기 시작했다.

이 두 작품은 전시회에 함께 걸려 있었다. 나는 두 작품 중 어떤 작품과 인연을 맺을까 고민했다. 위 작품은 한강과 야경이 마음에 들었고, 아래 작품은 색상이 차분하면서도 다양해서 좋았다. 함께 그림을 보던 큐레이터에게 물었더니, 평론가들은 아래 그림이 좋다고 하겠지만, 애호가들은 위 그림이 좋다고 할 것 같다고 했다. 평론가의 관점은 냉철하고 애호가는 감성적이라는 뜻이다.

큐레이터가 이런 대답을 했을 때 애호가의 선택은 둘로 갈린다. 훗날 조그맣게라도 자신의 미술관을 만들 꿈이 있거나 작가들의 대표작을 위주로 모으는 애호가는 평론가의 관점을 따른다. 그러나 나는 그림을 통해 향수를 달래고 그림과 대화하려는 애호가이기에 한강이 보이는 위 작품과 인연을 맺었다.

마음을 받고 마음을 주다

동 양 화 의 여 백 이 들 려 주 는 이 야 기

요즘 전시회에서는 동양화를 만나기가 쉽지 않다. 경매에서도 마찬가지다. 청전 이상범, 소정 변관식, 운보 김기창, 월전 장우성 등 원로 대가들의 작품도 제대로 대접을 받지 못하고 있으니 다른 동양화 작가들이야 더 말해 무엇 하겠는가.

애호가들의 취향이 서양화로 변했기 때문이다. 수묵이 풍기는 은은하고 담백한 멋보다는 유화물감의 화려한 색에 더 마음이 끌리고, 강가에서 한가로이 낚시를 하거나 정자에서 담소를 나누는 모습보다는 바쁘게 동분서주하는 현대인들의 화려한 움직임이 더 친근하게 느껴지는 것은 어쩌면 당연한 일인지도 모른다. 아파트라는 주거공간의 일반화도 우리나라 애호가들

이 서양화를 선호하게 된 이유 중 하나다. 벽이 좁은 한옥이라면 당연히 세로로 긴 그림을 많이 걸 것이다.

이렇듯 '서양화 전성시대'인 요즘에도 동양화 작가로서 외로운 길을 묵묵히 가는 작가들이 있다.

채우기보다 비우기가 어렵다

오른쪽 〈낙화암〉을 보자. 그림보다 여백이 많다. 가만히 바라보고 있노라면 몸과 마음이 편안해진다. 이것이 바로 '여백의 미'다. 화가는 화폭을 '채우는' 데 익숙하기 때문에 이렇게 많이 '비우기'란 쉽지 않다. 가득 채우고 싶어 근질근질한 손과 마음을 다스리고, 이렇게 조금만 그려도 작품이 되겠다는 자신이 섰을 때 비로소 붓을 들었을 것이다. 자신과의 치열한 싸움과 수없이 그렸다 찢는 자기극복 과정을 거친 그림이다. 그래서 백마강의 물결조차 생략했다. '절제의 미학'이란 바로 이런 것이리라.

백제의 패망과 함께 중국으로 끌려간 의자왕은 거처하던 곳의 산언덕에 올라 백마강을 떠올렸을 것이다. 자신의 실정을 후회하면서, 나라의 멸망을 안타까워하면서 자책하고 또 자책했을 것이다. 이 그림을 보며 나 역시 지난 세월을 반추해 본다. 잘못한 일도 많고 후회스러운 일도 많지만, 이미 강

김현철, 〈낙화암〉, 한지에 수묵담채, 60×90cm, 2005.

물처럼 흘러갔다. 그러니 어쩌겠는가, 이제부터라도 이 그림처럼 맑고 담백
하게 살아가야지!

　같은 김현철 화백의 작품인 오른쪽 〈채석강〉을 가만히 들여다보면, 옛
그림의 그윽한 아취(雅趣)가 풍긴다. 왼쪽의 나무와 숲에서는 겸재 정선의
필치가 느껴지지만, 오른쪽 여백에서는 김 화백 특유의 '여백의 미'가 보인
다. 그래서 나는 이 작품을 겸재의 필치를 이어받은 '이 시대의 진경산수화'
라고 생각한다.

　김 화백은 대학에서 동양화를 전공한 다음 곧바로 화가의 길로 들어서
지 않고, 간송미술관에 들어가 겸재 연구의 대가인 최완수 연구실장 밑에서
진경산수화의 문화적 배경을 공부하면서 겸재의 작품을 모사하는 작업을
했다. 어느 정도 세월이 흐르자 최완수 실장은 그에게 "이 시대의 진경산수
화를 그려 세상에 알리라"면서 다시 화단으로 돌아가라고 했다.

　김 화백은 겸재나 단원의 진경산수화가 아닌, 자신의 진경산수화를 만
드는 데 10년의 세월을 보냈다. 한계령에 가서 스케치를 완성하고도 곧바로
화폭에 옮기지 않았다. 바라본 진경을, 느낀 감흥을 가슴속에 묵히면서 걸
러낼 부분을 가라앉혔다. 당연히 작품이 많이 나오지 않았다. 그럴 때는 옛
궁궐도의 기법을 연마하기 위해 〈경복궁도〉와 〈수원 화성도〉 같은 대작을
그렸다. 그러나 단순한 옛 궁궐도의 복원이 아니라 자신이 새롭게 발전시킨

김현철, 〈채석강〉, 한지에 수묵담채, 36.5×56cm, 2005.

기법으로 재창조한 그림이었다. 경기도박물관에 소장된 〈화성전도〉는 옛 문헌을 참고해 복원하면서 주요 건물 사이에 옛사람의 모습 대신 구름을 그렸다. 진경을 그리면서 구름으로 여백을 보여준 것이다.

나는 군더더기 없이 깨끗한 〈채석강〉을 보는 순간, 그가 드디어 이 시대의 진경산수화를 만들어냈다고 생각했다. 그는 이 작은 작품을 완성하는 데 3년이 걸렸다고 했다. 심 화백은 전시회 개막일이 되어도 작품이 마음에 들지 않으면 전시를 하지 않는 화가다. 그가 얼마 전부터 북한산을 그리기 시작했다. 나는 한국에 살 때, 5년 동안 거의 매주 북한산을 오르내렸다. 이제 그가 그린 북한산을 보고 싶다.

사랑하는 만큼 그림이 된다

이호신 화백의 〈진메마을〉(228쪽)은 섬진강가 진메마을에 봄이 오는 모습을 그린 작품이다. 잡초들이 푸릇푸릇 모습을 드러내고 부지런히 텃밭을 일구는 농부의 모습에서 봄이 벌써 이만치 다가와 있음을 느낄 수 있다.

가운데 기와집이 김용택 시인의 생가이자 본가다. 왼쪽 나무가 김 시인이 어렸을 때 심었다는 느티나무고, 집 앞 섬진강에서는 아직도 다슬기가 잡혀 가끔 아침상에 오른단다. 강을 가로지르는 다리는 김 시인이 몸이 아

플 때 만들어졌다. 그는 이때 같이 돕지 못한 걸 두고두고 가슴아파했다.

이렇게 평화로운 진메마을이지만 젊은이들이 떠난 지 이미 오래다. 요즘은 모르겠으나 10여 년 전까지는 김 시인이 마을에서 가장 '어린애'였다. 그래서 마을의 궂은일과 어른들의 심부름을 도맡아 했고, 그런 진메마을과 김 시인을 고 김남주 시인은 이렇게 노래했다.

마을 앞을 흐르는 섬진강은
아직은 그래도 더렵혀지지 않아서
은어가 팔팔하게 살아 숨쉬고
동네 길은 다행히 아스팔트로 뚫리지 않아서
오가며 법석을 떠는 외지 사람도 뜸해
산에 들에는 푸성귀가 지천으로 깔려 있지만
남주형 이런 마을 무엇에 쓰겠소
주인 몰래 홍시 하나 따먹고 골목으로
냅다 줄행랑을 치는 아이 하나 없으니
무엇에 쓰겠소 형님 저기 꽃산 가는 길
달이 암만 밝아도 그 아래서
연애 거는 처녀 총각 한 쌍 없으니……
이것은 나와 헤어지는 길목에서 용택이가

이호신, 〈진메마을〉, 한지에 수묵담채, 37×52cm, 1996.

담배연기에 날려보내는 한숨 섞인 푸념이었다

<div align="right">_ 김남주, 「용택이 마을에 가서」 부분</div>

'사랑하는 만큼 그릴 수 있다'는 신념을 갖고 있는 이호신 화백은 전국을 발로 다니며, 우리 산천의 풍광과 자연의 섭리를 그림으로 옮겼다. 나는 그의 작가정신과 우리나라 산천을 그린 작품이 마음에 닿아 여러 점 소장했는데, 다음 페이지 〈생사의 노래〉는 정말 소장하고 싶었지만 아쉽게도 인연이 닿질 않았다.

고사목 둥치에서노 들꽃이 핀디. 우리나라 들꽃 중에서 가장 예쁘다는 노루귀다. 잔설이 녹기 시작하는 아주 이른 봄에 피는 들꽃이다. 흰색과 분홍색, 보라색이 있는데 꽃이 피기 전 돌돌 말린 잎사귀가 노루의 귀를 닮았다고 하여 '노루귀'라는 이름을 얻었다. 그러나 쑥부쟁이면 어떻고, 구절초면 또 어떠랴. 자연의 경이로움과 아름다운 조화를 느끼면 그뿐인 것을.

이 그림은 이 화백의 책 『숲을 그리는 마음』의 표지화다. 오래전 책이라 지금은 품절되었다. 나는 이 그림을 보자마자 이 화백에게 연락했지만, 이미 다른 소장자에게 갔다고 했다.

책 제목에서 알 수 있듯이, 이 그림은 이 화백이 들과 산, 강과 갯벌로 생태답사를 다닐 때 그린 것이다. 소품이지만 웅대한 자연의 법칙을 담아낸 '득의작(得意作)'이다. 작품의 제목을 꽃 이름이나 고사목과 연결시키지 않

이호신, 〈생사의 노래〉, 한지에 수묵담채, 38×23cm, 1996.

고 '생사의 노래'라고 했다. 작가는 멸종위기에 놓인 직경 2센티미터도 안되는 연약한 들꽃 노루귀가 고사목(枯死木) 둥치에서 피어난 모습을 보고, "생사의 운행과 우주의 섭리를 생각해야만 했다"고 기록했다.

정성을 받을 때는 예의를 갖춰야

이영지 작가의 〈꿈꾸는 나무 3〉(232쪽)을 처음 봤을 때, 초록색 잎사귀가 무성한 나무가 무척이나 시원해 보였다. 전체적인 분위기가 편안했다. 얼핏 유화처럼 보이지만, 동양화의 전통 재료인 장지 위에 분채를 사용해 그린 작품이다. 하늘을 보자기 삼아 노란색 실로 한 뜸 한 뜸 수놓은 듯한 부분에서, 손수건에 내 이름을 수놓아 주신다면서 작은 바늘구멍에 까만 실을 꿰시던 외할머니의 모습이 떠올랐다. 손수건을 주시며 연필로 네 이름을 쓰라시던 목소리가 들리는 듯했다. 글을 쓸 줄 모르셨기에…….

이 그림에서 한 뜸 한 뜸 수놓은 것처럼 표현한 노란색은 화가의 꿈이자 보는 사람들의 꿈이다. 새는 나무의 꿈을 전하는 전령이다. 나무는 꿈을 이루기 위해 대지에 굳건히 뿌리를 박고 힘겹게 수액을 빨아올려 가지 끝까지 보낸다. 밤이나 낮이나 쉬지 않고. 마침내 나무는 싹을 틔우고 무성한 잎을 피워냈다. 그리고 새는 그 나뭇잎을 입에 물고 하늘을 향해 힘차게 날갯짓

이영지, 〈꿈꾸는 나무 3〉, 장지에 분채, 53×41cm, 2008.

을 한다. 보면 볼수록 기분이 상쾌해지는 그림이다. 그러나 작가에게는 아주 고단한 작업이었을 것이다. 그림을 자세히 보면, 배경을 몇 겹으로 칠하고서 비가 내리는 것처럼 선을 만들었다. 배경을 너무 단순하게 두지 않으려는 의도였을 것이다. 뿐만 아니다. 나뭇잎 부분을 보면, 작가의 작업 태도에 머리가 숙여진다.

장지는 색을 잘 흡수하기 때문에, 나뭇잎을 그리기 전에 여러 번 색을 입히는 작업을 해야 한다. 그렇게 밑작업을 견고하게 하지 않으면 원하는 색으로 그림을 구현할 수 없다. 먼저 먹선으로 잎사귀를 그린 후 그 안에 색을 칠했을 것이다. 먹선을 건드리지 않으면서 수천의 잎사귀에 여러 종류의 초록색을 칠한 것이다. 정말 쉽지 않은 작업이다. 그렇게 고스란히 담긴 작가의 정성을 이렇게 가만히 앉아서 누리니 이 얼마나 큰 호사인가!

오른쪽 그림을 보자. 많은 것을 생각하게 해주는 작품이다. 나는 이영지 작가가 여류화가이기 때문에 이 작품을 그릴 수 있었다고 생각한다. 잔디 위에 놓인 신발에는 '여자의 일생'이 담겨 있다.

이 그림을 이해하기 위해서는 먼저 이 신발이 운혜(雲鞋) 혹은 비단신임을 알아야 한다. 둘 다 지금은 장인들에 의해서만 명맥을 잇고 있는 전통신이다. 운혜는 조선 중기까지는 상류층의 부녀자들만 신었지만, 조선 후기에는 평민 여자들도 시집갈 때 신었다. 운혜는 주로 겉은 비단으로 만들고 안은 융으로 감쌌다. 신의 앞코와 뒤꿈치에 붉은색이나 녹색 비단을 덧대고, 그 위에 남색이나 검정으로 구름문양을 만들었다. 비단신도 비슷한데 구름문양은 없다. 이 그림 속 신발에서 앞코의 검정색 부분을 구름문양으로 인정하면 운혜가 되고, 그렇지 않으면 비단신이 된다.

그렇다면 이 운혜 혹은 비단신이 왜 '여자의 일생'과 연관이 있다고 하는 걸까? 그 이유는 엘리자베스 키스의 동판화(236쪽)를 보면 쉽게 알 수 있다.

두 작품에서 보이는 신발은 거의 같은 모양으로, 결혼생활의 시작을 의미한다. 키스의 동판화 속 여인은 원삼에 화관족두리를 쓰고 신랑을 기다린다. 친정어머니는 시집가서 화려하게 잘 살라는 의미로 움직일 때마다 떨림이 있어 '떨잠'이라고 불리는 보요들을 가지런히 꽂아주었다. 쪽진 머리에는 용잠으로 보이는 커다란 비녀를 찔러넣었고, 그 옆에 손으로 만든 꽃을

이영지, 〈신발, 멈추다〉, 장지에 분채, 73×53cm, 2007.

엘리자베스 키스, 〈신부〉, 동판화(에칭), 37×24cm, 1938.

달았다. 쪽 뒤에는 도투락댕기를 길게 늘어뜨렸다. 옛날 여자들은 이렇게 제2의 인생을 시작했다. 그러나 기쁨보다는 슬픔이 많았다. 그래서 한을 안고 사는 여인들이 많았다. 나는 이 그림을 볼 때마다 미당 서정주의 시가 생각난다.

신부는 초록저고리 다홍치마로 겨우 귀밑머리만 풀리운 채 신랑하고 첫날밤을 아직 앉아 있었는데, 신랑이 그만 오줌이 급해져서 냉큼 일어나 달려가는 바람에 옷자락이 문 돌쩌귀에 걸렸읍니다. 그것을 신랑은 생각이 또 급해서 제 신부가 음탕해서 그 새를 못 참아서 뒤에서 손으로 잡아당기는 거라고, 그렇게만 알고 뒤도 안 돌아보고 나가버렸읍니다. 문 돌쩌귀에 걸린 옷자락이 찢어진 채로 오줌 누곤 못쓰겠다며 달아나버렸읍니다.

그리고 나서 40년인가 50년이 지나간 뒤에 뜻밖에 딴 볼일이 생겨 이 신부네 집 옆을 지나가다가 그래도 잠시 궁금해서 신부방 문을 열고 들여다보니 신부는 귀밑머리만 풀린 첫날밤 모양 그대로 초록저고리 다홍치마로 아직도 고스란히 앉아 있었읍니다. 안쓰러운 생각이 들어 그 어깨를 가서 어루만지니 그때서야 매운 재가 되어 폭삭 내려앉아 버렸읍니다. 초록 재와 다홍 재로 내려앉아 버렸읍니다.

_ 서정주, 「신부」

싼 게 비지떡이라고? 무슨 말씀을!

판화도 잘 모으면 좋은 컬렉션이 된다

내가 그림을 모으기 시작한 후 지금까지 가장 많이 모은 것은 판화다. 무엇보다 유화에 비해 값이 저렴했기 때문이지만, 한편으로는 판화도 체계적으로 꾸준히 모으면 좋은 컬렉션이 될 거라고 생각했다.

나는 그동안 판화를 작가별, 주제별로 모아왔다. 작가별로는 백남준의 판화를 초기작부터 10점 수집했고, 1960년대에 목판화를 열심히 만든 이항성 화백의 작품 20여 점, 오세영 화백의 〈최후의 만찬〉을 비롯한 종교 주제 목판화 7점을 모았다. 주제별로는 1980~90년대 민중화가들이 민주화에 대한 열망을 담아 만든 목판화 30여 점을 모았다. 외국 화가들이 우리나라를 소재로 제작한 판화도 눈에 띄는 대로 모았는데 엘리자베스 키스의 작품 15

점, 폴 자쿨레의 작품 12점, 릴리언 밀러의 작품 8점, 윌리 세일러의 작품 13점을 모았다.

인터넷 경매에는 목판화가 저렴하게 출품되기 때문에 눈에 보이는 대로 입찰해 구입했고, 외국 화가의 판화는 국내 애호가들이 관심을 두기 전에는 값이 저렴해서 큰 부담 없이 모을 수 있었다.

판화에도 여러 종류가 있다. 목판화, 동판화(메조틴트, 아쿠아틴트, 에칭), 석판화(리토그래프), 공판화(실크스크린) 등. 목판화와 동판화는 작가가 직접 만들고, 석판화와 공판화는 판화공방에서 제작한다. 공방에서 만든 판화도, 작가의 주문에 따라 만들어졌고 몇 장 찍었다는 표시와 작가의 서명이 있으면 '오리지널 판화'라고 부르고, 작가의 진품으로 인정한다.

판화 왼쪽 아래에는 대부분 숫자가 적혀 있는데, 예를 들어 '5/30'이라면 '30장 찍은 판화 중 다섯 번째 작품'이라는 뜻이다. 'A. P.(Artist Proof)'라고 씌어 있는 작품은 작가 소장용이다. 판화를 찍어낸 수를 '에디션'이라고 하는데, 에디션이 적을수록 값이 비싸다. 소장가치 역시 에디션에 반비례한다. 에디션이 300장인 판화는 값이 저렴하지만, 소장가치는 에디션이 10장뿐인 판화가 훨씬 높다. 판화의 가격은 작가의 유명도와 기법에 따라 차이가 크다. 작가가 직접 작업하는 목판화와 동판화는, 판화공방에 의뢰해서 만드는 석판화와 실크스크린보다 가격이 높다. 그러나 유명한 화가의 석판화는 아직 이름이 많이 알려지지 않은 화가의 목판화보다 비싸다.

칼과 나무로 표현할 수 '없는' 것을 상상하라

오른쪽 김준권 화백의 목판화 〈산-2〉를 보자. 굽이굽이 이어지는 산줄기 위로 한 무리의 새가 날아간다. 미명의 어스름을 걷어내고 성큼성큼 다가오는 새벽 햇살을 가르는 것일까? 아스라한 산 너머를 향한 날갯짓에서 시적 정취가 느껴진다. '칼로 그린' 목판화가 이렇게 부드럽고 섬세할 수 있다는 사실이 그저 놀랍다. 대부분의 목판화에서 볼 수 있는 굵은 선이나 날카로운 칼질의 흔적이 보이지 않는다. 대신 먹의 농도를 조절해 부드러운 선을 강조했다.

이 작품은 우리나라 현대 목판화를 총정리하는 '목인천강지곡' 전시회(2006)에 출품된 김준권 화백의 세 작품 가운데 한 점이다. 김 화백은 이 작품에서 아주 엷은 먹부터 진한 먹까지 광범위하게 사용했다. 맨 앞부분의 오름, 오른쪽 산, 왼쪽의 산봉우리, 맨 뒤쪽 산줄기의 먹 농담이 모두 다르다. 같은 판에서 이렇게 다른 색을 어떻게 구사할 수 있었는지 궁금해서 이메일로 물어보았다. 김 화백은 산의 위치에 따라 먹의 농도를 다르게 하려고 나무판을 여러 개 만들었다고 했다. 판마다 먹 농도를 각기 다르게 칠해서 찍었고, 맨 앞의 오름은 검은 선의 의미를 극대화하기 위해 네 번을 겹쳐 찍었다고 한다.

243페이지의 〈오름-0408〉은 제주도의 기생화산에 있는 오름을 역시 먹

김준권, 〈산-2〉, 목판화, 39×58.5cm, 2004.

을 겹쳐 찍어 묘사한 작품이다. '절대어둠' 너머로 아스라이 보이는 마을과의 '찰나적 교차'를 위해 검은색을 더없이 짙게 강조했다. 그래서 '칼맛' 대신 '먹맛'이 느껴지고, 어둠이 밝음보다 아름다워 보인다.

그러나 작가에게 이런 성과는 하루이틀에 이루어지는 것이 아니다. 김 화백은 10여 년 동안 시골에 칩거하면서 끊임없이 자연풍경을 형상화하는 작업을 해왔다.

이 작품과 앞의 〈산-2〉는 실제로 존재하는 풍경을 그린 '진경산수'가 아니다. 화가의 마음속 풍경을 그린 '이미지산수'다. 그럼에도 실제로 존재하는 어느 시골의 풍경처럼 자연스럽다. 시골에 살면서 작가는 순간순간 변하는 자연의 음양과 색을 발견했을 것이고, 그 찰나적 음양의 교차를 마음속에 존재하는 몽환적 풍경에 마침맞게 입힌 것이다. 오름 너머 강마을 입구에 서 있는 나무가 작품의 운치를 더한다.

김준권 화백은 1980년대 중반부터 목판화를 발표하기 시작했다. 1994년부터 3년 동안은 목판화의 본거지라고 할 수 있는 중국 루쉰미술학원에서 더욱 깊이있게 목판화를 연구했다. 중국에서 돌아온 1997년에는 한국목판 연구소를 개설해 다양한 형태의 목판화 작업에 매진했다. 2004년부터 발표하기 시작한 '산'과 '오름' 연작은 여러 평론가로부터 "우리나라 판화의 새로운 조형 형태를 개척했다"는 평가를 받았으며, 애호가와 일반인들로부터도 공감을 얻어 대중성을 획득하는 데 성공했다.

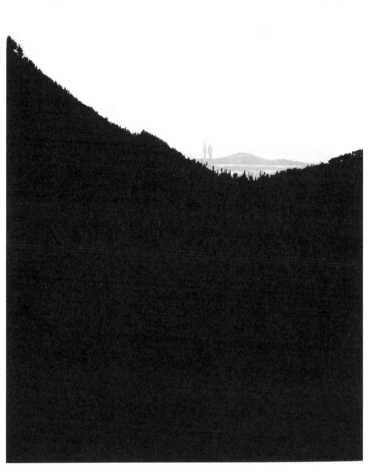

김준권, 〈오름-0408〉, 목판화, 40×30cm, 2004.

작가의 사상과 그 시대를 읽는 창

내가 백남준 화백의 판화를 꾸준히 모은 이유는, 작품도 좋지만 타국에서 자라는 우리 아이들에게 세계적인 한국 화가의 존재를 알려줘 한국인으로서 자부심을 느끼도록 하고 싶었기 때문이다. 백문이 불여일견이라고 했다. 너희들의 뿌리가 한국인임을 늘 기억하라고 백번 이야기하는 것보다, 세계적으로 유명한 '비디오아트의 창시자' 백남준 화백이 한국인이라는 사실을 그의 작품을 보여주면서 알려주는 것이 훨씬 효과적이라고 믿었다.

백남준 화백은 판화를 많이 만들었다. 내가 본 것만 50점이 넘는다. 나는 그가 애호가들과 소통하기 위해서, 또 작업비와 재료비를 마련하기 위해서 판화를 많이 만든 거라고 생각한다. 오른쪽 작품처럼 화가가 판화 위에 드로잉을 한 예는 흔치 않지만, 백 화백은 여러 점을 남겼다. 내가 본 다른 작품들은 거의 크레용으로 그렸고, 매직펜으로 그린 것은 이 작품 외에 아직 보지 못했다. 이 작품에서 보이는 'TV부처'는 그의 대표적인 이미지 중 하나다.

나는 대가의 활달한 '선의 맛'을 느낄 수 있어 이 드로잉을 구입했다. 판매자에 의하면, 이 작품은 백 화백이 자신의 작업을 도와준 조수에게 선물로 그려준 것이다. 백 화백의 설치작품 작업은 혼자 할 수 있는 일이 아니어서, 스튜디오에는 조수가 여럿 있었다. 그는 조수뿐 아니라 설계사, 건축가

백남준, 〈Laser Buddha〉, 동판화(아쿠아틴트) 위에 드로잉, 65×35cm.
ⓒNam Jun Paik Studios, N. Y.

등과도 함께 작업했다. 국립현대미술관 중앙홀에 있는 〈다다익선〉은 1,003개의 TV모니터를 층층이 쌓은 케이크 형태의 대형 작품이기 때문에, 김원 건축가가 설치공간을 설계하고 전기회로는 오세헌 씨가 담당했다.

밝은 색 감각이 돋보이는 이 판화를 자세히 보면, 한자 '색(色)'이 반복적으로 씌어 있다. 불교에서 색(色)은 물질적인 모든 존재를 의미하고, 그 물질의 본성이 평등하고 무차별한 공(空)이기 때문에, '색이 공이고 공이 색'이라는 의미에서 '색즉시공'이라고 한다. 물질에 의해 표현된 온갖 현상은 평등·무차별하다는 뜻이다. 단 한 글자로 작품을 만드는 발상에서 대가의 자신감을 엿볼 수 있다. 이 작품은 299장을 찍었기 때문에, 에디션으로는 소장가치가 크지 않다. 그러나 세계적으로 유명한 백 화백의 작품을 소장한다는 의미가 있고, 특히 이렇게 드로잉이 그려져 있으면 판화보다 소장가치가 높다. 한 작가의 작품을 꾸준히 모으다 보면, 이렇게 의외의 작품도 소장할 기회가 찾아온다.

248페이지 〈최승희의 장고춤〉은 월북화가 배운성(1900~1978)이 '동양의 무희' 최승희의 춤사위를 표현한 목판화다. 장구를 어깨에 비스듬히 둘러메고, 오른손에 잡은 채로 장단의 고저와 강약을 조절하며 흥을 돋운다. 특히 버선발로 치맛자락을 사뿐히 들어올리는 모습과, 채를 오른손에만 들고 전통 장구춤에서 왼손에 드는 궁글채 대신 빈손으로 춤사위를 강조하는 모

습은 최승희의 독창적인 춤동작이다. 왼발이 들려 있음을 보여주려고 그림자에서 종아리를 하얗게 표현한 것은 1920년대 후반부터 목판화 작업을 한 배운성이기에 할 수 있는 '칼질'이다. 그는 이렇게 그림자를 통해 춤사위의 역동성을 강조했다.

1990년대 초 내가 월북예술가의 뒷소식을 취재하기 위해 북한을 방문했을 때 유족에게 입수한 작품으로, 국내 근대미술사가들에게 진위 감정을 의뢰해 진품으로 인정받았다. 1955년 작품인데, 같은 해에 평양에서 최승희 무용 30주년을 기념하는 '최승희 무용-미술 전람회'가 개최되었다는 기록이 있다. 또 평양에서 빌행된 『조선려대미술가편람-증보판』(리재현 지음)을 보면, 배운성의 작품목록에 〈최승희의 장고춤〉이 1955년에 제작되었다는 기록도 있다. 탈북한 김정일의 전 처형 성혜랑이 쓴 『소식을 전합니다』에는 "배운성과 최승희는 서울에서부터 잘 알고 지내던 사이였고, 월북 후 평양에서도 예술인아파트 위아래층에 살았다"는 기록이 있다. 따라서 이 작품은 배운성이 '최승희 무용-미술 전람회'를 축하하면서 출품한 작품이라고 추정된다.

우리나라 최초로 유럽에서 미술유학을 한 배운성은 광복 후 홍익대 미술과 초대학과장을 지내는 등 활발하게 활동하다가, 6·25전쟁 때 사회주의자였던 부인을 따라 북한으로 가 평양미술대학에서 학생들에게 판화를 가르쳤다.

배운성, 〈최승희의 장고춤〉, 목판화, 30×20cm, 1955.

1950년대 중반 북한에서는 '종파투쟁'이라는 이름으로 월북인사들을 대대적으로 숙청했다. 소설가 이태준은 "나는 남에서도 북에서도 정착하지 못하고 먼지처럼 사라질 존재"라는 내용의 단편소설 「먼지」를 쓴 후 정말 먼지처럼 사라졌다. 최승희의 남편 안막도 숙청되었고, 최승희도 평양에서 사라졌다. 배운성 또한 몇 년 후 가족과 함께 신의주로 가서 그곳의 화가들을 지도하라는 당의 명령을 받고 평양을 떠났다. 그리고 그곳에서 쓸쓸하게 생을 마쳤다.

서울의 밤, 똑같이 또는 다르게

다음 페이지의 〈야경-9406〉을 보자. 진짜 서울의 야경 같지 않은가? 나는 이 작품을 볼 때마다 한석규, 최민식, 채시라가 나왔던 TV연속극 〈서울의 달〉을 떠올린다. 드라마가 방영될 당시 나는 한국 비디오 대여점에서 이 드라마의 녹화 테이프를 빌리기 위해, 자동차를 타고 한 시간씩 달려가곤 했다. 〈서울의 달〉에서 그들이 살던 달동네 꼭대기에서 바라다보이는 서울의 밤이 꼭 이런 모습이었다.

서울의 밤풍경은 참 다양하다. 새벽이 되도록 불야성을 이루는 유흥가가 있는가 하면, 일찌감치 잠들어 까만 정적에 싸인 동네도 보인다.

김승연, 〈야경-9406〉, 동판화(메조틴트), 40×60cm, 1994.

김승연 화백은 이런 서울의 밤에서 무엇을 찾으려고 10년이 넘도록 '야경' 시리즈에 매달려 있는 걸까? 이 작품을 자세히 보면, 화가가 불빛을 가장 밝게 표현한 곳이 있다. 약간 왼쪽의 여관 간판과 오른쪽 위 교회 십자가. 그렇다! 교회와 여관이라는 극과 극의 장소를 강조해, 작품을 보는 사람들이 그 개별적 의미 혹은 공존의 의미를 생각하게 하는 것이다. 그 공존이 바로 서울의 모습이고, 현대의 풍경 아닐까?

이 작품뿐 아니라 김승연 화백의 모든 동판화에서는 극사실적인 묘사가 돋보인다. 그래서 '사진과 이 동판화의 다른 점이 무엇일까?' 하는 의문이 가시질 않는다. 만약 풍경을 보이는 그대로 재생해 내기만 했다면, 그것은 사진과 차별성이 없어 판화로서의 작품성을 인정받지 못한다. 그런데 이 작품은 1996년 일본에서 열린 '제3회 고치 국제판화트리엔날레'에 출품해 상을 받았고, 당시 심사위원들이 그 답을 알려줬다. "사진이 표현할 수 없는 세계를 묘사하는 데 성공했다." 그렇다면 이 작품에서 '사진이 표현할 수 없는 세계'란 구체적으로 어떤 부분을 말하는 것일까? 내 생각에 그것은 바로 화가의 '의도성'이다. 주제의식을 갖고 교회와 여관의 불빛을 의도적으로 강조한 것, 그 의도적 묘사에 의해 재창조된 풍경이 바로 사진과 다른 점일 것이다.

김승연 화백은 1990년대 초반부터 '서울의 밤풍경' 연작을 동판화로 만들었다. 길을 가다 만난 밤풍경에서 하고 싶은 이야기를 발견하거나, 하고

싶은 이야기를 정해놓고 그에 맞는 밤풍경을 찾을 때도 있었을 것이다. 그는 오랫동안 밤풍경을 '고집'해 온 이유에 대해, "밤풍경이 낮풍경보다 사실적이고 감성적 느낌이 풍부하며, 불빛 하나하나가 자기의 존재를 알리려는 아우성 같은 느낌으로 다가오기 때문"이라고 했다.

김 화백은 작품 한 점을 완성하는 데 한 달 정도 걸린다고 한다. 수많은 불빛을 하나하나 묘사해야 하는 극사실적인 기법의 동판화 작업은 극도의 인내심을 요구하기 때문에 체질에 맞아야만 할 수 있다. 그래서 우리나라에서 동판화 작업을 하는 화가는 그리 많지 않고, 동판화 중에서도 작업과정이 가장 힘들다는 메조틴트 기법으로 작품을 만드는 화가는 더더욱 적다. 그러나 묵묵히 메조틴트 작업에 매달려온 그는 1993년 세계 최고 권위의 류블라나 국제판화비엔날레에서 미국의 유명판화가 프랭크 스텔라에 이어 차석상을 수상하는 결실을 보았다. 당시 주최측에서는 부상으로 유럽순회전을 주선했고, 대영박물관에서도 그의 작품을 구입했다. 이런 국제적인 명성에도 불구하고 그는 아직 우리나라 애호가들에게는 많이 알려지지 않았다. 그래도 꿋꿋하게 '서울의 밤'을 보여주는 그가, 나는 고맙다.

이뭣고?

미술 애호가로서 추상화 읽기

1년에 한 번 정도 한국에 가면, 아는 큐레이터들을 만나 이런저런 이야기를 듣는다. 작가들의 근황에 대해서도 이야기를 나누지만, 우리나라 미술의 흐름에 대한 그들의 생각을 들으려고 노력한다. 내가 만나본 큐레이터 중 일부는, '추상과 구상이 섞인' 작품이 앞으로 한국 미술을 이끌어갈 큰 흐름 중 하나라고 전망했다. 어떤 큐레이터는 완전한 추상 쪽에 더 무게를 두기도 한다. 세계 미술의 흐름이 추상이니 우리나라도 결국 그쪽으로 갈 거라는 얘기였다.

　그런 이야기를 들은 후 전시회나 화랑에 가서 그림을 보니, 전에는 눈에 들어오지 않던, 추상과 구상의 경계에 선 반추상과 완전한 추상 작품이 의

외로 많이 보였다. 역시 그림은 관심이 있는 만큼 보인다.

　이후 나는 내 안목으로 이해할 수 있는 수준의 추상작품과 인연을 맺기 시작했다. 나는 지금까지 내가 이해할 수 없고 공감할 수 없는 그림은 벽에 걸지 않았다. 아무리 봐도 모르겠는 그림을 계속 본다는 것은 정말 고통스러운 일이기 때문이다.

보이고 이해되는 만큼만

　오른쪽 그림을 보자. 야트막한 산 위에 분홍색 꽃송이가 두둥실 떠 있다. 산 위에 떠오른 태양일 수도 있고, 삭막한 세상을 밝혀주는 희망일 수도 있다. 어떻게 이해해도 좋다. 이 작품은 추상과 구상의 경계에 있다. 산과 나무와 꽃송이는 구상이지만, 그 의미는 추상이다. 추상은 보는 이에 따라 다르게 해석할 수 있다. 어쩌면 이런 '다양한 해석'이 추상의 힘이고 매력일 것이다. 내가 공중으로 두둥실 떠오르는 것 같다고 느낄 수도 있고, 저렇게 둥실둥실 하늘을 걷고 싶다고 생각할 수도 있다. '꽃은 대지의 생명이고 어머니'라고 문학적으로 해석할 수도 있고, 고통을 견뎌낸 삶을 꽃으로 표현했다고 읽을 수도 있다.

황용진, 〈붉은 생명력0501〉, 동판화(메조틴트), 30×30cm, 2004.

내가 그의 이름을 불러주기 전에는
그는 다만
하나의 몸짓에 지나지 않았다.

내가 그의 이름을 불러주었을 때
그는 나에게로 와서
꽃이 되었다.

내가 그의 이름을 불러준 것처럼
나의 이 빛깔과 향기에 알맞은
누가 나의 이름을 불러다오.
그에게로 가서 나도
그의 꽃이 되고 싶다.

우리들은 모두
무엇이 되고 싶다.
너는 나에게 나는 너에게
잊혀지지 않는 하나의 눈짓이 되고 싶다.

_ 김춘수, 「꽃」

시와 그림은 이렇게 통한다. 내가 중고등학생 시절에는 시화전이 유행이었다. 대학 때도 문학동아리 학생들은 미술동아리 학생들과 어울려 시화전을 열었다. 요즘에도 가끔 시인과 화가들이 시화전을 연다는 소식이 들린다. 반가운 일이다.

다음 페이지를 보자. 메마른 산언덕에 책이 떠 있다. 이번에는 꽃이 아니라 책이다. 푸른 산이 아니라 황톳빛 언덕이다. 보는 사람들의 상상력을 자극한다. 정서가 메마른 시대에 살고 있으니 책을 읽으라는 뜻일까?

책들 가운데 가장 두꺼운 『생각의 탄생』은 레오나르도 다빈치, 아인슈타인, 파블로 피카소, 마르셀 뒤샹, 버지니아 울프 등 여러 분야 천재들의 생각하는 방법을 13가지로 나눠 설명한 책이다. 창조성이 소수 천재들의 전유물은 아니기 때문에, 상상력을 학습하고 자기 안의 천재성을 일깨우면 후천적으로도 천재가 될 수 있다는 내용이다. 피카소에 대해서는 '눈이 아니라 마음으로 본 것을 그렸다. 추상화는 곧 단순화다. 추상화의 본질은 한 가지 특징만 잡아내는 것이다. 움직임도 추상화가 될 수 있다. 분야간 경계는 추상화를 통해 사라진다. 추상화는 중대하고 놀라운 사물의 본질을 드러내는 과정이다'라고 설명했는데, 이 대목이 바로 이 그림의 설명일 수도 있겠다.

책 아래로 펼쳐진 풍경은 화가가 어린 시절을 보낸 고향의 모습이다. 황용진 화백은 자신의 화집(畵集)에 쓴 글에서 "나는 어릴 때 우리집 앞뒤로

황용진, 〈나의 풍경 0832〉, 캔버스에 유채, 60.5×73.5cm, 2008.

있던 언덕 모양의 들판을 좋아한다. 그 순수함을 머금고 있는 땅! 가만히 보고 있으면 때로는 초현실적인 분위기가 느껴지는 풍경, 또한 밝고 경쾌한 풍경이 아닌 새벽이나 해질녘에 보이는 어둑하고 조용한 그런 풍경"이라고 했다. 그 풍경 속에 "현재의 내 존재를 둘러싸고 나에게 영향을 주고 있는 다양한 사물을 병치함으로써, 시간과 공간 속에 존재하는 나 개인과 더 넓게는 현대인의 서사를 표현하고자 한다"고 밝혔다. 작가들의 화집이나 수필을 보면 그들의 작품세계를 이해하는 데 도움이 된다.

작가가 그린 것과 내가 본 것 사이

다음 페이지 지석철 화백의 석판화 〈어느 부재의 사연〉을 보면, 몇 겹의 돌덩이 위에 의자가 하나 올려져 있다. 분명히 의자를 그린 작품이다. 그러나 작품의 제목은 '의자에 아무도 앉아 있지 않은 이유'다. 의자를 보여주기 위해서가 아니라 사람이 없다는 걸 보여주기 위해 그린 작품인 것이다. 화가는 자신에 의해 창조된 초현실적인 공간에 돌덩이를 쌓고 그 위에 의자를 올려놓았다. 돌덩이는 차갑고 쓸쓸한 이미지를 극대화하기 위한 도구일 것이다. 의자가 무엇을 의미하는지, '부재의 이유'가 무엇인지 파악하는 것은 '보는' 사람의 몫이다. 정답은, 있기도 하고 없기도 하겠지만……

지석철, 〈어느 부재의 사연〉, 석판화, 39×54cm, 1995.

작가는 빈 의자를 통해 보는 사람들을 작품 속으로 끌어들인다. 의자가 뿜어내는 쓸쓸함과 고독감이 외면할 수 없는 강한 흡인력을 발휘한다. 나는 이것이 바로 지 화백의 작가적 능력이라고 생각한다. 이 작품에서 비어 있는 의자는 내가 떠나온 자리일 수도 있고, 사랑하는 사람이나 친구가 떠난 자리일 수도 있다.

생각을 바꿔, 의자가 '나'라고 느낄 수도 있다. 적막하고 쓸쓸한 공간은 나를 고독하게 만드는 사회적 환경이라고, 아무도 없는 풍경이 아니라 내가 앉아 있는 풍경이라고 생각할 수 있다. 그러면 '부재'는 '존재'로 변한다. 이 또한 작가의 의도일 것이다.

의자는 또 내가 아니라 이 시대를 살아가는 불특정 다수 중 한 명, 사회에서 소외된 수많은 사람 중 한 명, 도저히 빠져나올 수 없는 어떤 상황 속에 갇힌 누군가의 모습일 수도 있다. 그러면 '부재의 이유'가 아니라 '고독의 이유' '그 상황의 이유' '소외의 이유'를 생각해야 한다. 그래서 추상과 반추상의 해석은 끝도, 정답도 없다.

지석철 화백은 20년이 넘도록 의자 작업을 해왔다. 1982년 파리비엔날레 참가를 계기로, 한국적인 사고와 세련된 한국적 표현에 대해 고민하면서 대나무로 다양한 모습의 의자를 만들기 시작했다. 설치·유화·판화를 넘나들며, 큰 의자·작은 의자·하나의 의자·두 개의 의자·수십 개의 의자를 만들거나 화폭에 담았다.

오른쪽 이우환 화백의 작품을 보자. 작품 어디에도 제목을 써넣지 않았으니 '무제(無題)'다. 흰 종이 위에 짧은 선만 일곱 개 있다. 선이 아니라 점일 수도 있다. 이 화백의 이런 작품을 보며 당혹해하는 이도 있고, 의미를 찾아 화폭을 뚫어지게 바라보는 이도 있다. 작품이 좋다는 이도 있고, 점 하나 혹은 몇 개짜리 작품이 왜 그렇게 비싸냐며 점 하나에 얼마인지 계산하는 이도 있다.

내가 이 작품을 벽에 걸었을 때, 아이들은 "그럴듯하지만 뜻은 모르겠다"고 했다. 막내는 지렁이를 그린 거냐고 물었다. 아내는 "글쎄, 이게 뭘까?"라며 고개를 갸웃거렸다. 나 역시 이 그림을 화랑에서 처음 봤을 때 '뭘 그린 걸까?' 생각하며 30분을 바라봤다. 그리고 '바람 같다'는 생각을 하며 인연을 맺었다.

이우환 화백은 정말 '바람 같은' 삶을 살았다. 자신의 책 『여백의 예술』에서 "나는 고독하다. 어디에도 마음놓고 쉴 곳이 없다"고, 떠돌이의 삶을 살아가는 심정을 토로했다. 미술사학자인 김미경 교수가 쓴 책 『모노하의 길에서 만난 이우환』에 의하면, 그는 대학 1학년 때인 1956년 여름, 일본으로 밀항했다. 당시에는 합법적으로 일본에 갈 방법이 거의 없어, 일본에 가족이 있는 사람들은 밀항을 하곤 했다. 그러나 그는 부모형제를 만나기 위해 밀항을 한 게 아니었다. 병든 숙부에게 집에서 보내는 약을 전해주기 위해서 일본에 갔고, 숙부의 권유로 눌러앉았다. 그는 일본어를 배운 다음, 니

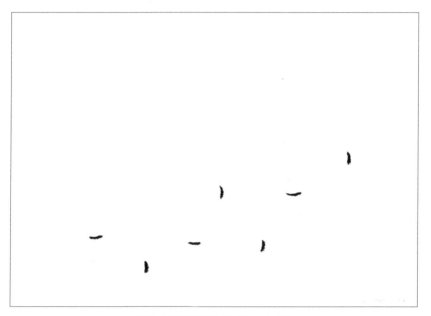

이우환, 〈무제〉, 종이에 목탄, 36.5×53, 1997.

혼대학교 철학과에 들어갔고, 1958년부터 미술작품을 발표했다.

그는 첫 국내 개인전(서울 명동화랑)이 열린 1962년부터 한국을 오가기 시작했다. 1974년에 왔을 때는 중앙정보부에 체포되어 일주일 동안 고문과 취조를 받았다. 남북통일운동 기금 모금을 목적으로 풍경화를 그려 출품하고, '우장홍'이라는 필명으로 『남북한 해방문학 20년사』를 썼다는 이유였다. 만약 그가 일본에서 어느 정도 위치를 굳힌 화가가 아니었다면, '재일유학생간첩단' 조직책의 한 명이 되어 조국에서 오랫동안 감옥생활을 했을지도 모른다.

이우환 화백의 삶에는 이렇게 운명적인 요소가 많았다. 그래서 그는 "늘 쓰라린 지점에 서 있다. 곧 어디서나 내쳐지고 위험분자처럼 여겨지고 있다. 한쪽에서는 도망자로, 다른 쪽에서는 침입자로 공동체 밖에 세워져 있다"고 자신의 처지를 한탄하기도 했다.

『여백의 예술』에서 그는 자신의 작품에 대해 "단순하며 동시에 복잡하다"고 하면서 많은 이야기를 했다. "작품이 무한성을 띠는 것은 여백으로서의 공간의 힘에 의한다." "나의 미니멀리즘은 작품이 생생하게 돋보이기보다 공간이 생생하게 살아주기를 바라는 바의 방법이다." "내가 시도하는 시점은 표현의 기원을 묻는 일이다." "종이는 점의 언저리에서 바다가 되어 퍼지고, 점을 섬으로 바꾸어 거기 떠 있게 한다." 추상이란 이렇다! 작가는 섬을 그렸지만, 보는 사람은 바람을 느낀다.

봄비와 겨울비가 함께 흐르는 창

다음 페이지 박서보 화백의 〈묘법〉 두 작품은 종이부조로 만든 판화라 입체감이 살아 있고, 손으로 만지면 물감이 묻어날 듯 색상이 잘 표현되어 있다. 작품에 표기된 'ecriture'는 프랑스말로, '문자나 표기법 등 폭넓은 의미를 포함하고 있다'고 풀이되어 있다. 박 화백은 '묘법(描法)'이라고 번역했다. '그리는 법'이라는 뜻이란다. 그 이상의 의미는 없다고 한다. '나는 아무것도 표현하지 않고, 그리는 법만 표현했다'고 요약할 수 있겠다. 그림의 기본 요소인 선과 색만 표현해 그림을 만든 것이다.

'묘법' 시리즈의 기본 작업과정은 이렇다. 먼저 한지를 물에 불려 물감에 개서 색반죽을 만든 다음, 이를 화폭에 여러 겹 두텁게 올려 판을 만들고, 그 위에 연필이나 자로 수없이 선을 그어 밭고랑처럼 만든다. 입체감이 느껴지는 이유가 여기에 있다.

내가 박 화백의 '묘법' 시리즈에 처음 관심을 가진 것은 5년 전쯤이다. 당시 어느 미술잡지에 나온 화가들의 좌담기사에 "우리나라에서 흰색을 가장 잘 쓰는 화가는 박서보다"라는 내용이 있었다. 나는 그의 흰색이 얼마나 아름다운지 궁금해서 도록을 찾아봤다. 백색 화면에 '밭고랑'을 만든 작품이 있었는데, 입체감과 한지의 부드러움과 어우러진 흰색이 정말 아름다워 눈을 뗄 수가 없었다.

박서보, 〈묘법(Ecriture)〉 No 1-06 · No 2-06, 종이부조 판화, 각 76×55.5cm, 2006.

그러나 5년 전에도 박서보 화백의 작품은 매우 비쌌다. 몇몇 화랑에 1호나 2호 정도의 소품이 나오면 연락해 달라고 부탁했지만 결국 구하지 못했다. 그후 로스앤젤레스 화랑에서, 박 화백이 오래전 미국에 왔을 때 만든 대형 흑백 석판화를 구했는데, 그 작품이 내가 추상화와 맺은 첫 인연이었다. 이 두 작품은 2007년 서울에 갔을 때 강남의 화랑에서 만났는데, 왼쪽처럼 나란히 걸려 있었다.

박서보 화백은 1967년부터 '묘법' 시리즈를 그렸다. 처음에는 연필묘법, 1980~90년대에는 흰색이나 검정색 묘법, 2000년 무렵에는 빨강·파랑·분홍·언뜻빛 등 다양한 새채묘법으로 변화했다. 묘법의 색상이 다양해진 이유에 대해 그는 "검정과 흰색을 정복했기 때문에 변화할 수 있었다. 화가들은 흔히 '변하면 추락한다'고 생각하지만, 나는 변하지 않으면 추락한다는 생각으로 살아왔다"고 했다. 그의 작가정신은 이렇게 치열하다.

나도 이 두 작품을 화랑에서처럼 나란히 걸었다. 유리창에 흐르는 봄비와 겨울비가 연상되면서 마음이 차분해진다. 박 화백은 자신의 그림에 대해 "채우는 것이 아니라 비워내는 그림"이라고 했다. 가지런히 늘어선 골 하나하나가 최소한 100번 이상 그려서 생긴 것이라고 한다. 그의 나이 이제 77세다. 그러나 팔순이 되는 2010년까지 전시일정이 꽉 차 있다. 가히 "그림을 위해 태어났다"고 할 수 있겠다.

이강욱, 〈Invisible Space S070710〉, 캔버스에 혼합재료, 지름 40cm, 2007.

이뭣고? 불교의 선문이 떠오르는 작품이다. 선문(禪問)에 대한 선답(禪答)은 자신의 깨달음이다. 정답은 없다. 추상도 마찬가지다. 나는 이 작품을 '벌레먹은 사과'라고 생각하며 구입했다. 벌레먹은 사과를 좋아하는 특별한 사연이 있는 건 아니고, 작품의 독창성이 좋았다. 이 작품을 직접 보면 영롱한 빛이 난다. 햇빛을 받으면 더 반짝인다. 캔버스 위에 수많은 유리구슬(bead)이 뿌려져 있다. 젊은 작가다운 재미있는 발상이지만 작업과정은 간단치 않다. 먼저 동식물의 미세한 세포 형상의 이미지를 캔버스에 붙인 다음 연필과 펜으로 드로잉을 하고 비즈를 덮는다. 이런 과정을 거쳐 탄생한 작품은 빛을 발산하며 입체감을 주고, 세포와 같은 미세한 선과 점을 통해 사과 속의 '보이지 않는 공간(invisible space)'을 보여준다.

그렇다면 작가는 왜 굳이 보이지 않는 공간을 보여주려고 하는 걸까? 왜 미세한 부분을 확대해서 밖으로 꺼낸 것일까? 추상작품에는 반드시 작가의 의도가 있다. 나는 내면의 상처를 밖으로 꺼내 치유하기 위해서 '벌레먹은 사과'의 세포를 보여주는 것이라고 생각했다. 그래서 그 위에 유리구슬을 뿌려 세상의 밝은 빛을 끌어들인 것 아닐까? 물론 나의 이런 추측은 틀릴 가능성이 더 많다. 어쩌면 작가는 광활한 우주를 꿈꾸며 이 작품을 만들었을 수도 있고, 환상의 세계를 보여주려 했을지도 모른다. 그러나 나는 '상처란 이렇게 밖으로 표현되었을 때 치유된다'고 믿으며 이 작품을 본다.

그림 나누기

가 족 과 함 께 하 는 그 림 모 으 기 와 자 선 경 매

그림을 모으면서 식구들과 이야기를 해보면, 취향이 저마다 조금씩 다르다. 아내는 밝은 그림을, 큰아이는 약간 지적인 그림을, 둘째는 재미있는 그림을, 막내는 동물그림을 좋아한다. 그래서 나는 그림을 볼 때 식구들의 취향에 따라 골고루 나뉘도록 조절을 하면서 인연을 맺어왔다. 이렇게 가족과 함께 해야 재미가 있고, 오래 계속할 수 있다.

사실, 집안의 가장이 그림을 모으면 식구들이 어느 정도 희생을 하게 된다. 다름 아닌 돈 문제다. 물론 돈이 많은 큰손애호가는 별 문제가 없겠지만, 수입이 뻔한 가정에서는 다른 데 쓸 돈을 절약해야 그림을 모을 수 있다. 자동차를 살 때 크기를 줄인다거나, 외식과 가족여행을 줄여야 한다. 이

때 가족들이 협조 또는 이해를 해주지 않으면 가정에 불화가 생기고, 그러면 그림을 모을 수 없다. 설령 모은다 해도 즐길 수 없다.

나는 가족과 함께 가지 못하는 애호가의 길은 의미가 없다고 생각한다. 그림이 아무리 좋아도 가정의 행복보다 우선할 수는 없다. 실제로 애호가들 중에는 그림을 집으로 가져가지 못하고 화랑에 맡겨두는 이도 있다. 이유는 둘 중 하나다. 아내한테 혼날까 봐, 또는 그림이 집에 걸기 적당치 않아서. 나는 집에 걸어놓지 못하는 그림을 보면 정말 안타깝다.

내가 아는 고미술 수집가 한 분은, 조선시대 유명화가의 춘화도를 여러 점 소장하고 있다. 그런데 이제까지 공개한 적이 없다. 그런 그림 수집했다고 소문나면 아이들 혼사에 지장이 있을까 봐 걱정스러워 공개하지 않았고, 결혼 후에는 손자들이 볼까 봐 빈에다도 걸어놓지 않는다. 그래서 내가 차라리 박물관에 기증하시라고 했더니, "돈이 얼만데?"라며 손사래를 쳤다. 그렇다고 팔 의사가 있는 것도 아니다. 그 어른의 집을 나오며 '저런 수집이 무슨 의미가 있을까?' 생각했다.

큰딸과 막내아들에게 주고 싶은 그림

다음 페이지 석철주 화백의 작품은 큰딸을 생각하며 인연을 맺었다. 제

석철주, 〈생활일기−달항아리〉, 패널에 혼합재료, 49×47cm, 2005.

스스로 자신은 덤벙거리는 성격이기 때문에 '차분하고 지적인' 그림이 좋다고 했다. 그러나 말이 쉽지 '차분하고 지적인' 그림을 찾기란 쉽지 않다. 그런데 이 작품을 보는 순간, '바로 이 그림!'이라는 생각이 스쳤다.

패널 위에 백자를 그리고, 백자 위에 대나무잎을 그렸다. '동양화를 서양화로 그린' 작품이라고 할 수 있다. 대나무잎이 바람에 흔들리는 것 같기도 하고, 흔들림 없이 꿋꿋하게 버티고 있는 것처럼도 보인다. 작가는 인간 내면의 갈등을 그리고 싶었는지도 모른다. 나와 관계된 모든 것은 변함이 없는데 내 마음이 흔들리는…….

식칠주 회백은 우리 하단의 중진이다. 오랫동안 한국화에서 전통의 계승과 함께 현대적 변용을 추구하는 작품을 발표해 왔다. 이 작품을 직접 보면, 화폭에 안료가 스미고 번져 아련하고 서정적인 느낌이다. 석 화백은 열여섯 살 때 부친의 권유로 이웃에 살던 청전 이상범 화백으로부터 그림을 배우기 시작했다. 그래서 서양화로 전향한 다음에도 동양화의 맛을 잊지 않고 화폭에 담아내고 있다.

딸아이는 이 그림을 보고 좋다고 했다. 특히 도자기 아랫부분의 나뭇잎이 인상적이라고 했다. 자동차를 타고 휙 지나가면서 나무를 보는 것 같단다. '스침의 미학'이라고 할 만하다. 바람에 스치는 풍경을 화폭에 담았다는 어느 화가의 전시회 서문이 생각난다.

딸의 말을 들으며 대나무잎을 다시 봤다. 하지만 바람에 나뭇잎이 흔들

리는 건지, 나뭇잎은 가만히 있는데 내가 스쳐 지나가 흔들리는 것처럼 보이는 것인지 알 수가 없다. 어쩌면 화가는 조선시대의 청화백자를 그린 것이 아니라, 끊임없이 스쳐 지나가고 흔들리는 현대인의 모습을 그린 건지도 모른다.

오른쪽 그림은 막내아들을 생각하며 인연을 맺었다. 사공이 청년의 모습이라, 막내도 열심히 세상을 저어가라는 의미를 담아 전해주고 싶었다.

안창홍 화백의 '인도' 시리즈 중 소품인 이 작품은 꽃배를 그린 것이 아니라, 꽃 아래 관을 싣고 가는 장례식 풍경이다. 그림만 봐서는 장례식 같지 않아, 절묘한 포착이다 싶었다. 나는 아직 인도에 가보지 못했다. 언젠가 꼭 가리라 마음만 다지고 있다. 이 그림을 보고 그 마음이 더 단단해졌다.

안 화백은 이 그림에서 삶과 죽음의 경계를 색으로 극명하게 보여주고 있다. 실제 갠지스강물은 더럽기 짝이 없지만, 작가는 죽은 이의 다음 생을 축원하기 위해 파란빛으로 표현했다. 작은 배는 화려한 꽃으로 뒤덮였고, 노를 젓는 청년은 주황색 셔츠를 입었다. 파란 강물, 화려한 꽃, 주황색 셔츠…… 이것은 삶일까? 죽음은 꽃 밑에서 숨죽이고 있다. 장례식이지만 전혀 슬픈 기색이 없는 그림이다. 인도인들은 죽음을 다음 생에 더 좋은 신분으로 태어나기 위해 거치는 과정으로 여긴다. 그러니 그렇게 슬플 것도 애통할 것도 없다는 것일까? 아니면 이번 생이 그토록 팍팍했던가?

안창홍, 〈인도에서〉, 캔버스에 아크릴릭, 28×43cm, 2006.

인도의 장례는 보통 갠지스강에서 화장을 하지만, 뱀에 물렸거나 어린 여자아이가 죽었을 경우 화장을 하지 않고 이렇게 화려한 꽃으로 덮어 그대로 강에 밀어넣는다고 한다. 꽃이 아주 화려한 것으로 보아 어린 여자아이인 모양이다. 노인은 아버지이고 청년은 오빠일까? 그들은 딸이, 누이가 다음 생에는 이렇게 꽃처럼 화려한 삶을 살게 되기를 기도할 것이다.

사실, 안창홍 화백은 평범한 가정에서는 소장하기 힘든 소재를 많이 그렸다. 그래서 작품성이 좋다는 평론가들의 평에도 불구하고 애호가들과 많은 인연을 맺지 못했다. 그러나 몇 년 전부터 그의 화폭에 물고기가 나타나고 꽃이 보이기 시작했다. '인도' 시리즈로 전시회도 몇 번 했다. 나는 이런 변화가 안 화백의 작품철학이 확고해졌기 때문이라고 생각한다. 전에는 자신의 철학을 그림으로 직접 표현하려 했다면, 이제는 세상에서 보이는 풍경과 사물을 자신의 철학 속에 녹이기 시작했다는, 그런 느낌이다. 앞으로 그가 펼쳐보일 작품들이 기다려진다.

좋은 일에 참여도 하고, 좋은 작품 저렴하게 구입도 하고

오른쪽 김종학 화백의 작품은 아내가 좋아할 그림이라 선뜻 인연을 맺었다. '내셔널트러스트 문화유산기금 후원의 밤 자선경매'라는 아주 긴 이

김종학, 〈꽃과 벌〉, 과반에 유채, 18×26cm, 2008.

름의 경매에서 낙찰받았다. '내셔널트러스트'는 시민들의 자발적인 모금·기부·증여를 통해 보존가치가 있는 자연이나 문화유산을 확보해, 시민 주도로 영구히 보전·관리하는 시민운동재단이다. 19세기 영국의 민간단체에 의해 시작되어, 미국·캐나다·호주·뉴질랜드·일본 등 전세계 30여 국에서 활동을 하고 있다. 우리나라에서는 2000년에 출범되어, 그동안 최순우 옛집, 나주 도래마을 옛집, 동강 제장마을, 강화 매화마을 군락지 등을 확보해 관리하고 있다.

2008년 고 권진규 조각가의 아틀리에를 복원하기 시작하면서, 여러 화가와 소장가들로부터 그림과 도자기를 기증받아 경매를 했다. 이런 자선경매는 경매회사의 후원을 받기 때문에, 그 경매회사 회원과 내셔널트러스트 후원회원에게 먼저 연락을 해준다. 또 경매수수료 10퍼센트가 부과되지 않고, 경쟁자도 적다. 좋은 일에 참여도 하고, 원하는 작품을 저렴하게 소장할 수도 있으니 그야말로 '꿩 먹고 알 먹고'다.

김종학 화백은 설악산에 산다. 그곳에 산 지가 벌써 30여 년이니 반은 산신령일 것이다. 설악의 모든 꽃과 식물이 그의 머릿속에 저장되었다가 화려하게 다시 피어난다. 이 그림은 과일을 담아 내는 나무쟁반에 그렸다. 꽃은 붓꽃이다. 어릴 때 시골집 앞마당에 그득하던 꽃. 햇볕이 점차 따가워져 눈이 시릴 때쯤 피는 꽃. 그가 화려하게 재탄생시킨 설악의 다른 꽃들과 달리, 아주 사실적으로 그려졌다. 화면을 꽉 메운 꽃과 잎이 충만하다. 꽃의

내셔널트러스트에서 복원하고 있는 고 권진규 조각가의 아틀리에. 사진은 생전의 모습이다.

절정으로, 지기 전이다. 모든 꽃은 지기 전에 가장 화려하고 아름답다.

　내셔널트러스트에서는 '권진규 아틀리에'를 기증받아 내부를 복원하고 있다. 조각가 권진규는 우리나라 테라코타(흙) 조각의 선구자다. 일본에서 작품활동을 하면서 권위있는 니카전(二科展)에서 최고상을 받아 '천재작가'로 이름을 떨쳤으나 "예술보다 조국이 우선"이라며 대학교수직을 거절하고

37세 때인 1959년 귀국했다. 홍익대 조각과와 서울대 건축과에 시간강사로 출강하며 후학을 지도하다가 51세 때인 1973년 "바보엔 존경을, 천재엔 감사를……"이라는 메모를 남기고 스스로 세상을 떠났다.

〈꽃과 벌〉은 권진규 아틀리에 복원을 위한 후원경매에 김종학 화백이 기증한 두 작품 중 한 점이다. 김 화백의 작품값이 워낙 비싸 소장은 꿈도 못 꾸고 있었는데, 보기 드문 소품이 나왔다. 특히 보라색 작품은 희귀해서 가슴이 벌렁거렸다. 평소 알고 지내던 내셔널트러스트 사무국장에게 연락해서 석 달에 나눠내도 되겠느냐고 물었다. 자선경매에서 분납을 얘기하는 건 결례일 수도 있지만, 경쟁이 붙어 높은 가격에 낙찰되면 내셔널트러스트에도 좋은 일이라는 생각에 눈 딱 감고 얘기를 꺼냈다. 김 화백의 다른 작품은 경합이 없어 시작가에 낙찰되었고, 이 작품은 나와 다른 애호가 둘이 경합을 해서 시작가의 두 배에 내가 낙찰을 받았다. 그래도 시중 경매 낙찰가보다 30퍼센트 이상 저렴한 가격이었다.

대부분의 경매회사에서는 매해 첫 경매를 자선경매로 시작한다. 사회에 공헌하겠다는 의지의 표현이다. 자선경매의 목적은 해마다 그리고 경매회사마다 다르다. 오른쪽 이우림 작가의 작품은 '다문화가정 돕기 자선경매'에서 낙찰받았다. 동남아에서 우리나라로 시집온 여인 중 가정불화로 어려움을 겪는 사례가 늘어나자 그들을 보호하는 단체들이 생겨났고, 이 경매는

이우림, 〈몽(夢)〉, 캔버스에 유채, 91×64.8cm, 2005.

그 단체들에 재정적인 도움을 주기 위해 열렸다. 작가, 화랑 대표, 애호가들이 기증한 작품으로 경매가 진행되고, 역시 수수료는 없다.

이우림 작가는 작품의 배경으로 계단을 자주 이용한다. 이 그림도 마찬가지다. 계단의 질감으로 보아 실내는 아니고 운동장이나 경기장의 스탠드다. 야외공연장일 수도 있다. 계단에 드리운 나뭇잎 그림자로 보아 계단 옆에 잎이 무성한 느티나무가 서 있는 모양이다. 나무그늘이 드리운 스탠드, 관중은 다 떠나고 축음기 스피커만이 자리를 지키고 있다. 스피커에서는 옛날 음악이 흘러나오고 있을 것이다. 누구에게나 지나온 시절에 대한 아련한 추억이 있다. 할아버지 할머니 혹은 부모님께 잘해드리지 못한 후회와, 이루지 못한 첫사랑에 대한 아픈 그리움…… 생각해 보면 미소가 번지는 기쁜 추억보다 눈시울이 붉어지는 회한이 더 많지만, 그래도 우리는 그 모든 기억의 힘으로 살아가는 게 아닐까.

너의 지금이 아빠의 어린 시절이란다

284페이지의 그림에는 나의 어릴 적 기억이 고스란히 담겨 있다. 나는 초등학교 3학년 때까지 시골에서 학교를 다녔다. 운동장 왼편에는 커다란 시내가 흘렀고, 학교가 끝나면 친구들과 그곳에서 올챙이를 잡았다. 가을이

면 논으로 몰려가 메뚜기를 잡았고, 운동회날에는 열심히 달리기를 해서 공책을 받았다. 월요일 아침에는 운동장에서 조회가 열렸다. 분유를 배급받는 날에는 도시락뚜껑을 들고 운동장에 줄을 섰고, 분유 대신 옥수수로 만든 카스텔라를 받을 때도 있었다. 겨울방학 때 눈이 오면 운동장은 이렇게 하얀색으로 변했다. 아이들은 학교로 몰려왔고, 키보다 더 큰 눈사람을 만들었다. 학교 창고에서 조개탄을 훔쳐다 눈·코·입을 그리고, 눈사람이 완성되면 눈싸움을 시작했다.

이경성 화백의 학교는 온통 눈이다. 눈 속에 덮여 희미하게 드러나는 학교와 축구골대는 아이들의 발자국과 함성을 기다리고 있다. 모두 아스라하고 아련하다. 감기에 걸려 콧물을 훌쩍거리면서도, 손발이 얼어 감각이 없으면서도 쉴새없이 눈을 뭉치고 굴려 서로 집어던지고 눈사람을 만들던, 측백나무로 둘러싸인 초등학교 운동장. 나는 훌쩍 세월을 가로질러 초등학교 3학년으로 돌아간다. 우리집에서 기르던 똥개 점박이와 함께 냅다 운동장으로 달려 들어간다. 미친 듯이 소리지르며 뒹구는 점박이와 내 등 위로 놀란 눈이 다시 내린다. 눈은 소리도 없이 내려 쌓인다. 아스라한 기억이다.

그 오른쪽 〈월하하동〉은 동생을 몹시 귀여워하는 둘째딸을 생각하며 인연을 맺었다. 큰아이가 대학에 들어가 기숙사로 갔을 때, 둘째는 남동생과 많이 놀아줬다. 컴퓨터게임도 같이 하고, 숙제도 잘 도와줬다. 막내는 둘째

이경성, 〈떨기나무–처음사랑〉, 캔버스에 혼합재료, 46×53cm, 2007.

이경성, 〈월하하동(月下夏童)〉, 캔버스에 혼합재료, 27.3×40.9cm, 2008.

누나마저 기숙사로 가자, 이렇게 혼자서 지냈다. 부엉이 대신 고양이를 키우며 외로움을 달랬다. 애리조나는 밤하늘이 맑아 별이 유난히 많이 보인다. 여름밤에는 은하수가 눈앞에서 쏟아져내린다. 막내는 천체망원경으로 밤하늘을 봤다. 싸구려라 성능이 좋지는 않았지만, 열심히 별자리를 찾았다.

1985년 대학 졸업 후 지금까지 일곱 번 개인전을 연 이경성 화백은 지원봉사로 미술치료를 하는 전업작가다. 그는 어린 시절의 추억을 생각하게 하는 작품을 많이 그려왔다. "시간이 흘렀어도 변치 않는 것이 있다. 마음속에 간직된 순수한 시절에 대한 그리움이다. 할머니와 손자가 질화로를 가운데 두고 마주앉아 도란도란 이야기를 나누던 옛시절을 기억하지 않는 사람은 없을 것이다. 말을 하지 않을 뿐 누구나 그런 기억을 마음의 갈피에 고이 담아 가지고 있을 것이다. 바쁜 일과에 묻혀 지내지만 이따금 철부짓적을 더듬어보는 것도 즐겁다." 이런 마음을 갖고 있어서일까? 그의 첫인상은 한없이 순수하고 맑았다.

찰나의 빛이 빚어낸 풍경

새로운 컬렉션, 빛나는 사진작품 모으기

지난 2~3년 사이 사진 전시회를 하는 화랑이 부쩍 많아졌다. 사진만 전시하는 화랑도 몇 곳 생겼으니, 사진애호가들이 그만큼 많아지고 있다는 뜻일 게다. 사실 10년 전만 해도 사진을 모으는 애호가는 거의 없었다. 한 원로 사진작가는 "나이 70이 되도록 작품을 한 점도 팔아보지 못했다"는 충격적인 고백을 하기도 했다. 1990년대까지는 거의 모든 사진작가가 상업사진을 찍어 '일용할 양식'을 해결해야 했다. 호텔 전경, 식당 메뉴, 손목시계·휴대전화 등 상품의 광고사진을 찍었다. 어떤 작가는 결혼식 사진을 찍다가 자존심 상하는 말을 듣고 카메라를 던진 적도 있다고 한다.

그렇게 열악한 환경에서도 사진작가들은 꾸준히 작품사진을 찍어왔고,

최근 그 노력의 결실을 맺고 있다. 사진도 이제 중요한 장르로 확고하게 자리를 잡았고, 많은 작가가 해외 경매 등에서 좋은 성과를 올리고 있다. 그만큼 작품사진에 관심을 두고 하나둘 모으는 사진애호가도 점점 늘어날 것이라고 믿는다.

사라지는 것을 붙잡아 여기 흔적을 남기다!

290페이지의 사진은 민병헌 작가의 다른 작품에 비해 크기가 작다. 사진을 인화지에 프린트한 것이 아니라 인쇄한 작품이다. 그의 작품이 비싸기 때문에, 개미애호가들을 위해 작은 사진 열두 장 묶음을 300질 한정 인쇄해서 판매했다. 하지만 인쇄상태가 사진과 거의 비슷해서 액자에 넣어 감상하기에는 전혀 문제가 없다. 아주 저렴한 가격으로 민 작가의 작품을 열두 점이나 걸어놓고 감상할 수 있으니, 고마운 일이 아닐 수 없다. 사진작가들도 화가가 판화를 만들듯 이런 소품 한정판을 자주 제작해 주었으면 좋겠다.

민병헌 작가의 사진에는 인위적인 조작이 없다. 있는 그대로, 보이는 그대로 찍었기 때문에 순수함이 느껴진다. 안개의 촉촉한 습기와 흙냄새가 느껴지고, 바람에 흔들리는 두 그루 나무의 움직임이 보인다.

멀리서 안개를 바라보면 한 치 앞도 보이지 않는다. 그 속으로 들어가면

길을 잃을 것 같아 두렵기만 하다. 그러나 정작 안개 속으로 걸어 들어가면 앞이 보이고 나무가 보인다. 이 작품을 찍기 위해 민병헌 작가는 안개 속으로 들어가 숨죽여 기다렸을 것이다. 안개가 더 밀려오거나 사라지기를 기다린 것이 아니라, 자신이 안개가 되는 그 순간을 기다렸을 것이다. 이우환 화백은 "대가들은 그림을 그릴 때 숨을 들이쉬면서 그리지 않는다"고 했다. 숨을 내쉬거나 멈춘 채 그린다는 얘기다. 숨을 멈추고 그리면 천천히 진행되는 조용한 리듬이 그림에 나타난다고 한다. 민병헌 작가는 어느 인터뷰에서 "머리카락이 곤두설 때 셔터를 누른다"고 했는데, 사람은 머리카락이 곤두설 때 순간적으로 숨이 멈춘다고 한다.

그 오른쪽 사진을 보자. 하늘도 강도 없다. 하지만 달은 하늘에 떠 있고, 달그림자는 강물에 떨어졌다. 이른 새벽 강가에는 물안개가 드리운다. 그러나 보름달이 뜨면 밤에도 물안개가 어린다. 어둠은 달빛을 숨기지 못하고, 물안개는 달그림자를 내치지 못한다. 달빛이 밤을 지키고, 달그림자가 강물과 함께 흐른다. 안개는 깊은 고요를 만들 뿐이다.

안개는 인간의 감성을 자극하는 묘한 힘이 있다. 보이지 않게 감추기 때문일 것이다. 오래 머물지 않고 사라지기 때문일 것이다. 모든 사라지는 것은 아름답고, 떠나는 것을 바라보는 일은 늘 쓸쓸하다.

사진은 찍은 다음 이미지를 변형하는 '메이킹 포토'가 있고, 아무런 변

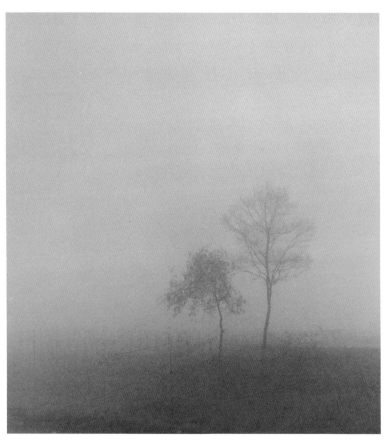

민병헌, 〈Deep Fog 025〉, 에디션 300 프린트, 30×25cm, 1999.

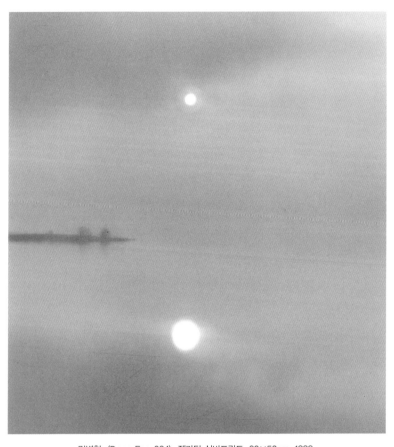

민병헌, 〈Deep Fog 034〉, 젤라틴 실버프린트, 60×50cm, 1999.

형도 가하지 않는 '스트레이트 포토'가 있다. 민병헌 작가의 사진은 '스트레이트 포토'다. 사진은 잘 찍는 것도 중요하지만, 사진의 맛을 살리는 인화작업도 매우 중요하다. 민 작가는 국내 사진작가 중 인화를 잘하기로 몇 손가락 안에 꼽힌다. 그는 컴퓨터 인화작업이 아닌 전통 암실작업을 좋아해 컬러사진이나 디지털 작업을 거부한다. 어느 인터뷰에서 그는 "소름이 끼치도록 마음에 들어야 프린트 작업을 끝낸다"고 했다. 빛이 조금 더 들어가면 안개가 사라지고, 빛이 조금만 모자라도 안개가 보이지 않는다. 사라지는 것을 남게 하고, 떠나려는 것을 머물게 했기에, 그의 사진에는 검은색도 흰색도 없다. 오직 회색이 있을 뿐이다. 오직 안개만 남았기 때문이다. 그러나 자세히 보면 흑과 백이 보인다. 다만 안개 속에 감춰져 있을 뿐.

기다림, 자연과 하나되는 순간

오른쪽 사진을 보자. 하늘을 보면 눈이 시리고, 바다를 보면 가슴이 시리다. 하늘에는 어두운 밤이 지나 해가 떠오르기 직전 잠깐 보이는 찰나의 빛이 가득하다. 지극히 짧은 순간의 색이라 이름조차 알려지지 않았다. 우리 선조는 이 푸르디푸른 색을 '효색'이라고 불렀다. 새벽 효(曉), 빛 색(色). 매월당 김시습은 「효색(曉色)」이라는 시에서 이렇게 읊었다.

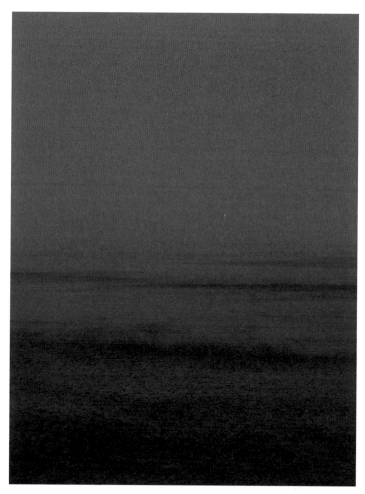

김태균, 〈If you go away〉, 컬러인화, 143×106cm, 2005.

滿庭霜曉色凌凌　뜰에 가득한 서리에 새벽빛 쌀쌀한데

巖溜無聲疊作氷　소리없이 떨어진 바위의 물 쌓여 얼음 된다.

　　김태균 작가는 이 작품을 찍기 위해, 동해안 통일전망대 부근 대진 앞바다에서 몇 시간을 쪼그려 앉아 기다렸다고 한다. 아마 그랬을 것이다. 그것도 하루이틀 그런 게 아니었을 것이다. 이런 색을 세상에 보여주기 위해, 그는 빛과 색에 대해 수없이 실험을 했을 것이다. 'If you go away', '당신이 떠나면 어떻게 하느냐?'고 묻는다. 그토록 짧은 찰나의 색이기에 이런 제목을 붙였을 것이다.

　　내가 이 작품을 지리산 부근에 사는 친척 누님에게 보여주자, 누님은 넋이 나간 사람처럼 30분쯤 바라보다 "바다색이 우물같이 푸르고 깊어서 어둡고 슬픈 사랑의 빛깔이라 한다면, 하늘에 비친 효색은 너무나 어리고 순수해서 늘 밝은 미소가 떠나지 않는 첫사랑의 색깔 같다"고 했다. 그렇다! 사진은 이렇게 세월을 돌려놓는 힘을 갖고 있다.

　　김태균 작가는 뉴욕에서 사진을 공부하고 1990년에 귀국했다. 그후 광고사진과 기획일 등을 하다가, 2004년부터 푸른 바다와 새벽하늘을 주요 소재로 그만의 '블루'를 만들어 전시활동을 하고 있는 전업작가다. 그의 작품도 인위적 조작이 없는 '스트레이트 포토'다. 자연의 순수한 색을 그대로 담아내기 위해 컬러렌즈조차 쓰지 않는다. 수동식 카메라로 노출시간을 조절

해 색을 담아낸다. 컬러인화를 하지만, 색 보정작업은 절대 하지 않는다. 그래서 그의 작품에서는 자연의 색이 '있는 그대로' 빛을 발한다.

다음 페이지 임영균 작가의 작품을 보자. 해남에 있는 만덕산 백련사의 만경루에서 보면, 이렇게 가슴이 트이면서도 아스라한 풍경이 펼쳐진다. 바라다보이는 곳이 강진이고 그 사이가 구강포다. 장흥에서부터 흘러온 탐진강의 하구지만, 인근 아홉 고을의 물길이 흘러들어온다고 해서 '구강포'라고 한다. 작가는 백련사에서 보이는 풍경을 그냥 찍지 않고, 누각의 난간에 찻잔을 올려놓고 찍었다. 왜 그랬을까?

임영균 작가는 1980년대 초반, 사진공부를 더 하기 위해 뉴욕으로 갔다. 가난한 유학생이라, 입양단체에서 제공하는 비행기표를 받아 입양아들을 데리고 갔다. 최인호의 중편소설 「다시 만날 때까지」를 보면, 열여섯 시간 동안 입양아들을 데리고 비행기를 타는 것이 얼마나 힘들고 슬픈 일인지 잘 묘사되어 있다. 그렇게 뉴욕에 도착한 그는, 한국 사진과 미국 사진의 차이점에 대해 면밀하게 분석하면서 '한국 고유의 정서를 어떻게 국제화시킬 것인가?' 하는 문제에 천착했다고 한다. 그리고 한국에 돌아와 운주사 풍경으로 사진전을 열었다.

이 작품은 그 연장선에서 보면 이해하기가 쉽다. 자세히 보면, 찻잔은 어둡고 풍경은 희미하다. 찻잔의 어둠 속에 침잠하면서 풍경을 바라보라는

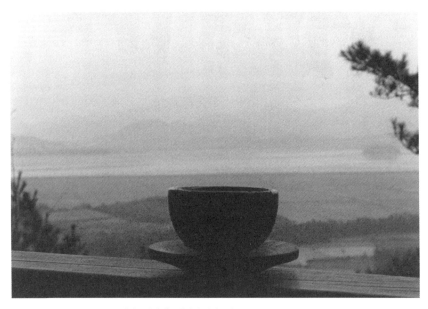

임영균, 〈해남〉, 젤라틴 실버프린트, 50×70cm, 1999.

뜻일 게다. 그래서일까? 문학평론가 김화영은 그의 작품을 가리켜 "영원을 향하여 던지는 꽃 한 송이"라고 했다.

임영균 작가는 한때 출가(出家)를 꿈꾸기도 했다. 우연의 일치일까? 찻잔받침에서 해인사 일주문 밖에 있는 성철 스님의 사리받침이 연상된다. 임 작가는 "사진작업을 통해 사물이나 풍경과 하나됨을 깨닫는다"고 했다. 그는 사진을 통해 선(禪)을 수행하고 있는지도 모르겠다.

그가 불교를 사랑한 백남준을 20년 동안 사진 찍은 것도 업이요 인연인지 모른다. 그는 1983년 여름부터 백남준을 찍기 시작했는데, 소호작업장에서 찍은 사진이 1984년 1월 1일 〈뉴욕타임스〉의 '아트섹션'에 소개되면서 큰 반향을 불러일으켰고, 세계 여러 미술관과 박물관에서 그가 찍은 백남준 사진을 구입, 소장했다. 2007년에는 영국박물관에서 그의 작품으로 '백남준 작고 1주년 기념 회고사진전'을 열었고, 최근에는 도쿄와 상하이 등에서 개인전을 열었다. 우리나라보다 외국에서 더 유명한 사진작가다.

이 시대의 어머니, 박경리 선생을 그리며

다음 페이지 백승기 작가의 〈대미〉가 포착한 것은 박경리 선생의 대하소설 『토지』의 마지막 원고지다. 훗날 연출한 사진이 아니고, 1994년 8월 15

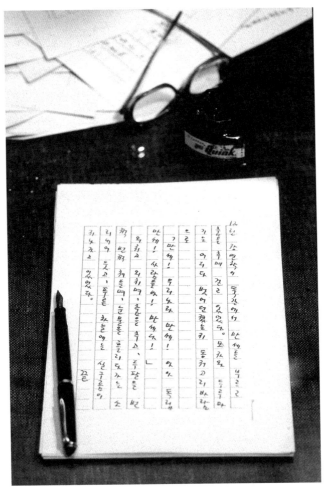

백승기, 〈대미(大尾)〉, 흑백인화, 40×25cm, 1994.

일 '끝' 자를 쓰신 직후에 찍은 작품이다. 선생이 집필 중 쓰신 뿔테안경, 원고지, 만년필, 그리고 '끝'이라는 한 글자가 눈길을 놓아주질 않는다. 만년필을 원고지 위에 가지런히 올려놓으신 것은, 그만큼 정성을 다해 마무리하셨다는 의미일 것이다.

선생이 이 '끝' 자를 쓰셨을 때, 원주 집 울타리 밖에는 3박 4일 동안 숨죽이고 그 순간을 기다려온 '사진쟁이'가 한 사람 있었다. 선생이 집필실에서 나오시자, 백승기 작가는 마당으로 가서 큰절을 올린 후 사진기를 들고 집필실을 향해 조심스럽게 발걸음을 옮겼다. 이 작품은 그렇게 탄생했다.

선생은 『토지』를 쓰기 위해 10년 동안 자신을 스스로 유배했다. 나는 이 사진을 볼 때마다, '끝' 자를 쓰실 때 선생의 심정이 어떠했을까 생각한다. 10여 년 민족의 한풀이를 끝내고 자신을 유배 아닌 유배에서 풀어주는 심정이 어떠셨을까? 그동안 시간이 그렇게 흐른 것을 알고 놀라지는 않으셨을까? 숙연해진다. 이렇게 옹골차게 '끝' 자를 쓸 수 있는 인생을 사는 사람이 몇이나 될까.

선생의 부고를 접했을 때, 나는 이 사진 앞에서 고인의 명복을 빌었다. 위대한 작가를 잃었을 뿐 아니라 '시대의 어머니'를 여읜 슬픔을 이 사진을 보며 위로했다.

내가 한국에 계속 살았더라면 『토지』를 읽은 감동이 덜했을지도 모른다. 미국에서 읽는 『토지』는 나에게 단순한 글이 아닌 모국 그 자체였다. 용

정으로 간 평사리 사람들이나 미국으로 온 나나 무엇이 다른가 싶었다. 용정에서 평사리 사람들이 고난을 헤쳐나가는 모습은 시대와 장소만 다를 뿐 또 다른 나의 모습이었다. 나는 어느새 길상이 되어 있기 일쑤였다. 술에 취한 듯 글에 취하고 선생의 문향에 취했다. 객기만 넘치던 나에게, 내 뿌리가 어디이고 마지막 이 세상을 떠날 때 어느 쪽으로 머리를 두어야 할지를 알려준 글이 바로 『토지』다.

그러나 내가 선생을 존경하는 것은 단순히 『토지』를 쓴 소설가로서가 아니다. 나는 소설가 박경리보다 자연인으로 돌아가 원주의 토지문학관에서 후배들에게 밥을 해먹이시던 선생이 더 존경스럽다. 제대로 된 집필실 한 칸 없는 후배 글쟁이들을 위해 팔을 걷어붙이고 손수 밥을 지으셨다. 농약 치지 않고 햇볕에 그악스럽게 키워낸 푸성귀로 후배들을 봉양하셨다.

너희들 이 밥 먹고 근기 길러 무섭게 쓰거라. 나를 뛰어넘어라. 서릿발처럼 매섭게 글에 매달려라. 밥이 생명이다. 밥이 글이다. 글로써 몸으로써 선생은 온전한 거름이 되고자 하셨던 것이다. 또 다른 서희인 것이다. 어쩌면 서희가 가장 하고자 했던 일이 바로 그것이었는지도 모른다. 다 비우고, 다 주고 가는 것! '버리고 갈 것만 남아서 참 홀가분하다'고 하신 그 말씀에 고개가 숙여진다. 역시 어머니시다. 그런 어머니가 계셨던 시대에 내가 살았으니 타국에서도 행복하다. 그래서 백승기 작가의 이 작품은 그 어떤 그림이나 사진보다도 내게는 소중하다.

탁기형, 〈태평양〉, 컬러인화, 80×150cm, 2003.

태평양을 건너 또 다른 그리움으로

앞 페이지의 〈태평양〉은 탁기형 작가가 비행기 안에서 찍은 작품이다. 우연히 찍은 것이 아니라, 작정하고 사진기와 장비들을 기내로 갖고 들어가 찍은 사진이다. 그는 전시도록 서문에서 "다른 이들이 모두 잠든 사이에, 얼굴 하나로 가릴 수 있는 작은 창문을 통해서 찍었다"고 했다. "지구의 경이로움과 살아오는 동안 알 수 없었던 인간의 미미한 존재감"을 찍은 작품이라고 했다. 나 또한 서울과 미국을 오가는 비행기에서 이런 풍경을 본 경험이 있어서 반가운 마음에 인연을 맺었다.

태평양의 거센 바다를 금세라도 집어삼킬 듯 뜨거운 저 주황과 노랑빛은, 해가 떠오를 때도 저물 때도 보인다. 나는 이런 태양빛을 보면서, 태양에게는 오늘과 내일이 없고 아침과 저녁이 없다는 평범한 과학상식을 떠올린다. 내가 발을 딛고 사는 곳에서만 매일 아침 떠오를 뿐, 태양은 언제나 한곳에서 강렬한 빛을 발하고 있다. 그러나 땅에서는 그 강렬함을 느끼지 못하다가 하늘에서야 비로소 실감하는 것이다.

한국에서의 며칠을 뒤로하고 다시 태평양을 건너가는 비행기 안. 나는 예의 그 강렬한 태양빛을 보며, 탁기형 작가의 말처럼 내 존재감에 대해 생각한다. 쓸쓸해진다. 나의 태가 묻혀 있는 한국과 지금 살고 있는 애리조나를 생각한다. 지나간 세월도 떠올리고 남은 미래도 생각한다. 구름 사이로

길이 보인다. 30년을 넘게 살았음에도, 이방인은 늘 저런 구름 위의 길을 걷는다. 이방인에게 태평양을 건너는 것은 그리움에서 또 다른 그리움으로 넘어가는 일이다. 비행기 창밖으로 보이는 저 강렬한 빛이 나를 슬프게 한다. 창문덮개를 내리고 나도 눈을 감는다.

인연이 이끄는 대로

그림을 모은다는 것에 대한 오해와 이해

그림을 모으다 보면, 단지 그림만 만나는 것이 아니다. 큐레이터, 화랑 대표, 작가, 다른 애호가 등 많은 사람과 인연을 맺게 된다. 친구가 되기도 하고, 동생이나 형이 되기도 한다. 나는 화가나 그림을 사랑하는 사람들을 만나 이야기를 나누면서 한결같은 열정과 순수를 느낄 수 있었고, 그렇게 나눈 대화들은 내 삶을 풍요롭게 해주었다. 새해가 되면 직접 그린 연하장을 보내주는 작가도 있고, 전시회 때 도록 첫 페이지에 슬쩍 그림을 그려서 보내주는 이도 있다.

그림을 모으는 세월이 한 해 두 해 깊어지다 보면 사람뿐 아니라 작품과도 다양한 인연을 맺게 된다. 유리작품도 만나고, 알루미늄 작품도 만나고,

조각과 사진뿐 아니라 도자기작품과도 자연스럽게 만날 기회가 생긴다. 인연이 인연을 부르는 것이다. 나는 그림을 모으기 전에 미국에 흩어져 있는 작은 도자기들을 모아보고 싶어 실제로 몇 점 모아봤다. 붓글씨 쓸 때 벼루에 물을 붓던 조그만 청화백자 연적, 조선시대 만들어진 조그만 백자술병, 고려시대 접시 등. 소품들이라 적은 돈으로 한 점 두 점 모으다가, 진위를 판단할 자신이 없어 생활도자기와 도조작품으로 관심을 돌렸다.

돌아갈 수 없는 집을 그리워하는 마음으로

다음 페이지 김원숙 화백의 〈마음의 집〉은 돌석고에 유약을 입혀 구운 도조(陶造)작품이다. 질감이 말끔하다. 이 작품을 처음 봤을 때, 집을 안고 있는 여인의 얼굴에 먼저 눈이 갔다. 어찌 보면 잔잔히 행복해 보이고, 어찌 보면 슬픔을 삭이느라 애쓰는 얼굴이다. 집을 끌어안고 얼굴을 지붕에 얹은 여인의 얼굴이 신비롭다. '마음의 집'이니 단순한 집이 아니라 그 안에 자신의 마음을 차곡차곡 재어놓았나 보다.

김 화백은 쉬지 않고 새로운 표현방법을 추구한다. 서양화뿐 아니라 수묵화, 도조와 조각의 세계를 넘나든다. 여자의 슬픔도 표현하고 여자의 기쁨도 표현한다. 그는 도조작품을 만드는 게 정말 재미있다고 했다. 작가가

김원숙, 〈마음의 집〉, 돌석고에 채색, 21×21×23cm, 2005.

재미있게 만든 작품은 보는 사람도 흥미롭다.

'집'은 이방인으로 사는 작가들에게 특히 각별한 의미가 있다. 미국에 사는 김원숙 화백은 '고향집'을 떠올리게 하는 그림도 많이 그렸다. 초가지붕을 얹은 집 안에서 편지를 쓰는 여인, 피리를 불며 고향집을 그리워하는 여인 등. 역시 미국에 사는 서도호 작가는 최근 영국에서 서울의 성북동 집과 미국의 아파트를 소재로 설치작업을 했다. 일본에 거주하는 이우환 화백은 자신의 존재를 '떠돌이'로 규정하면서 수많은 점과 선을 그렸다. 외국에서 산다는 것은 결국 집을 떠나 사는 것이고, 이방인에게 고향집은 영원한 노스탤지어다. 나 역시 마찬가지 심정이라, 기와집이나 초가집이 보이는 작품에 관심을 기울이며 여러 점을 모았다.

박민자 작가의 〈향꽂이〉(309쪽)에서도 역시 '집'이 보인다. 집 안에 불을 켤 수 있게 만들었으니 등잔이고, 집 옆에 향이나 나뭇가지를 꽂을 수 있게 했으니 향꽂이자 화병이다. 나는 군더더기 없이 간결한 이 작품을 보면서 우리나라 도예가 어떻게 진화하고 있는지를 느낀다.

박 작가는 기와집이 "잃어버린 유년 시절의 기억"이라고 했다. 나는 그 말을 들으면서, 한국에 사는 이에게도 기와집이 그리움과 향수의 대상이라는 사실에 놀랐다. 기와집은 살아본 사람만이 그 아름다움을 알 수 있다. 꼬불꼬불 뱀마냥 돌아 들어가던 골목길, 햇빛에 따라 시시때때 변하는 기와

색깔, 가을이면 그 지붕 위에서 빨갛게 익어가던 고추와 노랗게 여물던 박, 밤새 내린 눈을 하얗게 이고 똑똑 낙숫물 떨어뜨려 아침을 깨우던…… 이 모든 것이 기와집이 품고 있는 풍경이다.

서울에 들어가면 꼭 북촌에 간다. 크게 한번 심호흡을 하면서 버선코마냥 부드럽게 이어진 기와집 지붕을 잠시 바라본다. 그것만으로도 위로가 된다. 하지만 눈을 돌려 보면 산지사방 아파트로 빽빽이 들어찼다. 골목길 굽이를 하나씩 돌 때마다 유년의 이야기가 하나씩 떠오르는 서울의 풍경은 이제 우리 가슴속에만 있다. 서울이 점점 낭만과 이야기가 없는 무심한 도시로 변해가는 것 같아 그저 안타깝다.

이 작품은 내가 두 번째 인연을 맺은 박민자 작가의 작품이다. 첫 번째는 등잔이 안에 들어 있는 기와집이었다. 사촌여동생 집에 갔을 때 봤는데, 동생이 집 안에 있는 등잔에 불을 밝히자 창호지는 온통 모깃빛으로 변했다. 그것은 고향의 색이었다. 그길로 나는 동생과 함께 경기도 명달리 통방산에 있는 박 작가의 작업실을 방문했다. 명달리는 서울에서 차로 한 시간 정도 걸리는, 경기도 양평군 서종면에 있는 산촌이다.

서울에서 명달리 가는 길은 아름답다. 가는 길에 운길산 수종사에 들러 '삼정헌'이라 이름 붙은 다실에서 차공양을 받으며, 남한강과 북한강이 만나는 두물머리(양수리)의 아스라한 풍경을 바라본다. 농담을 달리한 화야산, 고동산, 멀리 용문산의 중첩된 능선이 한 폭의 수묵화다. 수종사 삼정헌의

박민자, 〈향꽂이〉, 조합토에 소금, 15×18×25cm, 2006.

차맛이 좋은 것은 바위틈에서 솟는 석간수 덕분이다. 차맛은 석간수로 다렸을 때가 일품이라고 한다. 그래서 초의선사와 다산 정약용이 이곳에서 차모임을 가졌다는 기록이 있다.

수종사에서 내려와 북한강 길을 20여 분 달리면 명달리에 닿는다. 박민자 작가는 작업실을 지금은 양평읍내 신애리라는 곳으로 옮겼지만, 2007년 가을까지는 통방산에서 남편 이동욱 작가와 함께 흙을 구웠다. 부부는 어느 정도 애호가층이 형성되어 있는 전통 도자기가 아니라 생활자기 작업을 고집하면서 독창성을 추구해 왔다.

나는 박 작가의 작업실과 가마를 둘러보면서, 안타깝게도 도자기의 나라 대한민국에서 '도공'으로 살아가기란 결코 쉬운 일이 아니라는 생각이 들었다. 그러나 부부는 도자기에 미쳐 힘든 줄도 모르는 채 가마에 불을 땠고, 2003년 청주 국제공예비엔날레에서 금상을 수상했다. 흙을 만지고 구운 지 15년 만의 결실이었다. 다음 해인 2004년에 수상기념 개인전을 열었는데, 그때 사촌여동생이 박 작가의 작품과 인연을 맺었던 것이다.

동생은 박 작가의 작품을 만나기 전에는, 그림이나 도자기는 '있는' 사람들의 전유물이라고 생각했다. 내가 그림을 맡겨놓아도, 자신과는 상관없는 동네 이야기라며 관심을 두지 않았다. 그런데 우연히 들른 박 작가의 전시회에서 '이런 도자기도 있구나' 싶어 소품을 한 점 산 게 인연이 되어 한 점 두 점 모으기 시작했다. 박 작가의 작품과 동생의 취향이 맞아떨어진 것

이고, 이것이 바로 인연이다.

동생 덕분에 나도 명달리를 드나들며 꾸준히 모았다. 깨질까 봐 수하물로 부치지 못하고, 조심스럽게 포장해서 기내로 들고 들어가야 하기 때문에 운반하기가 쉽지 않았지만, 그래도 집에 와서 조심스럽게 풀어놓으면 가족들이 모두 좋다며 탄성을 질렀다. 특히 딸아이들이 좋아했다. 미국에서 태어났어도 한국인의 피가 흐르고 있는 것이다.

이제 막 시작하는 애호가들에게

내 사촌여동생처럼, 그림은 있는 사람들의 전유물이고 '그들만의 리그'라고 생각하는 사람이 많다. 그들 중 어떤 이들은 그림에 관심은 있지만 형편이 안 돼 그림을 모으는 건 상상도 못한다고 말한다. 나는 그들에게 한 가지 제안을 하고 싶다. 우선 관심이 가는 작가의 전시회 도록을 구한다. 그중 눈길을 잡아매는 그림의 이미지를 골라 근사한 액자에 넣어서 방에 걸어두고 아침저녁으로 감상한다. 나는 이것이 애호가가 되는 가장 좋은 출발점이라고 생각한다.

우리집 아이들도 기숙사에서 생활할 때는, 도록에서 자신이 좋아하는 그림을 골라 이렇게 액자에 넣어서 방에 걸고 감상했다(312쪽). 나는 서울에

안윤모, ⟨튜리파와 커피⟩ / 원화 : 캔버스에 아크릴릭, 60×72cm / 도록 이미지 : 14×17cm, 2008.

안윤모, 〈부엉이와 커피〉, 나무에 아크릴릭, 11×14cm, 2008.

가서 신세진 친구들에게도 이렇게 액자를 만들어 선물하는데, 지금까지 싫다고 한 사람이 없다. 나는 그림이 '가깝고도 먼' 존재가 아니라, '먼 것 같으면서도 가까운' 존재라고 생각한다. 문제는 마음이지 돈이 아니다.

만약 도록의 이미지가 성에 차지 않으면, 앞 페이지 〈부엉이와 커피〉처럼 독특한 소품을 구해 걸어도 좋다. 이 작품은 안윤모 작가의 '커피홀릭' 전시장 벽에 걸려 있었다. 100점 정도의 커피잔을 죽 건 설치작품이었지만, 애호가들이 원하면 편안한 가격에 인연을 맺을 수 있도록 했다. 전시회를 부지런히 찾아다니다 보면 이렇게 뜻밖의 기쁨을 맛볼 수 있다. 작가들이 가끔 개미애호가들을 위해 소품만 따로 모아 전시를 하기도 하는데, 황주리 화백은 자신이 모은 안경에 그림을 그려 한쪽 벽에 전시한 적도 있다. 요즘에는 경매회사에서도 개미애호가들을 위한 소품전 경매를 기획하기도 한다.

나는 이 작품이 작지만 재미있어서 여러 점 인연을 맺었다. 안윤모 화백은 동물들을 회화화하기를 즐긴다. 이 작품에서는 커피잔이 부엉이의 집이 되었다. 부엉이가 눈을 동그랗게 뜨고 "우리집에 놀러 오세요" 하는 것 같다. 커피잔이 집이라니, 얼마나 재미있는 발상인가. 빨간색·검정색·흰색의 조화가 예쁘고, 작은 커피잔에다 꼼꼼하게 그린 작가의 정성이 고맙다.

오른쪽 작은 판화는 사촌여동생이 그림을 사겠다고 따라나왔을 때 인연을 맺게 해준 작품이다. 마늘밭에 봄비가 내린다. 물을 좋아하는 마늘은 봄

류연복, 〈봄비-마늘밭〉, 목판화, 25×35cm, 2006.

비를 맞으러 목을 빼고 올라온다. 봄비가 그대로 마늘이 되는 풍경을 깨끗하고 간결하게 표현한 목판화다. 보는 순간 마음이 연두색으로 변하는 것 같았다. 동생이 여러 점 소장하고 있는 박민자 작가의 도자기작품과도 잘 어울릴 것 같아 추천했다. 나는 이왕이면 집안 분위기와 어울리는 작품을 걸어야 싫증내지 않고 오랫동안 감상할 수 있다고 생각하지만, 이 작품은 웬만한 집에는 다 어울리고, 남녀노소 상관없이 좋아할 편안한 작품이다.

에디션이 50장이라 가격이 그렇게 비싸지 않았다. 나도 동생과 함께 한 점 인연을 맺었는데, 동네 사람들 가운데 이 작품을 마음에 들어하는 이가 많아 몇 점 더 구해줬다. 그들 중 또 어떤 이는 류 화백의 진경산수 판화도 소장했다. 그림이란 이렇게 한 작품, 한 작가와 맺은 작은 인연이 더 크고 깊은 인연을 만들어간다.

나는 그림에 관심을 갖고 조그만 판화라도 한 점 소장하기 시작하면 또 다른 세계로 들어가는 문이 열린다고 믿는다. 오른쪽 김원숙 화백의 작품에서처럼, 오늘 작은 나무 한 그루를 심으면 언젠가 그 넉넉한 기둥에 기대 세상사에 지친 몸과 마음을 쉴 수 있는 것처럼.

나무를 심는 것은 미래의 쉼터를 만드는 것이다. 나는 나무를 심는 마음으로 그림 모으기를 시작했다. 한 푼 두 푼 아껴 소품을 모으고 판화를 모았다. 살면서 힘든 일이 있을 때 그렇게 모은 그림을 바라보며 마음을 가다듬

김원숙, 〈Planting and Resting〉, 캔버스에 유채, 18×36cm, 1997.

고 위로를 받았다. 아이들도 벽에 걸린 그림을 바라보면서 정서적으로 건강하게 자랐다. 그것이 그림의 힘이고, 그림이 주는 즐거움일 것이다. 적어도 나에게는 그랬다.

나는 돈이 많지 않은 상태에서 그림을 모았기 때문에, 어느 누구라도 마음속에 그림을 향한 열망이 있다면 애호가가 될 수 있다고 믿는다. 열망이 진정이라면, 곳곳에서 인연을 만날 수 있다고 믿는다. 그러나 그 열망을 마음속에만 품고 있으면 그것은 공상에 불과하다. 어떤 그림이든, 어떤 방법이든 일단 시작하자. 가고자 하는 이에게 길은 늘 열려 있다.

작 가 별 수 록 작 품 찾 아 보 기

곽덕준, 〈무의미 893〉, 캔버스에 유채, 28×35cm, 1989. p.41

권경엽, 〈Fur〉, 캔버스에 유채, 72.7×53cm, 2007. p.189

_____, 〈Tearful〉, 캔버스에 유채, 72.7×100cm, 2007. p.191

김강용, 〈Reality+Image 012104B〉, 혼합재료, 30×30cm, 2000. p.153

김구림, 〈음양 95-S 20〉, 캔버스에 유채, 24×34cm, 1995. p.43

김기수, 〈달〉, 스테인리스거울에 혼합재료, 50×50cm, 2006. p.161

_____, 〈Cold Landscape〉, 스테인리스거울에 혼합재료, 50×50cm, 2006. p.160

김기창, 〈판상도무〉, 비단에 채색, 25×33cm, 1930년대 중반. ⓒ운보문화재단 p.139

김봉태, 〈윈도우 시리즈 II-2〉, 실크스크린 판화 에디션 L. P., 36×48cm, 2002. p.46

김수익, 〈가족-사랑이야기〉, 캔버스에 유채, 27×22cm, 2001. p.52

김승연, 〈야경-9406〉, 동판화(메조틴트), 40×60cm, 1994. p.250

김원숙, 〈달빛 아래 길〉, 석판화, 33×65.8cm, 2003. p.170

_____, 〈마음의 집〉, 돌석고에 채색, 21×21×23cm, 2005. p.306

_____, 〈바늘구멍〉 1·2, 나무에 유채, 각 18×18cm, 1991. p.173

_____, 〈Planting and Resting〉, 캔버스에 유채, 18×36cm, 1997. p.317

김종학, 〈꽃과 벌〉, 과반에 유채, 18×26cm, 2008. p.277

김준권, 〈산-2〉, 목판화, 39×58.5cm, 2004. p.241

_____, 〈오름-0408〉, 목판화, 40×30cm, 2004. p.243

김창열, 〈물방울〉, 마대에 유채, 22.7×15.8cm, 1995. p.107

김태균, 〈If you go away〉, 컬러인화, 143×106cm, 2005. p.293

김현철, 〈낙화암〉, 한지에 수묵담채, 60×90cm, 2005. p.223

_____, 〈채석강〉, 한지에 수묵담채, 36.5×56cm, 2005. p.225

전 김형근, 〈도자기와 비녀〉, 캔버스에 유채, 22×15cm, 1968. p.109

김혜옥, 〈종이배〉, 캔버스에 유채, 90×90cm, 2007. p.130

류연복, 〈괭이갈매기 날아오르다 1-독도〉, 목판화, 90×180cm, 2006. p.92

_____, 〈봄비-마늘밭〉, 목판화, 25×35cm, 2006. p.315

_____, 〈서운산 청룡지-봄〉, 목판화, 53×153cm, 2003. p.90

문호, 〈청산도〉, 캔버스에 유채, 50.3×76.3cm, 2008. p.212

_____, 〈추경산수〉, 캔버스에 유채, 99.2×162cm, 2007. p.210

민병헌, 〈Deep Fog 025〉, 에디션 300 프린트, 30×25cm, 1999. p.290

_____, 〈Deep Fog 034〉, 젤라틴 실버프린트, 60×50cm, 1999. p.291

박민자, 〈향꽂이〉, 조합토에 소금, 15×18×25cm, 2006. p.309

박서보, 〈묘법(Ecriture)〉 No 1-06, 종이부조 판화, 76×55.5cm, 2006. p.266

_____, 〈묘법(Ecriture)〉 No 2-06, 종이부조 판화, 76×55.5cm, 2006. p.266

박수근, 〈노상〉, 종이에 연필, 16.5×24.5cm, 1960. p.103

반미령, 〈신세계를 꿈꾸며 G3〉, 캔버스에 유채, 23×27.5cm, 2007. p.29

배운성, 〈최승희의 장고춤〉, 목판화, 30×20cm, 1955. p.248

백남준, 〈바다와 나비〉, 종이에 크레용, 35×42cm, 1999. ⓒNam Jun Paik Studios, N. Y. p.104

_____, 〈Laser Buddha〉, 동판화(아쿠아틴트) 위에 드로잉, 65×35cm. ⓒNam Jun Paik Studios, N. Y. p.245

백순실, 〈동다송 9376〉, 캔버스에 유채, 65×91cm, 1993. p.124

_____, 〈Ode to Music(음악찬미) 0411〉, 석판화, 40×65cm, 2004. p.34

백승기, 〈대미(大尾)〉, 흑백인화, 40×25cm, 1994. p.298

사석원, 〈소나기를 맞는 호랑이〉, 캔버스에 아크릴릭, 53×65cm, 2000. p.62

서도호, 〈숨〉, 유리, 높이 17cm · 아래 지름 22cm · 위 지름 16.5cm, 2004. p.165

서유라, 〈노란 책을 쌓다〉, 캔버스에 유채, 40.9×53cm, 2007. p.204

_____, 〈한국 미술책을 쌓다〉, 캔버스에 유채, 60×60cm, 2007. p.207

서지선, 〈080126〉, 캔버스에 아크릴릭, 53×33cm, 2008. p.214

_____, 〈080217〉, 캔버스에 아크릴릭, 53×33cm, 2008. p.215

_____, 〈080322〉, 캔버스에 아크릴릭, 53×33cm, 2008. p.215

석철주, 〈생활일기-달항아리〉, 패널에 혼합재료, 49×47cm, 2005. p.272

성유진, 〈Save Yourself〉, 다이마루에 콩테, 90.9×72.7cm, 2008. p.193

안윤모, 〈강가에서〉, 캔버스에 아크릴릭, 65×90cm, 2007. p.133

_____, 〈부엉이와 커피〉, 나무에 아크릴릭, 11×14cm, 2008. p.313

_____, 〈쉿!〉, 캔버스에 아크릴릭, 45.5×53cm, 2007. p.64

_____, 〈연인〉, 캔버스에 아크릴릭, 24×33cm, 2008. p.25

_____, 〈튜리파와 커피〉, 캔버스에 아크릴릭, 60×72cm, 2008. p.312

안창홍, 〈인도에서〉, 캔버스에 아크릴릭, 28×43cm, 2006. p.275

양화선, 〈산〉, 청동 · 대리석 · 사암, 56×102cm, 2007. p.158

엘리자베스 키스, 〈신부〉, 동판화(에칭), 37×24cm, 1938. p.236

_____, 〈원산〉, 목판화, 37.5×24.8cm 1919. p.95

_____, 〈조선의 두 아이〉, 목판화, 33.7×22.2cm, 1925. p.59

오세영, 〈숲속의 이야기〉, 목판화, 88×49cm, 1990. p.32

윌리 세일러, 〈악착같은 장사〉, 동판화(에칭), 31×38cm, 1957년경. p.183

이강욱, 〈Invisible Space S070710〉, 캔버스에 혼합재료, 지름 40cm, 2007. p.268

이경성, 〈떨기나무-처음사랑〉, 캔버스에 혼합재료, 46×53cm, 2007. p.284

_____, 〈월하하동(月下夏童)〉, 캔버스에 혼합재료, 27.3×40.9cm, 2008. p.285

이만익, 〈초동〉, 목판화, 42×56cm, 1996. p.178

이영지, 〈꿈꾸는 나무 3〉, 장지에 분채, 53×41cm, 2008. p.232

_____, 〈신발, 멈추다〉, 장지에 분채, 73×53cm, 2007. p.235

이왈종, 〈서귀포 생활의 중도〉, 장지에 혼합재료, 35.5×27.5cm 1998. p.38

이우림, 〈몽(夢)〉, 캔버스에 유채, 91×64.8cm, 2005. p.281

이우환, 〈무제〉, 종이에 목탄, 36.5×53, 1997. p.263

_____, 〈조응〉, 캔버스에 혼합재료, 53×45.5cm, 2003. p.112

이종빈, 〈독립가옥들이 있는 풍경〉, 폴리에스테르에 아크릴릭, 27×18cm, 2002. p.156

이철수, 〈소리-다듬이〉, 목판화, 40×50cm, 1992. p.47

이호신, 〈무위사의 봄〉, 한지에 수묵담채, 27×41cm, 1999. p.87

_____, 〈생사의 노래〉, 한지에 수묵담채, 38×23cm, 1996. p.230

_____, 〈진메마을〉, 한지에 수묵담채, 37×52cm, 1996. p.228

_____, 〈희양산의 밤〉, 한지에 수묵담채, 36×22cm, 1995. p.84

이호철, 〈Encore Piano〉, 캔버스에 아크릴릭, 78×102cm, 1998. p.123

임영균, 〈해남〉, 젤라틴 실버프린트, 50×70cm, 1999. p.296

임용련, 〈십자가의 상〉, 종이에 연필, 38×34cm, 1929. p.68

_____, 〈에르블레 풍경〉, 캔버스에 유채, 24×32.5cm, 1930. 국립현대미술관 소장.
p.77

임효, 〈가족〉, 닥종이 한지에 채색, 45×35cm, 2000. p.54

____, 〈꽃비〉, 닥종이 한지에 채색, 26×35cm, 1999. p.22

____, 〈우리 좋은 날에 2〉, 닥종이 한지에 채색, 91×131cm, 2000. p.120

장욱진, 〈무제〉, 종이에 매직, 25×17cm, 1978. p.100

전혁림, 〈한려수도〉, 캔버스에 유채, 50×65cm, 2002. p.127

지석철, 〈어느 부재의 사연〉, 석판화, 39×54cm, 1995. p.260

지영, 〈Holic 1〉, 알루미늄에 혼합재료, 30×30cm, 2007. p.199

____, 〈Sweet Motorbus〉, 알루미늄에 혼합재료, 30×30cm, 2007. p.198

탁기형, 〈태평양〉, 컬러인화, 80×150cm, 2003. p.301

폴 자쿨레, 〈도둑 같은 자식들〉, 목판화, 각 35×29cm, 1959. ⓒPaul Jacoulet /
ADAGP, Paris-SACK, Seoul, 2008. p.181

한슬, 〈Colorful〉 1·2, 캔버스에 아크릴릭, 각 70×120cm, 2008. p.218

황규백, 〈잔디 위에서(On The Grass)〉, 동판화(메조틴트), 33×27cm, 1977. p.175

황영성, 〈가족이야기〉, 캔버스에 유채, 19×24cm, 1999. p.56

황용진, 〈나의 풍경 0832〉, 캔버스에 유채, 60.5×73.5cm, 2008. p.258

____, 〈붉은 생명력 0501〉, 농판화(메조틴트), 30×30cm, 2004. p.255